2018年浙江省哲学社会科学规划一般课题（18NDJC265YB）
2021年浙江音乐学院科研项目（2021KP003）

春蜂乐会研究

杨和平　池瑾璟　著

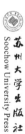

苏州大学出版社
Soochow University Press

图书在版编目（CIP）数据

春蜂乐会研究 / 杨和平，池瑾璟著. — 苏州：苏州大学出版社，2022.10
 ISBN 978-7-5672-4062-9

Ⅰ.①春… Ⅱ.①杨… ②池… Ⅲ.①音乐—社会团体—研究—杭州—近代 Ⅳ.①J609.25

中国版本图书馆 CIP 数据核字（2022）第 166576 号

书　　名：	春蜂乐会研究 CHUNFENG YUEHUI YANJIU
著　　者：	杨和平　池瑾璟
责任编辑：	薛华强
装帧设计：	吴　钰
出版发行：	苏州大学出版社（Soochow University Press）
社　　址：	苏州市十梓街1号　邮编：215006
印　　刷：	镇江文苑制版印刷有限责任公司印装
邮购热线：	0512-67480030
销售热线：	0512-67481020
开　　本：	700 mm×1 000 mm　1/16　印张：15　字数：223 千
版　　次：	2022 年 10 月第 1 版
印　　次：	2022 年 10 月第 1 次印刷
书　　号：	ISBN 978-7-5672-4062-9
定　　价：	58.00 元

图书若有印装错误，本社负责调换
苏州大学出版社营销部　电话：0512-67481020
苏州大学出版社网址　http://www.sudapress.com
苏州大学出版社邮箱　sdcbs@suda.edu.cn

前 言

民国时期是中国历史长河中一个动荡变革的特殊时期，中国社会经历了旧与新的更迭、中与西的碰撞、社会政治与文化艺术的转型。对国学来说，旧学转型，新学盛行，一代典章由此奠基。对音乐来说，则出现了传统生态中的音乐的最后繁盛期，其光环直接辐射了音乐的昨天和今天，甚至会影响未来。所以，对那一时期音乐的研究，就不仅是对民国史料的爬梳，更有其特殊的时代意义和认识价值。究竟如何？笔者选择被遗忘的"春蜂乐会"这一民国时期的新音乐创作团体，回顾其历史，希望能够为今天带来一些有益的启示。

新文化运动带来了文学革命，西乐东渐激荡着音乐家的心灵，西方的艺术史观和方法被大量介绍到中国来，中国的艺术（音乐）研究也逐渐具有了"世界眼光"。李叔同、沈心工、黄自、赵元任、青主等一批有志者留学海外，其思维方式、艺术观念、审美情趣无不受到西方文化和科学的影响。他们以异域文化为参照，反思中国文化，用跨文化、跨视域的方法改造、创新中国传统的乐学、戏剧学等，推动着中国艺术文化从民族传统向以科学精神为标准的现代转型。

这群精英归国后，在上海、北京、广州等对外交流频繁、经济文化发达的城市组建音乐社团、创办音乐期刊、建立艺术师范或专门学校、开办音乐会等。他们借鉴"新史学"观、唯物史论等方法论研究中国音乐理论、音乐思潮、音乐史学、音乐考古等学术问题，编撰出版了大批独具个性的音乐史论研究著作，展示出全新的音乐史观、写作体式及

音乐史学科思想。他们利用社团力量、期刊阵地、学校教育、表演舞台等，在音乐理论研究、音乐教学实践、音乐人才培养、音乐作品创作、音乐服务社会等方面大胆尝试，从而促进了中国音乐的现代变革、创新与繁荣。正是这些音乐社团、学校、期刊及音乐会的纷起，催生了一批批具有拓荒性、多元性的音乐类著述、期刊、作品等，构成了民国时期音乐的不同语境。音乐教育的发展，各级各类艺术师范或专门学校的大量涌现，使编写出版现代形态、不同层级的音乐教材成为一种必然，也成为美育的有效途径。音乐报刊、音乐会不仅是音乐社团、学校教育的重要传播与交流平台，也是音乐救国、社会美育的一种手段，其从根本上改变了中国人对于音乐作品的欣赏方式，使中国音乐从单一走向多元，从封闭走向开放，从传统走向现代，并以此构成了中国音乐史上承先启后、璀璨耀眼的独特风景。

民国虽然短暂，但作为社会转型、思想更替的重要时期，也是新事物、新学术勃兴的年代，民国时期的哲学、人文社会科学、自然科学得到了前所未有的发展，音乐也不例外。它既是时代精神的典型呈现、历史瞬间所铭刻的民族记忆，也是中华民族弥足珍贵的永恒文化遗产，值得进行认真总结、汲取和借鉴。今天对春蜂乐会史料所进行的挖掘、阐述功在当下，利在千秋。

目 录

第一章 音乐社团组织——春蜂乐会考 …………………………（001）
 第一节 春蜂乐会产生的文化背景 ………………………（002）
 第二节 成立缘由与代表人物 ……………………………（004）
 第三节 音乐创作与主要题材 ……………………………（010）
 第四节 教材编写与理论研究 ……………………………（013）

第二章 春蜂乐会创始人——钱君匋 ……………………………（017）
 第一节 生平与贡献 ………………………………………（018）
 第二节 音乐创作 …………………………………………（024）
 第三节 音乐思想 …………………………………………（049）
 第四节 音乐出版 …………………………………………（053）

第三章 春蜂乐会核心成员——邱望湘与陈啸空 ………………（057）
 第一节 音乐教育家、作曲家——邱望湘 ………………（057）
 第二节 音乐教育家、作曲家——陈啸空 ………………（077）

第四章 春蜂乐会中坚人物——沈秉廉 …………………………（100）
 第一节 生平与贡献 ………………………………………（100）
 第二节 编撰音乐教材 ……………………………………（105）
 第三节 音乐创作领域 ……………………………………（109）
 第四节 编译外国歌曲 ……………………………………（115）
 第五节 音乐教育思想 ……………………………………（119）

第五章　春蜂乐会承继者——缪天瑞 …………………（124）
　　第一节　音乐教育思想 ………………………………（124）
　　第二节　音乐贡献 ……………………………………（129）
　　第三节　音乐学科一代楷模 …………………………（142）
结　语 ……………………………………………………（145）
参考文献 …………………………………………………（148）
附录一　春蜂乐会作品精选 ……………………………（151）
附录二　春蜂乐会研究系列成果 ………………………（230）
后　记 ……………………………………………………（232）

第一章 音乐社团组织
——春蜂乐会考

"春蜂乐会"诞生于杭州,此名由钱君匋建议、沈秉廉提出。这个以宣扬新文化、新思想为宗旨,致力于抒情歌曲、儿童歌曲和儿童歌舞剧创作的进步组织,在短短的几年里创作出许多通俗易懂、朗朗上口、易于传唱的作品,为当时低迷不振、青黄不接的音乐创作,注入了一股清新的活力。春蜂乐会的创立,适应了人们的精神和文化需求,是对封建腐朽思想和社会精神的洗礼,也为青年们摆脱封建桎梏提供了舆论方面的支持,有力地抵制了低俗、萎靡歌曲。春蜂乐会作曲家们创作的歌曲发表出版后,迅速流行各地,尤其是他们创作的儿童歌曲和儿童歌舞剧,成为当时中小学生学习音乐的教材,产生了积极的影响。然而,对于这样一个在近现代音乐史上曾经做出过重要贡献、产生过重要影响的音乐家群体,后世的中国音乐史学界却研究不足,更没有给予足够的重视。当下流行的、影响较大的几本中国近现代音乐史专著、教材,如汪毓和的《中国近现代音乐史》(含两个修订本及近代、现代音乐史)、梁茂春等主编的《中国音乐通史教程》、孙继南等编著的《中国音乐通史简编》、徐士家编著的《中国近现代音乐史纲》、伍雍谊主编的《中国近现代学校音乐教育:1840—1949》及孙继南主编的《中国近现代音乐教育史纪年:1840—2000》等,也都是在某个章节中,只言片语地有所提及,基本是一笔带过,缺乏专论、专题式的深入研究,实乃中国近现代音乐史研究上的一件憾事。从中至少反映出两个方面的问题,其

一，说明中国近现代音乐史的研究，在史料挖掘、音乐事件、音乐事象、音乐人物、音乐作品研究方面，尚存在着许多盲点和冷区；其二，说明中国近现代音乐史的学科建设，还有待强化、深入、开掘和拓展。我们赞成戴嘉枋先生"一缸鱼"的说法：研究中国音乐史，不仅要研究鱼缸里的鱼，还要研究鱼生存的前提——水，也要研究鱼和水赖以生存的"缸"。由此推演，我们以为，研究中国近现代音乐史，不仅要研究那些在中国近现代音乐史上有着重要贡献的音乐家、音乐事件和音乐作品，而且也要重视研究那些在中国近现代音乐发展中曾经做出过重要贡献，但后来默默无闻或转向其他工作领域的人物及其音乐事件，正所谓"一花独放不是春，万紫千红春满园"，文化发展的本质恰在于此。

第一节 春蜂乐会产生的文化背景

古今中外的文化发展历史事实表明，当一种文化遭遇另一种文化，经过碰撞之后，弱势文化有可能被强势文化影响、控制，甚至被替代；但弱势文化由于自身的张力和特性，也有可能在碰撞和冲击之后被激发出新的生存活力。近代以来的中国传统音乐文化，在面对西方强势音乐文化传入之后的发展似乎属于后一种情况。

众所周知，19世纪前，西方传教士是西方文化在中国传播的代表；19世纪末，中国早期留学生作为新型知识分子的代表取代前者，成为传播西学的主要力量。同时，中国人对西学的认识也由最初的被动接受逐步转为主动的选择、借鉴与吸收。西方音乐在中国的传播产生了重要而又积极的影响，这种影响的第一个积极成果，就是19世纪末、20世纪初出现的"学堂乐歌"。这场运动持续了十多年，标志着新音乐形式的诞生。学堂乐歌中的绝大部分作品，虽然主要是借外国曲调填以歌词，其音乐创作还仅是初步的，但它反映了知识分子和广大人民反帝反

封建的强烈愿望。"学堂乐歌"在一部分新型知识分子和少年儿童中传播了基础的新音乐知识,为后来的群众歌咏音乐形式打下了基础,并成为我国近代学校音乐教育发展的基础。

20世纪初新旧文化激烈撞击,废科举、兴教育、办新学蔚然成风,传唱学堂乐歌成为当时社会文化生活的新风尚。留学归来的知识分子陆续将西洋的歌曲、演唱形式,钢琴、风琴、小提琴等乐器,新的记谱法(五线谱、简谱),以及基本乐理等传入国内,以学堂授课的形式将之推广。其代表人物为沈心工、李叔同、曾志忞等。早期出版的歌集有《学校唱歌集》(沈心工,1904)、《教育唱歌集》(曾志忞,1904)、《唱歌教科书》(辛汉,1906)等。著名的学堂乐歌有《中国男儿》《何日醒》《男儿第一志气高》《革命军》《祖国歌》《春游》《送别》《苏武牧羊》等。学堂乐歌主要流传于20世纪初至五四运动的近二十年间,其后黎锦晖、丰子恺、刘质平、裘梦痕、吴梦非、邱望湘、陈啸空、沈秉廉等人仍从事此类歌曲创作,承续了从学堂乐歌后期到专业音乐创作尚未完全兴起的这段青黄不接的时期,为改善当时中小学音乐课堂上新歌不足问题做出了努力。这些歌曲作品主要反映在一部分出版的中小学音乐教材中。

辛亥革命的不彻底,使得封建势力仍在政治、经济、军事、文化等领域肆意猖狂。随着西学传播的深入和社会矛盾的激化,先进知识分子意识到落后、失败的原因在于凝滞的传统文化,"开始对中国古代的哲学、史学、伦理学、文学等所谓的'国学'进行再探讨,试图建立起新的思想体系"[①]。继"器物"(主要指武器装备)和"制度"之后,"文化"开始进入中国人的视野。在史学、文学、美术、音乐等文化艺术的各个领域,出现了不少前所未见的新景观、新气象。1916年前后,以蔡元培、鲁迅、陈独秀等为代表的一批进步知识分子,聚集北京大学,以杂志《新青年》为阵地,推行"白话文""新诗""国语""平

① 徐洪兴. 残阳夕照[M]. 长春:长春出版社,2005:216.

民文化"等，进行文化改革，从而掀起以"民主""科学"为标志的"五四新文化运动"。通过建立新型学术社团、发行各种报纸杂志，全国各大中城市形成一股冲击封建主义旧秩序的新浪潮。作为中国有史以来一次彻底的反帝反封建的文化和思想解放运动，五四运动的先驱们树起了"反对旧道德、提倡新道德""反对旧文学、提倡新文学"的旗帜。因而，对新知识、新文化、新思想的探求，成为五四运动鲜明的时代特点。

在五四新文化运动的影响下，大众对音乐的爱好和兴趣与日俱增，各种新型音乐社团应运而生，如民间音乐社团、研习艺术的新型文化社团、侧重教育学术研究的新型音乐社团等。其中新型音乐社团及专业音乐教育机构的建立，是当时城市音乐演出活动的基础。世界著名音乐家的来华演出，外国音乐表演团体的建立，在客观上刺激了中国的演出市场，更由于本国表演艺术家的出现使得演出活动日趋繁盛，培养了一大批民乐、西洋乐演奏者。此外，学校音乐教育随着中华民国的成立也逐步发展起来，自1922年进行全面的学制改革后，音乐教材的编写成为重中之重。由于学校音乐教育的需要及随后的群众歌咏活动，产生了一批颇具艺术特色的独唱歌曲、学校歌曲及"儿童歌舞剧"。

第二节 成立缘由与代表人物

1926年7月，浙江艺术专门学校诞生于杭州城隍山元宝心，学制2年。① 沈玄庐任校长，沈秉廉任教务主任，邱望湘、陈啸空教授音乐，

① 1938年1月与北平艺术专科学校合并，改称"国立艺术专科学校"。详情参见：孙继南. 中国近现代音乐教育史纪年：1840—2000 [M]. 济南：山东教育出版社，2004：103.

钱君匋被聘为图案教授。① 艺专幽静、恬美的景象，引起钱君匋形象化的遐想，蕴藏胸中的热情与美妙情感，伴随着对新生活的追求，构思成一首首侧重抒情、具有浪漫主义色彩的诗篇与乐曲。最先问世的是刊于1926年《民国日报·觉悟》上的《小诗》，后来他把这一时期的诗作选出36首编成诗集《水晶座》，1928年由上海亚东图书馆出版。

1926年冬钱君匋与学生叶丽晴相爱，后者迫于家庭及父母的压力，断绝了和钱氏的恋爱关系，嫁给了年长自己十几岁的男人。这次失恋使得钱君匋痛恨封建礼教，反对包办婚姻，并作新诗《悲恋之曲》以抒发心中郁闷。对于钱君匋的遭遇，艺专的同事如沈秉廉、陈孝恭②、邱文藻③、缪天瑞等人深表同情。他们历数封建礼教的桎梏，后决定借"音乐"之名，用旋律唱出追求男女平等、自由恋爱的心声。一如春天的蜜蜂（当时时值春天，他们将自己比作蜜蜂），勤于采蜜（谱写抒情歌曲）。钱君匋的提议得到艺专同仁（上述沈、陈、邱等人）的响应，春蜂乐会得以成立，成为宣传新文化的阵地之一。

春蜂乐会以弘扬中国音乐文化、展示时代风韵为主旨，主张"反对封建礼教，倡导男女平等、恋爱自由"；开创歌曲形式、内容的新局面，与黎锦晖的"靡靡之音"相对立，又不同于少数流行的、强有力的进行曲。第一首歌曲《你是离我而去了》创作后，钱君匋用五线谱誊抄，试投章锡琛主编的《新女性》④月刊。这位思想解放的编辑兼出版家审稿后觉得很合杂志的口味，立即发表（载2卷13期）。接着每期发表一首，直至1929年《新女性》停刊。其间相继发表的《摘花》《在这夜里》等抒情歌曲，表现了"五四"后青年的心声，曾在向往自

① 1926年冬钱君匋经同学沈秉廉介绍，在杭州私立浙江艺术专门学校（城隍山元宝心）担任图案教师。
② 后钱君匋嫌其名字过于封建，将之改为"啸空"，有"呼啸长空"之意。
③ 因其在长沙教学期间单恋当地一女子，钱君匋将其名字改为"望湘"，即"望着湘妹子"之意。
④ 创办于1926年，章锡琛任主编，介绍世界各国的妇女运动和近代西方世界讨论的各种妇女问题，以使妇女摆脱封建礼教的束缚为宗旨。

由的知识分子中引起强烈呼应，为《春蜂乐会丛刊》走进千家万户铺平了道路，这也是钱君匋步入出版事业的引路石。同年8月，《新女性》杂志社扩展成开明书店，钱君匋旋即入书店担任音乐、美术编辑及从事图书的装帧工作。其间将春蜂乐会时期创作的歌曲编辑成册，如《摘花》《金梦》《夜曲》《爱的系念》等。此后，先后责编了丰子恺的《音乐入门》《西洋美术史话》《欧洲十大画家》，刘质平的《开明音乐教本》，裘梦痕的《中外民歌50曲》等书，20世纪30年代便以"钱封面"蜚声上海出版界。

春蜂乐会成就了钱君匋、邱望湘、陈啸空、沈秉廉等人，使他们以歌曲创作者的身份活跃于当时。此后虽各奔东西，乐会成员仍以作曲家的自觉，继续走歌曲创作之路，于20世纪三四十年代不断创作出脍炙人口的歌曲，且大多交付开明书店出版。

春蜂乐会的主要成员有钱君匋、邱望湘、陈啸空、沈秉廉，他们既是上海专科师范学校的同学，从吴梦非、刘质平、丰子恺习乐作画，又是浙江艺专的同事、同学，并且都从事音乐教育事业，具备良好的音乐素养，对封建礼教有深切的认识，可谓志同道合者。他们之间的年龄尽管相差七八岁，但他们始终惺惺相惜，无论在生活上、工作上，还是在艺术创作甚至在感情上都互相提携、帮助，在技艺上互相切磋。

钱君匋（1907—1998），原名玉棠，别号豫堂、午斋，浙江桐乡县（今桐乡市）人。1923年考入上海艺术师范学校，师从丰子恺学习西洋画、师从刘质平学习音乐、师从吴梦非学习图案。1925年毕业。与同学沈秉廉、邱望湘、陈啸空等组织春蜂乐会，创作抒情歌曲。1926年8月担任上海开明书店音乐、美术编辑。创作歌词、歌曲100余首，其中有许多儿童歌曲。1938年7月创办全国首家以出版音乐书籍为主的万叶书店，被推举为经理兼总编辑，出版了大量的音乐著作和译作。他又是我国老一辈著名的书籍装帧专家。中华人民共和国成立后曾任音乐出版社副总编辑。20世纪60年代将全部精力投入篆刻、书画创作之中。1963年出版的《君匋书籍装帧艺术选》，曾多次荣获大奖。

1928年,钱君匋和友人于西泠桥上留影。右起:钱君匋、潘天寿、吴刚、陶元庆、陈啸空、秦雪卿、戴望舒,坐者为汪曼之

邱望湘(1900—1977),湖州荻港人,名文藻。湖州第三师范毕业后,入上海专科师范学校图音科学习。先后任春晖中学、杭州市立中学、湖南一师、长沙岳云学校艺术专修科音乐教师,重庆国立音乐学院作曲系主任,上海音乐学院教授,民族音乐研究室研究员。邱望湘为春蜂乐会主要作曲家,《摘花》《金梦》是他与钱君匋、陈啸空三人的合集,其中他的作品占半数。作《爱的系念》《寄影集》,与人合编《初中音乐》(三册)和《唱歌》。自编《进行曲集》《抒情歌曲集》《童谣曲创作集》。创作儿童歌剧《天鹅》《傻田鸡》《恶蜜蜂》等。

陈啸空(1903—1962),湖州荻港人,原名李恭。先后毕业于湖州师范、上海专科师范学校,之后历任湖南一师、长沙岳云学校艺术专修科、桂林三中、浙江温州十中、上海艺术大学教师。晚年瘫痪,生活困难。受上海音乐学院院长贺绿汀照顾,被安排在院办乐器厂工作。陈啸空是春蜂乐会作曲家之一,在该会出版的《摘花》《金梦》中,他的作

品占三分之一。他一生创作的儿童歌曲较多,与钱君匋合编《小学校音乐集》《小学生唱歌集》《孩子们的甜歌》,作《卫生十戒歌》《猫家三弟兄》《鹅大胖子》《牧童意》及儿童歌剧《三只熊》等。其中歌曲《湘累》最为人喜爱,是他的传世之作。

沈秉廉(1900—1957),笔名沈醉了,江苏苏州吴县(今吴中区)甪直人。早年在上海专科师范学校学习音乐与绘画,音乐主要师从刘质平。1926年与沈云庐在杭州城隍山创办浙江艺术专科学校,为社会培养大专程度的艺术师资,任教务主任。毕业后主要在商务印书馆等单位长期从事编辑工作。1933年6月被聘为"中小学音乐教材编定委员会"委员。① 在音乐的著述方面,主要有为幼儿园、中小学生创作的学校歌曲,并从事外国歌曲编译、儿童歌舞剧创作等。

另外,缪天瑞也是钱君匋在春蜂乐会的同事。他在艺术大学毕业后未找到工作,常得钱君匋资助。后任《音乐教育》主编,工作于南昌。②

春蜂乐会同仁创作的十几首抒情歌曲均发表在《新女性》杂志上,后由钱君匋主编并将之收入《摘花》(1928)和《金梦》(1930)歌曲集,由开明书店出版发行。其中《摘花》再版多次,足见其受欢迎程度,被不少学校选为音乐教本。

① 孙继南.中国近现代音乐教育史纪年:1840—2000[M].济南:山东教育出版社,2004:101.
② 吴光华.钱君匋传[M].北京:北京美术摄影出版社,2001:150.

春蜂乐会成员构成表

姓名	字号别名	籍贯和家庭背景	学习历程	教育活动及任职情况
钱君匋 （1907—1998）	字以行，原名玉棠，学名锦堂，笔名有若干	浙江桐乡人，家境贫寒	曾就读于上海艺术师范学校（原名上海专科师范学校），专攻图画和音乐，研习刻印	在海宁、台州、杭州等地中学及艺术学校任教；开明书店音乐、美术编辑及图书封面设计者；同济大学、复旦大学等高校音乐美术教师；创办万叶书店，任经理兼总编；创办上海音乐出版社，任副总编；杭州西泠印社副社长；多次举办个人画展及赴国外讲学等
邱望湘 （1900—1977）	原姓章，过继邱家，原名邱文藻	浙江湖州荻港人	曾就读于湖州第三师范，毕业后入上海专科师范学校图音科	在杭州、上虞等地中学任音乐教师；湖南第一师范、长沙岳云学校艺术专修科音乐教师；重庆国立音乐教师院作曲系主任；上海音乐学院教授等
陈啸空 （1903—1962）	原名陈孝恭	浙江湖州荻港人	曾就读于上海专科师范学校学习音乐美术	在湖南第一师范、武昌艺术专科学校、上海艺术大学以及桂林、温州等地中学任教等
沈秉廉 （1909—1957）	别字冰廉，笔名沈醉了，原名沈福恕	江苏苏州角直人	曾就读于上海艺术师范大学（原名上海专科师范学校）学习音乐、绘画	与沈云庐在杭州创办浙江艺术专科学校，任教务主任；在商务印书馆等单位任编辑；任中小学音乐教材编写委员会委员等
缪天瑞 （1908—2009）	笔名穆静、穆天澍、天澍、裴回	浙江温州瑞安人，书香门第	曾就读于上海艺术师范大学（原名上海专科师范学校）音乐科	在温州、上海、武昌等地中学、师范及大学任教；江西《音乐教育》主编；重庆《乐风》主编；台湾地区交响乐团编辑室主任、副团长，主编《乐学》；中央音乐学院副院长；天津音乐学院院长；中国艺术研究院音乐研究所博士生导师等

第三节 音乐创作与主要题材

一、抒情歌曲

20世纪二三十年代,在我国音乐创作界,抒情歌曲及戏剧音乐的创作达到了一个高潮,除萧友梅、赵元任、黎锦晖等人外,当时还有一些音乐家,如春蜂乐会成员也曾参与。他们提倡白话文,以新诗作歌,善于把典雅的音乐风格和富于浪漫主义激情的音乐语言巧妙地结合起来,贴切原诗的精神,作品的旋律也具有浓郁的民族风格,因此,在大革命时期深为广大青年知识分子所喜爱。如钱君匋的《美丽的夏娃》《记得是清早》《遣嫁前一夕》,邱望的《爱的系念》《在这个夜里》《我将引长恋爱之丝》《寂寞的海塘》,陈啸空的《你是离我而去了》《寂寞的心》《悲恋之曲》《深巷中》《湘累》等歌曲。这些作品大多数反映了当时的知识青年要求个性解放和恋爱自由的思想,但是有些作品也掺杂了"爱情至上"等观点。陈啸空创作的抒情歌曲《湘累》当时在青年知识分子中颇受欢迎,影响较大。

《湘累》是陈啸空的处女作,创作于1924年,是为郭沫若的诗剧《湘累》谱写的一首插曲。1934年,上海明星影片公司拍摄由夏衍等人编剧的故事片《女儿经》时,曾采用此歌作为该片的插曲。这首歌曲通过对爱情的抒发,表现了人民群众反帝反封建的精神。当时演唱此歌时,常常用中国笛来伴奏。剧本还提示作曲家要把这首歌曲的情感写成"幽婉""悲切"的,作曲家成功地达到了这一要求。此歌运用核心音调贯穿发展的手法,通过多层次的细腻刻画,将那种执着的思念和苦苦

等待的感情，表现得淋漓尽致，真切感人。①

二、儿童作品

儿童作品是乐会成员关注的另一领域。针对当时儿童歌曲创作存在的问题，钱君匋在《评幼稚园小学校音乐集》和《小学音乐教材的今昔》中指出，"有歌意和曲调相违背的，有歌词和乐曲不相等的，有不适合儿童生理和心理特点的，有的乐曲则是不高尚、不健康的……"②他认为，为了给孩子提供美好的精神食粮，须通过音乐培养孩子的高尚情操和远大理想。他细致研究儿童歌曲作曲规律和技巧，创作了一些符合儿童生理特点，健康、明朗的歌曲和儿童歌舞剧。在儿童歌曲创作中，他常以儿童喜爱的小动物为对象，通过形象化的描述，给孩子某种哲理的启迪。在创作形式上打破了乐歌僵化的格局，追求歌曲的独立完整性和艺术性，旋律上追求清新、美好和中国风味，歌词力求真切、自然、流畅。钱君匋的儿歌，思想积极健康、意境高尚美好、旋律清新优美，如《月亮姑娘》《月光光》等。其他成员的作品也大抵如此，如陈啸空的《卖布》《鹰》《踢毽比赛》《猫儿四只脚》《摇船》，邱望湘的《卖花女》《秋虫》《菊花》《玩浪船》等。他们编著的《小朋友歌曲》《黄棉袄》《童谣曲创作集》《儿童新歌》《甜歌77曲》等集子，开辟了20世纪30年代前后儿童歌曲创作的新局面。他们在儿童歌曲创作方面的经验和实践，对于当今我国儿童歌曲的创作来说，仍具有一定的现实意义。

中国近代以来的儿童歌舞剧创作体裁，开山之功当属黎锦晖。他创作的《小小画家》《葡萄仙子》等影响了几代人。当时，人们对小学音乐教学的内容提出了更高的要求，"习唱乐歌"已不能满足需求，于是兴起了一种新的表演形式——儿童歌舞剧。它是流行于20世纪二三十年代专供儿童表演用的通俗戏剧，兼有诗歌、音乐和舞蹈，反映儿童生

① 徐士家. 中国近现代音乐史纲 [M]. 海口：南海出版公司, 1997：150.
② 吴光华. 钱君匋传 [M]. 北京：北京美术摄影出版社, 2001：95.

活，创作上多采用童话体，歌词浅显易解，音乐通俗流畅，便于儿童歌唱。春蜂乐会成员在该领域也做出了不少贡献。如陈啸空的《玲儿的生日》（与许静子合作，1936年）、《儿童歌剧》（顾均正编剧、陈啸空作曲，1936年）、《卫生十戒歌》、《牧童》（1936年）等，邱望湘的《恶蜜蜂》（与张守方合作，1931年）、《傻田鸡》（与张守方合作，1931年）、《天鹅》，钱君匋的《广寒宫》（与沈秉廉合编，据郭沫若同名童话剧改编，1932年），沈秉廉的《面包》《名利网》《五蝴蝶在花园中》等。他们不但重视音乐的民族特色，力求通俗易唱，还积极参与作品的排演，这也是其作品大受欢迎的重要原因之一。

另外，乐会成员也曾创作了抗战歌曲，这体现出他们的爱国热情，如邱望湘于1939年9月7日在《抗战音乐》①上发表的抗战歌曲《神鹰远征》。他们也为中小学校的音乐课创作合唱曲，如沈秉廉作词、钱君匋作曲的《遣嫁前一夕》《再也不分离》等，这些作品的音乐风格和艺术水平大体接近于李叔同的《春游》。沈秉廉还创作了一些具有国防教育意义的歌曲。② 可以说，用歌曲创作做武器，表达抗战的愿望和爱国的精神，是春蜂乐会成员的又一个显著特点。

春蜂乐会成员作品

作者	作品名	体裁	运用
钱君匋	《你是离我而去了》《绿衣人》《春去了》《蜜蜂》《摘花》《在这夜里》《怀远》《夜曲》《漂洋船》等	歌曲（集）	打破学堂乐歌僵化格局，对于研究学堂乐歌之后的中国歌曲、儿童歌曲创作与发展具有重要意义
	《三只熊》《广寒宫》《蝴蝶鞋》等	儿童歌舞剧	

① 曾任广西教育厅音乐编审的音乐家满谦子（满福民）于1935年年底在南宁创办广西音乐会，主编的副刊《抗战音乐》发表各类抗战歌曲，成员主要是中小学音乐教师十余人。宗旨是"推广、提高抗战音乐"，"提供、介绍目前切需之抗战歌曲与音乐理论"，"对目前抗战音乐与歌曲作建设性的批判"。

② 吕骥．吕骥文选：上集[M]．北京：人民音乐出版社，1988：17．

续表

作者	作品名	体裁	运用
邱望湘	《摘花》《金梦》《进行曲集》《抒情歌曲集》	歌曲（集）	丰富歌唱教材
	《天鹅》《傻田鸡》《恶蜜蜂》等	儿童歌剧	
陈啸空	《黄棉袄》《来吧朋友们》《牧童》《金梦》《摘花》《豪歌二十三首》	歌曲（集）	抒情性强，丰富歌唱教材
	《孩子们的甜歌》《小学生歌曲集》	儿童歌曲集	
	《名利网》	儿童歌剧	
	《湘累》	诗剧配乐	
	《深巷中》	艺术歌曲	
沈秉廉	《春神来了》《春来了》《怀友》等	歌曲（集）	儿童音乐教材
	《广寒宫》（与钱君匋合作）、《荒年》、《面包》、《名利网》、《五蝴蝶在花园中》等	儿童歌舞剧	儿童教学

第四节 教材编写与理论研究

一、教材编写

1933年，教育部成立了专门的中小学音乐教材编订委员会，[①] 聘请国内著名音乐家如萧友梅、黄自、应尚能等参与各类教材的编写。除了黄自等主编的《复兴初中音乐教科书》、吴梦非的《简易师范教程》外，在这个阶段影响比较大的小学音乐教材还有邱望湘、沈秉廉编的

[①] 1933年成立的中小学音乐教材编订委员会，聘王瑞娴、吴研因、沈心工、沈秉廉、杜庭修、胡周淑安、唐学咏、黄建吾、赵元任、黎青主、薛天汉、萧友梅、顾树森等13人为委员，编订中小学音乐教材。

《北新音乐教本》（共 4 册，高小用）、沈秉廉编著的《复兴音乐教科书》（初小用、高小用两种）等。《复兴国语教科书》（沈百英、沈秉廉编）也是 20 世纪 30 年代较流行的小学国语教材。

 对于音乐教材的编写，乐会成员一致认为，儿童歌曲的编写要充分考虑儿童的语言特点、心理状态、审美的适切度，要能体现儿童的个性特征，以提高兴趣为前提。另外，儿童歌曲宜短不宜长、宜简不宜繁，封面装帧也应达到"美"的程度，这些都是必备的条件。因此，他们所创编的此类教材曲调清淡易唱、歌词浅显易懂、旋律高雅优美，颇受师生的欢迎。

春蜂乐会成员所编音乐教材

作者	教材名称	版本
钱君匋	《北新歌曲》	上海北新书局，1933 年
	《中学当代唱歌》	上海中学生书局，1934 年
	《万叶歌曲集》（第一集）	上海万叶书店，1943 年
	《万叶歌曲集》（第二集、第三集）	上海万叶书店，1948 年
	《小学校音乐集》（与陈啸空合著）	上海开明书店，1927 年
	《幼稚园新歌》（与沈秉廉合编）	上海商务印书馆，1930 年
	《进行曲集》	上海万叶书店，1945 年
	《口琴名曲新集》	上海神州国光社，1932 年
	《口琴名曲选》	上海开明书店，1933 年
	《唱歌》（1、2、3）（与邱望湘合编）	上海开明书店，1935 年
缪天瑞	《简易识谱法》	上海三民公司，1920 年
	《小学新歌》（线谱版、简谱版）	上海三民公司，1929 年
	《简易风琴钢琴合用谱》（线谱版）	上海三民公司，1930 年
	《中外名歌一百曲》《简谱版》	上海三民公司，1933 年
陈啸空	《小学校音乐集》（与钱君匋合编）（线谱版）	上海开明书店，1927 年

续表

作者	教材名称	版本
邱望湘	《甜歌77曲》	上海商务印书馆，1933年
	《幼稚园音乐一百六十首》	上海商务印书馆，1936年
	《怎样练习唱歌》	上海商务印书馆，1949年
	《北新音乐教本（四 高小用）》	上海北新书局，1932年，1933年（第三版）
	《复兴音乐教科书（初小第二册）》	上海商务印书馆，1934年（第十版）
	《开明音乐教本唱歌编（一、三）》（与丰子恺合编）	上海开明书店，1935年
	《小学唱歌教材》	上海开明书店，1934年
	《抒情曲集》	中华书局，1936年
	《初中音乐（唱歌）第一册》	中华乐社，1934年（第四版）
	《唱歌》（一、二、三）（与钱君匋合编）	上海开明书店，1935年
	《初中音乐乐理课本（三）》	中华书局，1937年
	《和声学初步》	中华书局，1939年，1946年（第三版）

二、理论研究

音乐教材的编写与音乐基础理论研究是并行不悖的，多数音乐教育家几乎是同时进行这两项工作的。此间的研究成果主要有钱君匋的《中学当代乐理》（1933年），邱望湘的《初中音乐和声学初步》（1939年）、《读谱法》（与朱稣典、徐小涛合编），以及沈秉廉于1923年在《艺术评论》第36、37期上发表的《小学音乐教学法概论》等。中华人民共和国成立初期，沈秉廉还出版了《怎样练习唱歌》（商务印书馆，1949年）。这些著作主要注重于音乐教学法的探讨和研究，对于音乐教学实践具有一定的指导作用。尽管这一时期音乐教育学的研究处于零散、自发的状态，其理论研究还未形成学科体系，但从上述归纳的资

料来看，它已初步形成音乐教育学理论研究的雏形框架，从而为之后的音乐教育学学科建设奠定了基础。①

春蜂乐会在发展过程中渡过了初创的艰辛，经历了战火的考验，即使成员们天各一方也深深地相互眷顾，只因心中的理想时时牵动着每一位成员的心。没有什么东西比信念更强大、更具有生命力。

总体来说，春蜂乐会成员在20世纪上半叶的音乐教育舞台上，以自己的绵薄之力为社会音乐文化发展默默地奉献着。整理这段历史不仅能够纪念逝者，也从一个侧面反映了当时我国音乐文化的发展状况，对于今人认识历史具有一定的参考和借鉴作用。

① 马达. 音乐教育科学研究方法 [M]. 上海：上海音乐出版社，2005：197.

第二章 春蜂乐会创始人——钱君匋

20世纪初，在中国社会政治新旧交替、制度古今转换、文化中西碰撞的背景下，以陈独秀、李大钊、蔡元培、胡适等为代表的知识分子发起了"反传统、反孔教、反文言"的思想文化革新运动，标志着以"民主"与"科学"为旗帜的新文化运动的伟大开端。受新文化运动的影响，我国文化艺术界涌现出亘古未有的新景象。钱君匋就是在这样的时代环境和人文背景中成长起来的艺术家，他不仅在音乐、诗词、绘画、书法方面产生了重要影响，而且在篆刻、图书装帧、图书编辑和出版领域做出了重要贡献。尤其是音乐方面，他投身音乐教育，致力于理论研究，开展音乐创作，创办音乐社团，从事编辑出版，等等，为推动中国近现代音乐发展发挥着重要作用，产生着持续影响。他先后到上海、浙江等地多所学校从事音乐教育工作，编撰各类音乐教材，为近现代音乐人才培养付出了辛劳；他编译介绍西方音乐成果，开阔了国人的音乐视野，促进了中西音乐文化交流；他创作了内容新颖、体裁多样、鼓舞人心的歌曲，为当时低迷的音乐创作注入了活力；他发起创办近现代音乐社团春蜂乐会，呼应新文化运动；他创建的音乐出版社——万叶书店，为中国音乐出版事业做出了历史性贡献。不论从音乐教育、音乐创作的角度说，还是从音乐图书出版和音乐社会活动的视角看，钱君匋都是中国近现代音乐史上一位杰出的音乐家。然而，目前的中国音乐史著述对于钱君匋的贡献论述简略，甚至只字不提。钱君匋的音乐贡献还

有待深化拓展研究，以确立其在近现代音乐史上应有的地位。有鉴于此，我们从中国近现代音乐史研究的视角切入，通过对钱君匋相关史料的挖掘和分析，论述钱君匋在音乐教育、音乐创作、音乐理论及音乐图书出版等方面的贡献，并给予客观、公允的评价，旨在为深入推进中国近现代音乐史研究提供新成果。

第一节　生平与贡献

一、生命轨迹

钱君匋

钱君匋，1907年2月12日出生于浙江桐乡屠甸镇一个平民家庭，祖籍为浙江海宁，19世纪中叶他的祖父钱半耕迁到桐乡安家落户。桐乡历史悠久、文化底蕴深厚、人才辈出。深受地域文化熏陶的钱君匋从小喜欢画画，时常用炭灰在墙面上绘制花朵、小猫、小狗等。他7岁入沈家私塾学习，由于对绘画入迷，忘记背诵《千家诗》而被先生惩罚，他摔掉先生的砚台和旱烟袋后，逃离私塾。后经过父亲的劝告，钱君匋进入石泾初等小学学习。在这里，他遇到了恩师钱作民。钱作民是丰子恺的好友，在石泾初等小学教书。在钱作民的鼓励下，钱君匋苦练书法、绘画，进一步提高了艺术水平。1922年，由于家庭经济原因，钱君匋辍学后在屠甸西乡桃园头小学教书。在钱作民的引荐下，1923年，钱君匋前往上海拜见丰子恺，成为上海专科师范学校的

免试生，开始接受音乐、绘画专业训练。其间，他结识了陈望道、陶元庆、邱望湘、沈秉廉、陈啸空等同窗好友。

1925年7月，钱君匋从上海专科师范学校毕业，1926年到海宁一小教书。不到半年时间，丰子恺将他介绍到台州省立六中工作，与同学陶元庆成了同事。不久，为了避开地方士绅煽动学生闹学潮，钱君匋、陶元庆等离开了台州省立六中。同年，钱君匋回到屠甸镇，便接受沈秉廉的邀请，到浙江艺术专科学校任图案课教师。在这里，钱君匋开始了对新思想、新文化的追求。1926年冬月，他与同事沈秉廉、邱望湘、陈啸空等联合创建了一个展现时代风貌的进步音乐社团——春蜂乐会，他们利用音乐创作的方式传播新思想、宣传新文化。1929年，钱君匋开始到爱国女子中学、浦东中学、两江女子体育师范学校、同济大学等学校担任音乐教师，还在其中一些学校兼职美术教员。担任教师期间，钱君匋创作有《好少年》《麻雀躲在电线上》等儿童歌曲，《名利网》《三只熊》等儿童歌舞剧。1933年，钱君匋与陈学鼙完婚。

早在1926年8月，钱君匋就受章锡琛邀请到开明书店做音乐、美术编辑，并于1927年入开明书店从事图书装帧工作。他别出心裁的装帧设计，为当时的装帧工艺注入了新的活力，广受青睐。1937年"七七事变"爆发，上海随后遭到日军入侵，开明书店被毁，钱君匋被迫离开上海，辗转于安徽、江西、湖南、广东和香港等地。1938年，钱君匋重回上海，于同年7月与李楚材等在上海创办"万叶书店"，并任经理和总编辑。中华人民共和国成立以后，万叶书店发展迅猛。1952年，万叶书店和上海教育书店、上海音乐出版社合并，组建

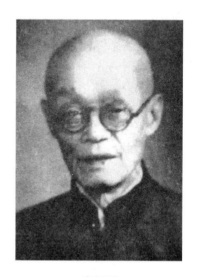

章锡琛

为新音乐出版社,钱君匋担任董事、总编辑。1954年,新音乐出版社在钱君匋的领导下,与中国音乐家协会合营,社址迁往北京,并易名为音乐出版社,钱君匋任副总编辑。1956年,在贺绿汀的倡导下,钱君匋调回上海,与丁善德、钱仁康等在万叶书店原址(上海海宁路咸宁里11号)创办上海音乐出版社,并担任副总编辑一职。自创办音乐出版社以来,钱君匋编辑、装帧与主持出版了许多有影响的音乐教材、乐谱和通识读物。

"文革"期间,钱君匋受到冲击。

20世纪50年代末期,钱君匋看到上海音乐出版社出版的《中国近现代音乐史》将老师李叔同、丰子恺和他们的音乐打入"庸俗趣味"的行列,把春蜂乐会音乐家定性为"资产阶级音乐家",他深感痛心,决心放弃所钟爱的音乐事业,把全部精力投入诗词、篆刻、书画、装帧和收藏事业中,并取得突出成就。他曾于1987年和1991年两度应邀到美国斯坦福大学、华盛顿大学等地开办《篆刻的由来和发展》《中国绘画的成就》的讲座,还于1990年赴日本参

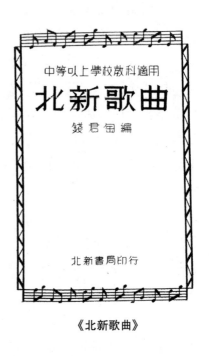

《北新歌曲》

加吴昌硕印展等。他以艺术的方式,为中外友好交流做出了自己的贡献。钱君匋晚年的艺术成就,产生了广泛影响。钱君匋于1998年8月2日去世。

二、音乐贡献

综览钱君匋的艺术成就,他不仅是我国近现代艺术史上著名的音乐家、作曲家、书画家,而且是著名的篆刻家、收藏家和编辑出版家。其

中，他的音乐贡献主要表现在如下几个方面。

(一) 音乐教育贡献

从钱君匋的生平足迹我们不难看出，他一生对于艺术教育，尤其对音乐教育是非常重视的。在他任职开明书店音乐、美术编辑时，依然兼任多所学校的音乐、美术课程，甚至因课太多而辞去开明书店的编辑职务，专门从事音乐、美术的教学工作。由此可见钱君匋对音乐、美术教育工作的热爱之情。钱君匋在音乐、美术教学之外，十分关注新艺术运动的发展，注重音乐理论和艺术理论的研究，取得了丰硕的成果。主要有《艺术的社会化与社会的艺术化》《评幼稚园小学校音乐集》《小学音乐教材的今昔》《北欧各国的音乐》《英国的音乐》《南欧各国的音乐》《音乐的学习》《中国古代跳舞史》《西洋艺术史话》等文论。他编写出版的音乐教材主要有《北新歌曲》、《小学校音乐集》（春蜂乐会丛刊之一）、《幼稚园新歌》《口琴名曲新集》《口琴名曲选》《中学当代唱歌》《万叶歌曲集（第一集）》《万叶歌曲集（第二集）》《万叶歌曲集（第三集）》《进行曲集》、《唱歌》(1、2、3) 等。从以上钱君匋从事音乐教育活动和发表、出版的有关音乐教育、艺术教育的文论、歌曲集中，我们可以看出他对我国音乐教育事业的贡献。

(二) 音乐创作贡献

初步统计，钱君匋一生共创作歌曲百余首，体裁主要集中在抒情歌曲、儿童歌曲和儿童歌舞剧方面。例如《金梦》《摘花》《寂寞的海塘》《我愿》《你是离我而去了》《无奈》等是其抒情歌曲的代表，这些作品后来被收入《摘花》（1928年）、《金梦》（1930年）、《深巷中》(1985年)、《恋歌三十七曲》（1992年）中；《好朋友》《桃花》《一起来唱歌》《白鹤诗人》《麻雀躲在电线上》《牛的不平》《绵羊儿乖乖》等是其儿童歌曲创作的代表，《广寒宫》《三只熊》《魔笛》《蝴蝶鞋》《名利网》等是他创作的儿童歌舞剧，这些作品符合中小学生身心特点，深受学生喜爱。钱君匋的歌曲作品剑指封建旧势力，鼓励人们抒发

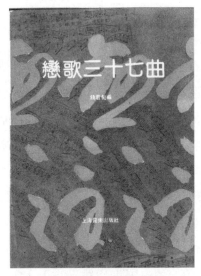 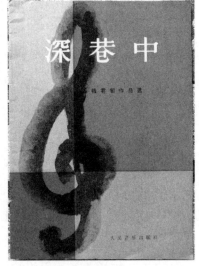

《恋歌三十七曲》　　　　　　《深巷中》

心中的感情，追求个性解放和自由。为了给中小学生提供美好的精神食粮，他研究儿童歌舞创作技巧，创作的儿童歌曲和儿童歌舞剧作品给中小学生以美的启迪和熏陶，带来高尚的情操教育。钱君匋的歌曲创作，歌词真切、抒情，旋律清新流畅，追求作品的独立性、完整性和艺术性。这些歌曲作品，对于我们研究20世纪二三十年代中国儿童歌曲创作和发展，具有重要价值。

（三）音乐出版贡献

1926年，钱君匋受邀到开明书店担任音乐美术编辑，兼图书装帧工作。作为音乐出版家的钱君匋，他最大的贡献就是主持出版了大量的音乐书谱，创办了我国专业的音乐出版社。他对于我国现当代普通音乐教育与专业音乐教育的发展，做出了突出的贡献。他在传播传承音乐艺术、西洋音乐技法和西洋音乐理论方面，做出了独特的贡献。从在上海开明书店任职，到创办上海万叶书店，他出版的国内音乐教育家的音乐著作、音乐作品和翻译的国外音乐技术理论与音乐理论研究专著多达200多种。其中主要有丰子恺编、著、译的《音乐入门》《孩子们的音乐》《西洋音乐知识》《英文名歌百首》《怀娥铃演奏法》《扬琴弹奏

法》《中文名歌五十曲》《开明音乐教本》《风琴名曲选》《生活与音乐》《音乐十课》《近世十大音乐家》《开明音乐讲义》《开明音乐教本唱歌编》《开明音乐教本乐理编》《音乐知识十八讲》等，成绍宗的《音乐史》，朱稣典的《作曲法初步》，吴梦非的《和声学大纲》《风琴弹奏法》，缪天瑞的《世界儿歌集》《音乐的构成》《乐理初步》《律学》《和声学》《曲式学》《曲调作法》《对位法》，孟文涛的《管弦乐配器法》，喻宜萱的《独唱歌曲集》，马思聪的小提琴曲《故乡》《龙灯》，贺绿汀的《晚会》，陆华柏的《渔舟唱晚》《钢琴小曲集》，丁善德的《钢琴曲集》，杨荫浏的《中国音乐史纲》，李凌的《音乐技术学习丛刊三册》，刘天华的《二胡曲集》，陈振铎的《弦乐器演奏法》《二胡演奏法》，马思聪的《十月礼赞》《塞外舞曲》《绥远组曲》《思乡曲》《秋收舞曲》《摇篮曲》《史诗》《牧歌》《巾舞》，江定仙的《和平示威》《摇篮曲》，钱仁康的《钢琴小曲集》《东方红变奏曲》，以及歌颂祖国、歌颂社会主义革命建设、配合我国当时社会宣传的各种歌集，如《毛泽东颂歌》《治淮歌曲集》《亲爱的军队亲爱的人》《婚姻法歌曲集》《和平青年进行曲》《少年儿童歌曲集》《苏联歌曲集》等。

 钱君匋作为音乐出版家，追求音乐著作的新颖性和时代性，他出版了大量高水平的音乐读物，保存了许多珍贵的音乐史料，这些音乐史料是研究中国近现代音乐史的宝贵文献。中华人民共和国成立后，他还主持出版了沈知白的《民族音乐论》（翻译），黄自的《怀旧》，丁善德的《序曲三首》《丁善德钢琴曲集》，陈又新的《小提琴协奏曲第一集》，施咏康的《黄鹤的故事》，黎英海的《民歌小曲五十首》，石人望的《口琴独奏曲集》，以及《上海民间器乐曲选集》《中国民歌三百首》《唱片歌曲集》，等等。此外，钱君匋还创办了《文艺新潮》刊物。该刊的宗旨是提倡民族精神、宣传抗日。这也表现出钱君匋的爱国精神。他为我国现代音乐教育、美术教育和音乐出版事业的发展做出了重要贡献。

第二节 音乐创作

钱君匋的音乐创作主要集中在抒情歌曲、儿童歌曲与儿童歌舞剧方面，并且都留下了堪称经典的作品。这些作品内容新颖、形式丰富，为当时萎靡不振的音乐创作注入了清新的活力，开创了音乐创作的新局面。

一、抒情歌曲创作

我国的抒情歌曲创作有着悠久的历史传统，古代即有《诗经》、琴歌等。近代以来，青主、萧友梅等人一边吸收借鉴西方音乐创作技法，一边继承传统，创造出既有西方元素又有我国传统韵味的抒情歌曲形式，这标志着我国抒情歌曲创作由古代形态转为近代形态。钱君匋与春蜂乐会其他音乐家的抒情歌曲就是在这样的背景下创作的。他们的抒情歌曲题材内容丰富，反映着中华民族新的文化形象和文化精神，体现着中华民族的新思想和新风貌。

春蜂乐会成立以来，其主要成员钱君匋、邱望湘、陈啸空和沈秉廉发表了许多以新诗词创作的抒情歌曲，倡导男女平等，宣扬爱情、婚姻自由。其中，钱君匋的《在这夜里》《摘花》《你是离我而去了》等14首歌曲于1929年6月被编辑成《摘花》由开明书店出版；《金梦》中收录有钱君匋作词的《金梦》《犹豫》《我将引长热爱之丝》《相爱吧》《寂寞的海塘》《我愿》，钱君匋作曲的《再也不分离》；《深巷中》收有钱君匋作词的《深巷中》《夜曲》《摘花》《你是离我而去了》《你的爱情》《怀远》以及他作曲的《无奈》。钱君匋创作的这些反映爱情生活的抒情歌曲通俗易懂、脍炙人口，契合了新文化运动的思想，迎合了青年朋友们的精神需求，很受欢迎，影响广泛。

《恋歌三十七曲》中钱君匋作词的有《寂寞的心》《寂寞的海塘》《你是离我而去了》《在这夜里》《犹豫》《相爱吧》《春风吹绿》《祷》《我愿》《怀远》《深巷中》《金梦》《春雨》《夜曲》《悲恋之曲》《这相思仿佛寒暖》16 首；钱君匋作曲的有《再也不分离》《遣嫁前一夕》《记得是清早》《无奈》4 首；钱君匋作词谱曲的有《你的爱情》。

其中《摘花》为 $\frac{3}{8}$ 拍、$^\flat$B 大调，旋律有浓郁的圆舞曲风格，极具律动感，描绘出摘花时的欢乐场景。歌曲由 A、B 两个乐段组成，A 乐段（1—16 小节），为 a（8）+b（8）两个乐句组成的平行乐段，a 乐句属和弦半终止，b 乐句主和弦全终止，形成属—主的和声呼应，其中第 7 小节重属和弦的运用丰富了乐段的和声色彩，两个乐句采用了同头换尾的创作手法；B 乐段（17—32 小节），是由 c（8）+d（8）两个乐句构成的平行乐段，c 乐句属和弦半终止，d 乐句主和弦全终止，两个乐句也采用了同头换尾的写作手法。从和声的角度说，这首歌曲除第 27 小节运用了六级和弦外，其余均为正三和弦，呈现出古典和声的特点。从伴奏织体的角度说，这首歌曲以柱式和弦织体贯穿，有较强的层次感和律动感。（谱例 1）

谱例 1　《摘花》

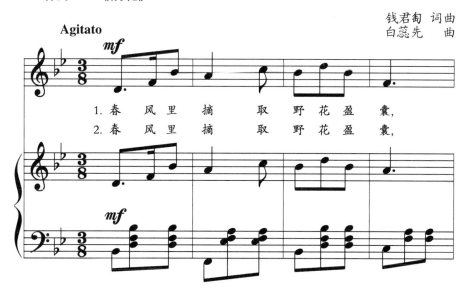

钱君匋　词曲
白蕊先　曲

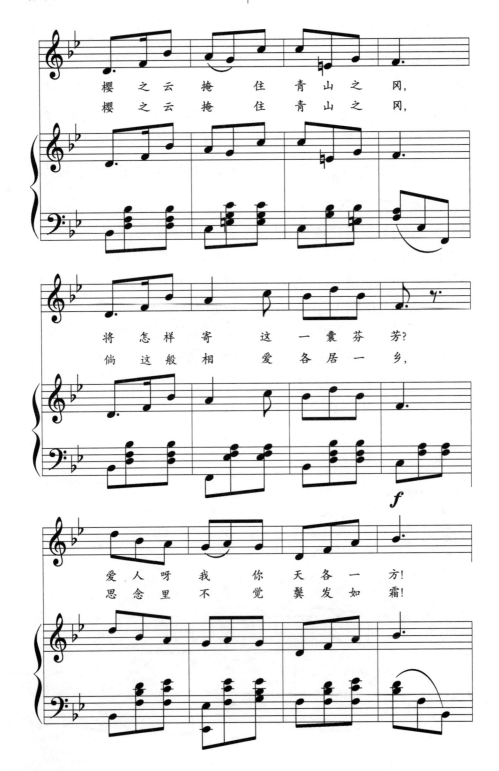

第二章 春蜂乐会创始人
——钱君匋

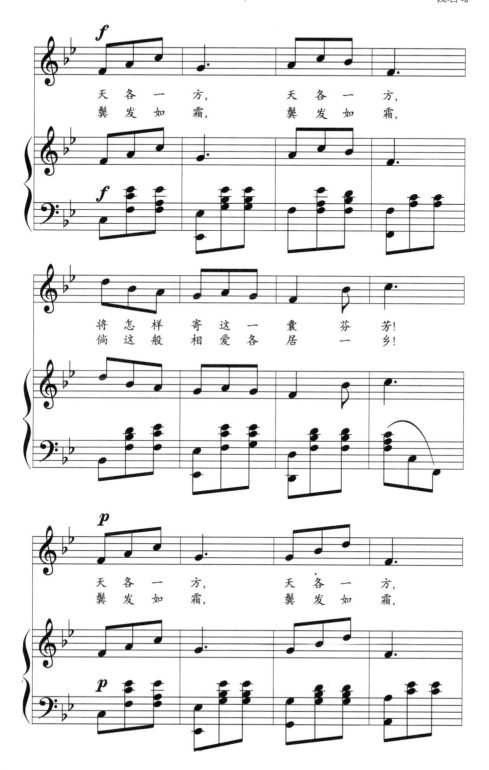

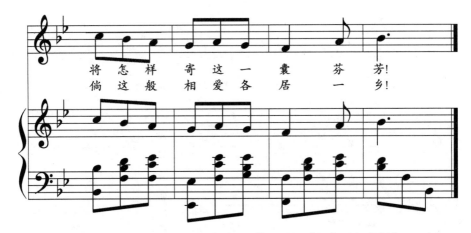

钱君匋作曲、沈醉了（沈秉廉）作词的《记得是清早》，刊发于1927年第5期的《新女性》。歌曲为 $\frac{6}{8}$ 拍、F大调，采用分节歌的结构形式创作而成，也有圆舞曲的风格特点。歌曲旋律从 p 到 mf 再到 p 的力度处理，呈现为含蓄内敛的情感基调。与《摘花》相似，《记得是清早》的和声基本采用了古典和声的手法，但伴奏织体主要由分解和弦构成。（谱例2）

谱例2　《记得是清早》

<div style="text-align:right">沈醉了　词
钱君匋　曲</div>

第二章 春蜂乐会创始人
——钱君匋

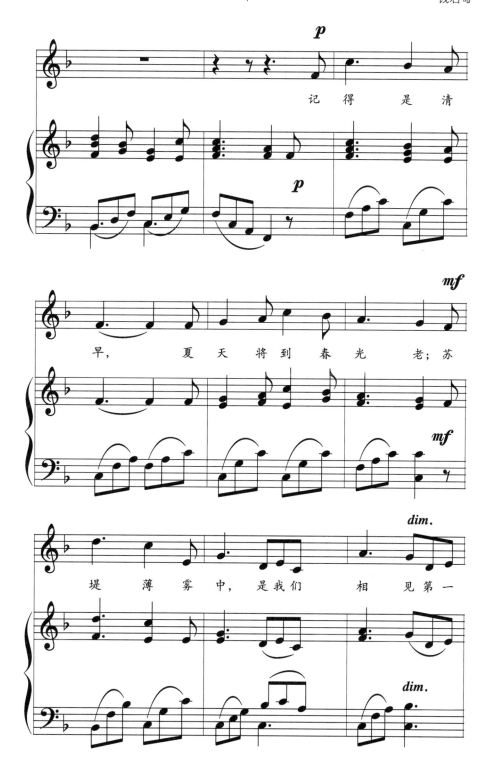

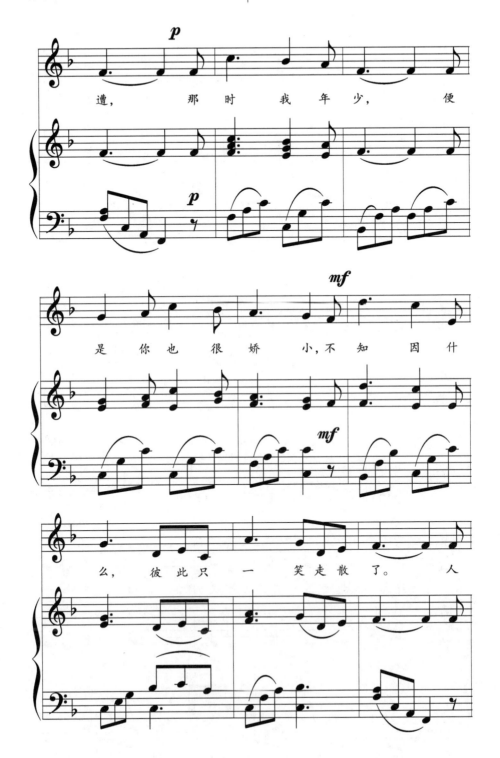

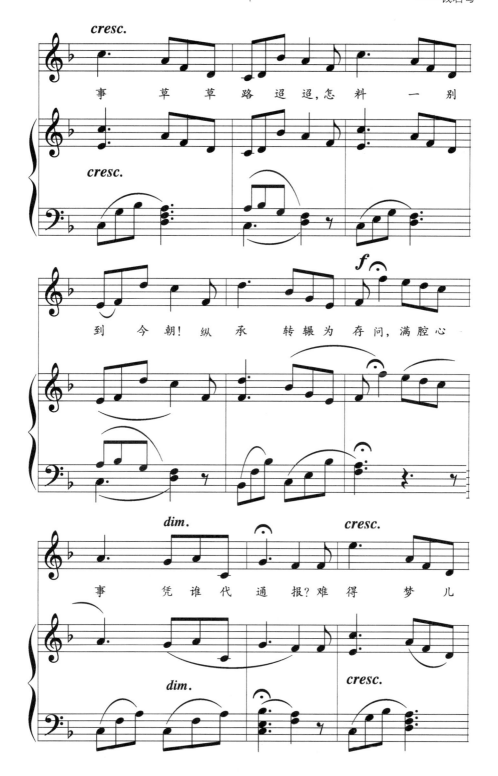

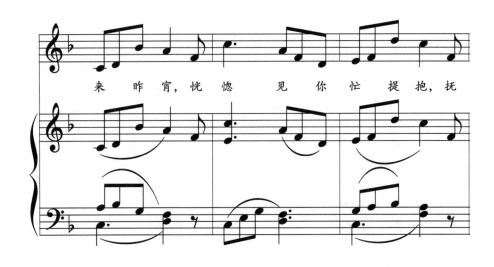

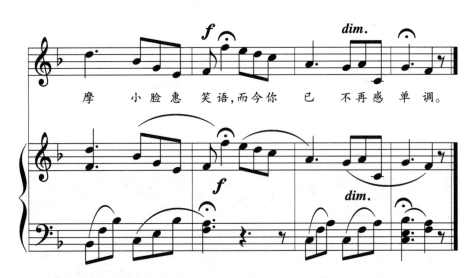

《深巷中》由陈啸空作曲、钱君匋作词，乐曲采用非再现的单二部曲式结构而成，$\frac{3}{4}$拍、G大调。全曲有8个乐句，可分A+B两个乐段。结构图示如下：

乐段	A				+	B			
乐句	a	b	c	d		e	f	g	e'
小节数	4	8	4	5		7	8	8	8

其中，A 乐段旋律平稳，并运用柱式和弦织体，营造出辽阔寂静的环境氛围；而 B 乐段采用分解和弦织体，增强了乐曲的流动性。全曲歌词简洁、通俗，以拟人的手法借景抒情，旋律流畅、婉转，和声织体丰富，表现出主人公对命运悲叹、向往幸福生活的心理状态。

《你是离我而去了》由陈啸空作曲、钱君匋作词，$\dfrac{6}{8}$ 拍、B 大调，采用非再现的单二部曲式创作而成，节奏紧凑、结构短小。结构图式如下：

```
乐段    前奏    A    +    B    尾奏
乐句          a  b      c  d
小节数   6  4  2     4  2    4  2   4  2   2
```

其中，A 乐段旋律蜿蜒起伏、抒情性强，采用单音与音程组合的伴奏织体。B 乐段旋律下行，为叹息的音调，为分解和弦与柱式和弦交替的伴奏织体，流动性较强。

《夜曲》由陈啸空作曲、钱君匋作词，$\dfrac{6}{8}$ 拍，采用带再现的单三部曲式结构而成。结构图式如下：

```
乐段    A    +    B    +    A′
乐句    a         b    c         d   a′
小节数  5         6    6         5   4
```

其中，A 乐段由 5 小节乐汇构成的乐句结构，为全曲材料的运用奠定了基础；B 乐段由 b（6）+c（6）两个平行乐句构成，每个乐句 6 小节，旋律为 A 乐段材料的模进；A′乐段是 A 乐段的扩充、变化再现。

不论从作曲还是作词的角度说，钱君匋的抒情歌曲创作多反映爱情题材。一方面与新文化运动提倡的"男女平等、恋爱自由"有关，另一方面也与钱君匋自身对爱情的经历和憧憬有密切关联。这些歌曲反映出新文化运动时期知识分子对封建枷锁的鞭挞，对恋爱婚姻自由的向

往,开拓了那个时代歌曲创作的新局面。

二、儿童歌曲创作

我国现代儿童歌曲创作起源于"学堂乐歌"阶段,李叔同、沈心工、黎锦晖、赵元任等都是20世纪早期儿童歌曲创作的代表。在钱君匋看来,20世纪二三十年代的儿童歌曲创作良莠不齐,有的词曲结合得不好,有的不符合儿童的语言思维,有的不符合儿童的身心,甚至有的思想内容不健康。钱君匋认为,儿童歌曲创作应符合儿童的语言思维、有利于儿童身心健康,要为儿童提供美的熏陶和情感教育。这便是他与春蜂乐会其他成员创作儿童歌曲努力的方向。

钱君匋的儿童歌曲创作主要集中于20世纪三四十年代。从作品表现内容的角度看,钱君匋的儿童歌曲主要以描绘小动物、记录小朋友、描绘季节变化以及描写自然景象为主题,通过音乐形象的刻画,给青少年儿童以思想启迪。其中,描绘动物形象的歌曲在钱君匋的儿童歌曲创作中占据着较大比例,这类作品主要通过对动物形态的描写,给儿童以人生哲理的启示。代表作品有《摸金鱼》《白鹤诗人》《牛的不平》《蝉说的话》《麻雀躲在电线上》、《绵羊儿乖乖》(谱例3)等。

谱例3 《绵羊儿乖乖》

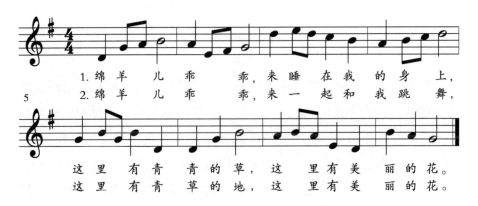

歌曲《绵羊儿乖乖》为 $\frac{4}{4}$ 拍、G大调,旋律欢快,展现出儿童与

绵羊在野外嬉戏的欢乐场景。

歌曲《蝉说的话》描绘出儿童在夏天感受大自然的快乐情景，充满着童真童趣。而歌曲《牛的不平》则以通俗易懂的歌词"我是一头和善的牛，并非山中吃人的野兽"，启迪儿童要做"和善"的人，而不能当"野兽"。

在钱君匋的儿童歌曲中，我们也感受到了和谐相处的教育意味。如歌曲《我们的姊姊妹妹》（谱例4）中唱道："我们的姊姊妹妹，每天一同游戏，一同唱歌，啦啦啦啦啦啦啦，每天回家总说，明天大家早来些。"

谱例4　《我们的姊姊妹妹》

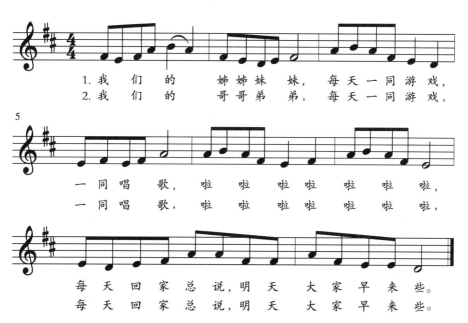

该曲采用 $\frac{4}{4}$ 拍、D大调，节奏欢快，歌词通俗易懂，符合儿童的语言思维和身心特点，将儿童天真烂漫的性格刻画得栩栩如生。

钱君匋的一些儿童歌曲也反映出大自然的美好。如歌曲《春天》中描绘了小草发芽、万物复苏、春风和煦、燕子啄泥，引来无数儿童嬉戏的生机景象。而歌曲《田家四季歌》则以拟人的修辞手法，刻画出

一年四季的生活景象，激发了儿童对大自然的热爱。

钱君匋的儿童歌曲"曲调皆活泼流畅，委婉动听，曲趣则为端稳、愉快、雄壮、激昂，足以培养青年的高憇情绪"，"歌词，文字力求明白简洁，意义力求新颖隽永，并与曲趣协调。对选字造句曾费苦心，故处处与乐音的强弱及乐曲的节奏吻合"。① 钱君匋的儿童歌曲符合儿童的身心特点，蕴含着为人处事的道理，具有"寓教于乐"的作用，深受儿童喜爱，为我国儿童歌曲的创作开辟了崭新的天地，产生了较大影响。

（一）歌词写作

20 世纪初，随着西方人本主义、实用主义思想的传入，以及新文化运动的影响和白话文的推广，中国的传统语言也在经历一场深刻的变革，更加通俗易懂的语体文代替了言辞古奥的文言文。"语言是人类最重要的交际工具，它同思维有密切的联系，是思维的工具，是思想的直接现实，是人区别于其他动物的本质特征之一。"② 语言的变化直接导致了人们思想、思维方式的变化，也带动教育界、艺术界发生了一系列的变革。音乐家开始尝试改变歌词的写作方法，使用西方曲调配以直白、简明的歌词。曾志忞提出："与其文也宁俗，与其曲也宁直，与其填砌也宁自然，与其高古也宁流利。"③ 钱君匋也在自己的歌词创作中尝试进行语言改革并宣传新思想。他曾表示："我的曲和词发扬了五四精神。"④ 这时期的作曲家将人权、民主等新思想融入自己的歌曲中。有研究认为文学界由古典文学过渡到白话文学，其萌芽应始于学堂乐歌。⑤ 钱君匋创作的歌词就带有从传统古典诗歌向现代诗歌转型的痕迹，这一方面离不开其小时候接受的传统文学教育，也与其之后的教育

① 钱君匋，邱望湘. 新标准初中教本（第三册）[M]. 上海：开明书店，1935：1.
② 何新. 中外文化知识辞典 [M]. 哈尔滨：黑龙江人民出版社，1989：54.
③ 曾志忞. 教育唱歌集 [M]. 上海：开明书店，1904：卷首语.
④ 上海鲁迅纪念馆. 钱君匋纪念集 [M]. 上海：中国福利会出版社，2007：313.
⑤ 傅宗洪. 学堂乐歌与中国诗歌的现代转型 [J]. 中国现代文学研究丛刊，2006（06）：135-151. 陈煜斓. 近代学堂乐歌的文化与诗学阐释 [J]. 中国社会科学，2006（03）：160-170，208.

经历分不开。钱君匋在上海专科师范学校就读时的诗歌老师,正是善写通俗文学的新派诗人胡寄尘。①

20世纪二三十年代,钱君匋在开明书店、商务印书馆、中华书局、万叶书店先后出版了《幼稚园新歌》,小学唱歌教材《小学校音乐集》《小朋友歌曲》《小学生唱歌集》,中学唱歌教材《中国名歌选》《中学当代唱歌》、《唱歌》(1—3)、《童谣曲创作集》、《万叶歌曲集》(1—3)等大量幼儿园唱歌教材。其中的一些歌曲也同步发表在民国时期的一些期刊上,如《春游》《春之夜》《风不飘》《放鹞》《向我微微笑》《月光光》《麻雀躲在电线上》《纳凉》《秋游》《思亲》《月亮姑娘》等。

钱君匋创作的儿童歌曲分为作词歌曲、编曲歌曲、作词并编曲歌曲三类,其中的大多数则见于《唱歌》《中学当代唱歌》《小学校音乐集》三套教材,以及这一时期的一些期刊上。至于钱君匋与沈秉廉、邱望湘等合编的教材中的歌曲,由于书中未注明词曲作者,无法确认哪些歌曲属于钱君匋,故这里暂不涉及。在已发表的儿童歌曲中,钱君匋主要是以词作者的身份出现,这一点在其与陈啸空、邱望湘合编的教材中表现得较为明显,还有一部分歌曲是作者选择当时一些较为流行的学堂乐歌或者欧美民歌、流行歌曲的旋律填词而作。

根据歌名、歌词的字面意思可将钱君匋作词的儿童歌曲大致分为以下9类。

钱君匋作词儿童歌曲分类表

类 别	曲 目
自然风景	《云》《海的风》《春天》《村中的雪》《早晨》《风》《月亮白光光》《月亮姑娘》《雨》《暮》《美丽的河流》《晨》《春野》《雨后》《黄昏》《星》《太阳好似我母亲》《渡船》《朝阳》《春风吹》《一天清早》《倘使吹到书桌上》《风不飘》

① 范伯群.1921—1923:中国雅俗文坛的"分道扬镳"与"各得其所"[J].文学评论,2009(05):6.

续表

类　别	曲　目
植物	《玫瑰》《石榴花》《落叶》《蔷薇》《桃花》《秋柳》《兰之萎》
四季	《夜》《冬》《曙》《秋晓》《春来了》《冬天》《昨夜》《黄昏》
劳动	《采茶》《造屋》《采莲》《放鹞》《打铁》《磨粉》
动物	《小鸟》《鸟说的话》《小雀子》《小蝉子》《蜜蜂》《燕子》《鱼》《花与鸟》《绵羊儿乖乖》《麻雀躲在电线上》《蝉说的话》
物	《铁马》
人物	《王小五》《灾民》《工女》《两小孩》《农夫》《我们的姊姊妹妹》《童子军》《白发婆婆》《我的家庭》《一起来唱歌》
生活	《放风筝》《运动会》《游山》《纳凉》《乘凉》《打铁》《摸金鱼》《秋游》《春游》
革命歌曲	《白日衬青天》《青年歌》《作战歌》

　　从题目就能看出上述儿童歌曲基本上都是钱君匋根据当时的课程纲要来创作的，以描写自然、动物、季节、生活、劳动为主。儿童通过其歌曲了解自然、认识外在世界。歌词大多是从相关年龄段儿童的视角出发，以他们能够理解的方式和语言陈述外在事物，符合他们的心理特征。还有一部分歌曲描写了植物、动物、自然现象等，使学生了解一些生活常识。可以看出在歌词的写作方面，钱君匋也受到了当时"启民思潮"，以及陶行知引进的杜威的"生活教育"思想的影响。而少量出现的革命歌曲如《青年歌》《作战歌》等，打上了那个时代的鲜明烙印，这说明"救国保种"是那个时代文艺工作者无论如何都无法回避的话题。在歌词的写作方面，钱君匋继承了李叔同、丰子恺、刘质平、吴梦非一贯的诗意化手法。他创作的歌词充满童真、童趣，通俗易懂，具备一定的文学鉴赏价值。例如：

春游①

如照碧草烟水平，微风无定小舟轻。

两行垂柳覆堤绿，百转流莺绕树鸣。

村村桃李锦成簇，处处蝶蜂劝缓行。

佳日无多春正半，及时游乐趁天晴。

秋游②

秋风拂面觉新凉，野上秋花生异香。

秋游人在画中行，行尽山乡又水乡。

木叶丹红因早霜，茅草苍黄半夕阳。

雁鸣泽畔人归去，暮烟四合月微茫。

上述两首词作是钱君匋的代表作。从结构上看，这两首作品类似于七言律诗，可以将其各自分为两段，每首8句，每句7字，是典型的七言律诗结构。特别是从韵脚上看，可以将《春游》视为一首平起首句押韵的七言律诗。但是从格律、平仄、对仗上看，它们又不符合传统七言律诗的特点。为什么会出现这种反传统现象？笔者推测其中应该有以下两个原因：其一，无意为之，作者只是在歌词写作中有意无意地遵守了七言律诗的某些特征而已，作者在创作中更注重内容、情境的表达，不拘泥于外在形式。其二，有意为之，钱君匋生活的时期，新文化运动正进行得如火如荼，其中最典型的一个现象就是胡适倡导的白话文运动。一批文学家创作了大量与中国古典文学、诗歌的语言、风格、结构完全不同的作品，而钱君匋的这些半文言、半白话的词作正是在这个文化背景下产生的。从他的这些作品中反映出来的传统与现代并置现象，可以看出其作品具有过渡性、尝试性特征。

① 钱君匋. 春游 [J]. 青年界, 1936 (3).
② 钱君匋. 秋游 [J]. 青年界, 1935 (1).

雨后①

檐头雨点滴完了，晚风吹着夕阳红；

青蛙尽在池塘叫，天边现出一条虹。

这首儿童歌曲仅用了 28 个字就为我们勾勒出了一幅由近及远的风景画。这种近乎白描式的诗句犹如中国的写意画，人、景、物、情完美地融为一体，看似云淡风轻的字句为欣赏者留下了无限遐想的空间。这与钱君匋本人深厚的书法、绘画、国学功底密不可分，正如钱君匋在《色彩与音乐》中提出的："色彩的各种各样的配合，所造成的艳丽的伟大的色海，就和交响乐由各种乐器的旋律、和声所组成的一个悦耳的伟大音海一样。"② 钱君匋在歌词写作中的"画面感"、在绘画中的"音乐感"、在装帧中的"诗意"表达，恰恰反映了他能将几个艺术领域融会贯通，使得欣赏者达到一种艺术通感，这与李叔同、丰子恺、刘质平、吴梦非等人的词作一脉相通，也与其深厚的文学、艺术功底密不可分。从诗词的结构上看，这首《雨后》虽仍然保留了一些传统七言律诗的痕迹，但相较前面的《春游》《秋游》明显能够看出，除了字数对称且句尾有押韵的痕迹外，其他方面已经跟传统严格的七言律诗结构相差较远了。

（二）旋律编创

20 世纪二三十年代的学堂乐歌在署名方面有一个特点，即署名某某作歌或者某某作的歌曲大多是填词作品，而明确署名作曲或者作歌并作曲的才有可能是原创歌曲。前面提及，这一时期对儿童歌曲及唱歌教材的需求日益增大，但是当时具备儿童歌曲创作能力的作曲家并不多。为了解决这一矛盾，使用欧美一些流行民谣的旋律配以中文歌词，或者将欧美歌曲直接翻译过来，不失为一种简单快捷的作歌办法。这在当时确属权宜之计，如同曾志忞所说："以洋曲填国歌，明知背离不合，然

① 陈啸空，钱君匋. 小学校音乐集 [M]. 上海：开明书店，1929：47.
② 钱君匋. 色彩与音乐 [J]. 中学语文，2002（14）：28.

过渡时代，不得以（已）借材以用之。"① 下面将对钱君匋填词歌曲和创作歌曲的旋律分类进行阐述。

1. 依曲填词

一曲多用是我国戏曲创作的惯用手法，而依曲填词的创作手法在日本近代音乐教育改革时同样流行。早期赴日本学习其教育经验的中国留学生将这种作歌手法也一并引进国内，创作了大量的"学堂乐歌"。这些歌曲的一部分至今仍然在传唱，例如《送别》《我们的家庭》等。在学堂乐歌曲调考源方面，钱仁康先生曾做出过重大贡献，其《学堂乐歌考源》业已成为现代学校音乐教育研究工具书式的著作。鉴于钱先生没有完全将钱君匋的填词儿童歌曲纳入其研究视野，笔者在其基础上做了进一步补充，以备相关研究者查考。诚然，钱君匋采用西方歌曲曲调填词的儿童歌曲绝不仅限于下面这十余首，这充其量只能算阶段性成果。

钱君匋填词儿童歌曲曲调来源统计表

序号	歌名	出处	年代	原歌名	国别	曲作者
1	《月亮姑娘》	《小学生》	1933	《克里门泰因》	美国	PercyMontrose
2	《纳凉》	《青年界》	1935	《春游》		李叔同
3	《丰收》	《新青年》	1936	歌剧《诺尔玛》选段	意大利	贝利尼
4	《摇篮歌》	《唱歌》（一）	1935	《摇篮曲》	德国	勃拉姆斯
5	《灾民》	《唱歌》（一）	1935	《主人长眠冷土中》	美国	斯蒂文·福斯特
6	《采茶》	《唱歌》（一）	1935	《我怎能离开你》	德国	不详
7	《曙光》	《唱歌》（一）	1935	《夏日的曙光》	德国	F. Silcher

① 张静蔚. 搜索历史：中国近现代音乐文论选编［M］. 上海：上海音乐出版社，2004：46.

续表

序号	歌名	出处	年代	原歌名	国别	曲作者
8	《暮》	《唱歌》（二）	1935	《新世界交响曲》	捷克	德沃夏克
9	《青年歌》	《唱歌》（二）	1935	歌剧《弄臣》选段《女人善变》	意大利	威尔第
10	《阵前》	《唱歌》（二）	1935	《老黑奴》	美国	斯蒂芬·福斯特
11	《我的家庭》	《唱歌》（二）	1935	歌剧 Clari, or the Maid of Milan 选段	英国	亨利·毕晓普
12	《秋晓》	《唱歌》（三）	1935	《安妮·罗莉》	苏格兰	约翰·斯考特夫人
13	《蔷薇》	《唱歌》（三）	1935	歌剧《快乐寡妇》《维丽雅》选段	奥地利	雷哈尔
14	《朝阳》	《唱歌》（三）	1935	《我的太阳》	意大利	卡普阿
15	《白日衬青天》	《唱歌》（三）	1935	歌剧《诺尔玛》选段	意大利	贝利尼

通过歌词内容分析，上述填词歌曲有些和原作的风格类似，像《纳凉》《摇篮歌》《灾民》《曙光》《我的家庭》《朝阳》，而其他歌曲无论是风格还是表达的内容较原作已相去甚远，较为典型的如《阵前》与《老黑奴》，《青年歌》与《女人善变》，前者将一首表现黑人奴隶悲惨命运的歌曲改编为一首催人奋进的杀敌歌，后者将一首轻佻的歌曲改编为一首革命歌曲。这种可以说完全忽略原作内容的作歌方法，在当时看来是见怪不怪的。

2. 改编创新

在钱君匋参与编著的歌集、教材中，明确标明由其作曲的歌曲并不多。比较有代表性的有《麻雀躲在电线上》《月光光》《思亲》《高

山》，以及钱君匋与其他作曲家、词作家合编的中小学教材中的一些体裁较为短小的歌曲。例如与同为春蜂乐会发起者之一的陈啸空合编的《小学校音乐集》①，在教材中钱君匋为很多歌曲配上了形象生动的简笔画，这与他从小对绘画的痴迷是分不开的②。考虑到儿童自身的生理特征和声带结构，儿童歌曲在音域上不可过宽，在结构、织体、调式调性、音型等方面也不可过于复杂，在创作手法上仍然以模仿或改编那个时代所接触到的西方歌曲为主，表现在和声进行上主要以一级、四级、五级等结构性功能和声为主。在乐思发展上也主要以变形、模进、倒影为主，旋律较少出现转调、变化音、六度以上大跳，音域在一个八度以内。结构上以单一部、单二部曲式较为普遍，当然这也是由于儿童歌曲这一体裁所限。例如下面这首由钱君匋作曲、沈秉廉作词的《高山》③（谱例5），就符合上述特点。

谱例5《高山》

沈秉廉 词
钱君匋 曲

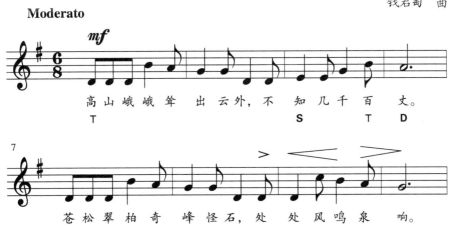

① 陈啸空，钱君匋. 小学校音乐集[M]. 上海：开明书店，1927.
② 钱君匋. 记幼年的艺术生活[J]. 读书杂志，1933（1）：602-611.
③ 钱君匋. 万叶歌曲集：2[M]. 上海：万叶书店，1948：12.

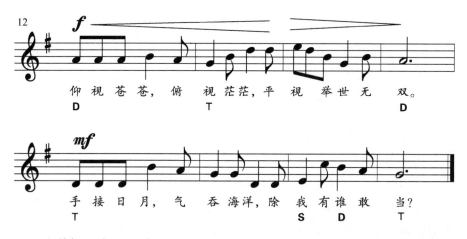

从谱例 5 中可以清晰地看出，这是一首具备典型再现单二部曲式结构特征的歌曲，和声运用也是以功能和声为主，调性稳定、节奏简单，是一首易学易唱的作品。值得注意的是歌曲使用的 $\frac{6}{8}$ 拍是钱君匋在作曲、填词选曲时经常使用的节拍，这种节拍有利于抒发快乐、自由的情绪。由钱君匋作曲的《思亲》① 同样使用这一节拍。除此之外，钱君匋在作曲和填词选曲过程中还喜用 $\frac{2}{4}$ 拍、$\frac{4}{4}$ 拍，前者具有催人奋进的效果，后者则具有较强的抒情性。《麻雀躲在电线上》②（谱例 6）就是很好的代表。

谱例 6　《麻雀躲在电线上》

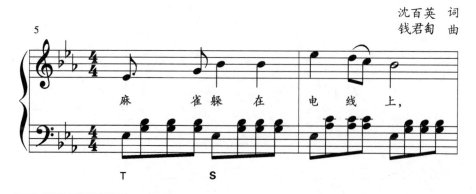

① 钱君匋. 思亲 [J]. 音乐教育，1935（1）：30.
② 沈百英，钱君匋. 麻雀躲在电线上 [J]. 音乐教育，1934（1）：12.

这首作品旋律的原型为18世纪德国民歌《离别爱人》,所以严格意义上说这首歌曲应该算改编歌曲,除了将原作的个别音的位置稍做改动之外,没有任何变化,歌曲的主干音、和声走向跟原作几乎完全一样。这也是那个时代很多作曲家经常使用的方法,钱仁康先生在其《学堂乐歌考源》中也指出过这一点。以上两首作品的重拍皆使用了结构性的功能和声,所以听起来作品的结构非常稳定。在伴奏织体方面,这两首作品带有那个时代儿童歌曲的共性,喜用柱式和弦、半分解和弦、分解和弦三种较为传统的音型。

在词曲结合方面,这一时期大部分儿童歌曲的旋律与歌词之间为一字对一音关系。这种作歌方式对儿童歌曲来说是较为适合的,有利于儿童换气和腔体打开,因为其本身肺活量尚小,声带机能发展也不健全,不擅长演唱一字多音、多小节拖拍的旋律。再加上20世纪二三十年代儿童歌曲的旋律大多来自欧美,而原创歌曲也大多停留在对外来旋律的模仿阶段,所以大部分作品就存在歌词迁就曲调的现象,在填词过程中模仿西方语言的轻重音填词,而没有遵循中国传统语言中的字调、音韵规律。

(三)历史评价与现实意义

通过分析钱君匋的儿童歌曲,不难看出崇尚民主、科学、自然的文化思潮对当时教育界和音乐界的影响。在中国近现代文化变革的浪潮中,像钱君匋这样具有扎实中学功底,又接受过西方音乐教育的知识分子没有抱残守缺、因循守旧,也没有一味地模仿西方,而是在继承传统

文化精髓的基础上，对新事物、新思想大胆接受，大胆尝试和传播。如果以今天专业的眼光来看，钱君匋的这些儿童歌曲中有一部分在技术上有模仿的痕迹，但这正是西方音乐传入中国初期的样子。这些歌曲满足了国人对于新文化、新事物、新思想的一种渴望，同时也在中国近现代文化变革中发挥了重要作用，无疑是新文化运动的一部分。作为中国近现代音乐家李叔同的再传弟子，在当时的历史背景下，他在儿童歌曲的创编、音乐教材编订与出版方面发挥了应有的作用，对中国近现代文化和教育的变革也尽到了自己的一份力。所以，当我们将目光投向处于转型期的中国近现代文化时，不仅要关注严复、黄遵宪、康有为、梁启超、黄兴、孙中山、王国维、蔡元培、陶行知等这些起到关键作用的"大人物"，也要关注那些在音乐教育界默默耕耘，实则对新文化的推广和普及发挥了重要作用的音乐教师和作曲家。在笔者看来，后者同样关键，没有量变何来质变。所以，在评价钱君匋儿童歌曲时，既要考虑其艺术价值，也要突出其历史意义。列宁同志曾说过："评价历史人物的功绩，不是根据历史活动家没有提供现代所要求的东西，而是根据他们比他们的前辈提供了新的东西。"① 钱君匋创作的歌词中，古典与现代结合得恰到好处，这本身就是一次诗词界的革命，即便是他的歌曲创作有模仿欧美歌曲的痕迹，但这些作品本身在彼时的中国就是一种新的艺术形式。还有，他创编的歌曲在普及西方音乐，以及传播新思想、新文化方面都具有重要的历史意义。

如果说钱君匋的儿童歌曲对当今有什么借鉴意义，那首先就是他歌词创作中的诗意化手法，这种浅显而不肤浅、简短而不简单的创作手法尤其值得我们当代词作家借鉴。与当今社会上一些肤浅、媚俗、无病呻吟的歌词相比，他的歌曲给人耳目一新的感觉。诚然，钱君匋的这种手法并不"新"，尤其是近几年充满中国风气质的流行歌曲独树一帜，得到相当一部分年轻人的青睐，恰恰彰显了中国语言文化的独特魅力，它

① 列宁. 列宁全集：第二卷 [M]. 北京：人民出版社，1984：405.

会随着时间的推移历久弥新。其次，我们应该借鉴的是他在继承传统文化精髓的基础上迎合时代发展，而不是一味地盲从、随波逐流。最后，歌曲创作应该将目光投向人、投向生活，特别是儿童歌曲，应该用真切、朴实的语言反映身边的人、景、情，而且要符合其身心发展规律，让儿童通过音乐热爱艺术、热爱生活才是教育的目的。从钱君匋身上我们还可以看到那个时代的音乐家、教育家的共同特点，即综合艺术素养在教育、创作中的重要性，他们有着较为深厚的国学功底，在绘画、书法、音乐等领域都有所建树。因此，在求知的过程中应该打破学科间的壁垒，有了广博的知识储备才能具备跨学科的研究视野，发现别人触及不到的盲点。这也间接回答了我们这个时代应该秉承怎样的传统文化观、音乐创作观、教育观、人才观，甚至对我们的学术研究也有启迪意义。

三、儿童歌舞剧创作

我国儿童歌舞剧创作奠基于 20 世纪二三十年代，以黎锦晖（1891—1967）最具代表性。他创作的《麻雀与小孩》《小小画家》《神仙姐姐》《葡萄仙子》等 11 部儿童歌舞剧及 20 多部儿童歌舞表演曲，让人大开眼界，为儿童音乐教育提供了宝贵的资源和启迪。

儿童歌舞剧也是钱君匋音乐创作的重要部分，他创作有《蝴蝶鞋》《广寒宫》《名利网》《三只熊》《魔笛》等作品。他的儿童歌舞剧创作紧扣儿童生活，多以儿童喜爱的动植物为主题，通过拟人化的艺术处理来反映儿童的身心特点，达到给儿童美的教育的目的。他的儿童歌舞剧创作歌词通俗易懂、旋律简单易唱，并配有动作、灯光、道具等说明，符合儿童的语言思维习惯，儿童易于接受。如《魔笛》第二幕："幕未开，导演者先向观众报告情节；本幕灯光可时常变换；幕闭，三花蹲伏地上，丽连圆绕而舞，待至三花唱时方起立。"

钱君匋的儿童歌舞剧"在创作形式上打破了乐歌僵化的格局，追求歌曲的独立完整性和艺术性，旋律上追求清新、美好和中国风味，

歌词力求真切、自然、流畅……开辟了三十年代前后儿童歌曲创作的新局面"①。其作品在启迪儿童心智、丰富儿童校园生活等方面发挥了积极作用。如《广寒宫》讲述了张果老在月宫中开办私塾教授仙女知识的故事，激励儿童热爱学习；《名利网》展现出贪婪的商人、懒惰的工人通过自身努力，收获知识和幸福生活的故事，启发儿童自立自强。

总之，钱君匋的歌曲创作，着眼于对人性的观照，以情节浪漫、诗意化的方式表达内心细腻的情感，代表了当时文艺界的新思想、新潮流，因此深得思想获得解放的青年男女之喜爱。其形式与五四运动后兴起的新诗一脉相承，表达了作者的主观思想，带有唯美主义之风，极富浪漫主义色彩。不论是他的抒情歌曲、儿童歌曲，还是儿童歌舞剧，都开创了一个时代的新风尚，反映着人们对封建思想的抵制、对幸福生活的追求，适应了当时社会文化的需求，也符合当时人们的精神诉求。这对于我们深入研究学堂乐歌之后的中国儿童歌曲创作与发展，具有重要的价值。

第三节　音乐思想

钱君匋作为我国近现代史上重要的音乐教育家，其教学理念和教学思想深受师辈李叔同、吴梦非、丰子恺和刘质平等人影响。1925年，钱君匋从上海专科师范学校毕业，投身于学校音乐教育事业，在教材编写、理论研究和人才培养方面取得了一定的成绩。

① 杨和平."春蜂乐会"考［J］.交响（西安音乐学院学报），2008（04）：41.

一、音乐教材编撰思想

20世纪二三十年代的音乐教材，多选用"学堂乐歌"时期"依曲填词"而成的作品。这与当时的音乐教育教学发展不适应，也与新文化运动的要求相距甚远。根据实际情况，编撰适宜的音乐教材成为这个阶段音乐家们的共同追求。

受新文化运动的影响，以及自身教学经验的启悟，钱君匋对音乐教材的编撰有独特的认知，对入选教材的歌曲也有严格的要求。他曾指出，虽然中小学音乐教材数量多，但绝大多数教材不适用。在他看来，只有将充分反映儿童身心特点、符合儿童语言思维、体现儿童个性的作品编入教材，才易于为儿童接受和理解。为此，钱君匋根据社会环境所需，创作抒情歌曲、儿童歌曲，编撰音乐教材，为当时新文化、新思想的传播，丰富儿童校园生活做出了积极贡献。

《小学校音乐集》是钱君匋与陈啸空合著的音乐教材之一，1929年由开明书店出版。陈啸空在该教材的前言里指出："……新文化出版物确乎拥挤之极，但是关于音乐的著作竟比冬夜还要寂静……这不是我们音乐界的羞耻么？"从陈啸空的这段话，我们可以看出在当时能编辑出版新式音乐作品的音乐家不多，新式音乐作品在社会上的影响还不大。

《小学校音乐集》中收录的歌曲是陈啸空、钱君匋在浙江省立第五中学、湖南省立第一师范学校等地任教时选为教材的歌曲。共有《小猫》《春游》《月季花》《呀，那春天去了呦！》《惜阴》《回家》《拿去送给小妹妹》《玛丽，你来呀》《东风儿飘飘》等20首。这些歌曲歌词风趣、旋律活泼、结构短小、蕴含丰富，从不同侧面反映了儿童的身心和语言思维特点。这些歌曲有的是单声部，有的是二声部。其中，单声部歌曲，如《小猫》《月季花》《拿去送给小妹妹》等描绘大自然中的动植物和儿童生活场景，适合低年级儿童传唱；二声部合唱歌曲，如《惜阴》《呀，那春天去了呦！》《东风儿飘飘》等在题材、结构上比单声部歌曲更胜一筹，题材上不仅是对景物的描绘和赞美，而且在于借景

抒情，以启迪学生懂得珍惜时光，适合高年级学生。《小学校音乐集》先用五线谱记谱，后又用简谱翻译出来。这样的编排反映出钱君匋、陈啸空传授西方音乐知识的态度，又体现出他们由浅入深的教材编撰理念和教学思想。

此外，《小学校音乐集》中有《春游》《玛丽，你来呀》两首歌曲带有伴奏，但伴奏多为分解和弦和柱式和弦织体，音型较为简单。

《中国名歌选》由钱君匋编辑，共有 42 首作品。其中大多数选用西洋音乐曲调配词而成，有刘大白、李叔同、李煌、王元振、巧穗泉等人的词作，也有一些是我国音乐家独创的作品，如沈秉廉的《春季旅行》，萧友梅的《落叶》《野菊》等。钱君匋之所以把这 42 首作品编入教材，在该教材前言中给出了明确的解释：一是这 42 首歌曲的内容深受钱君匋喜爱，通过编入教材把这些歌曲保存下来；二是为了满足教学的需要。

《小朋友歌曲》由钱君匋、陈啸空编辑，收有《蟹》《风》《冰》《电灯》《前进》《回乡》《渡船》《时钟》《慰问》《放工》《湖边》《影子》《看书》《小白鹅》《小雀子》《童子军》《洋囡囡》《留声机》《我钓鱼》《奏琴唱歌》《月下人影》《白发婆婆》《我爱劳动》《渔翁捉鳖》《狗咬骨头》《老鼠拉车》《和衷共济》《少吃有滋味》《工作和游戏》《一齐插在瓶中央》等 30 首歌曲，这些歌曲旋律短小易唱、歌词通俗易懂，深受小朋友喜爱。

此外，钱君匋还编辑出版有《小学生唱歌集》《中学当代唱歌》《唱歌》等音乐教材。《小学生唱歌集》为钱君匋、陈啸空合编，1929年由北新书局出版。其中收有《云》《玫瑰》《蜜蜂》《放牛》《打腰桃》《小老鼠》《海的风》《春天小鸟》等简单易唱的歌曲，但歌曲并未注明词曲作者。《中学当代唱歌》是钱君匋依据当时的课程标准编定的中等学校音乐教材。教材中的歌曲基本上由近现代音乐家周淑安编创，节奏有力、曲调活泼，并配有伴奏。《唱歌》为钱君匋、邱望湘根据当时教育部颁布的初中课程标准编撰而成，共分 3 册，1935 年出版。

《唱歌》采用练习曲和乐曲结合的方式呈现，有半音阶、节奏练习和伴奏部分等内容。

从上述音乐教材来看，钱君匋的音乐教材编撰是在考虑学生身心、语言思维等特点的基础上进行的，歌曲内容由易到难、音乐知识由浅入深，歌曲题材丰富多样，适合各年龄段的学生理解和接受。这在丰富音乐教学资源的同时，有力地推动了当时音乐教育的发展。

二、音乐教育思想

钱君匋的音乐教育注重契合学生身心、语言思维和接受能力，以培养音乐兴趣为基础，以培养良好的音乐观为目的。

1926年，钱君匋在海宁一小任教时就发现，音乐课程被一些老师和家长认为是娱乐，可有可无。基于这种情形，为了培养学生的兴趣、开拓学生的视野，钱君匋除了在学校开设国语、算数课程之外，还给学生开设音乐课，教唱歌曲、传授音乐知识。钱君匋深知音乐的价值所在，认为学习音乐不仅仅是学生享受音乐的乐趣，更是要在学习中净化心灵，开阔视野，形成良好的审美观，达到陶冶情操的目的。故而，钱君匋的音乐教学始终以学生为本，用通俗易懂的语言传授音乐专业知识，注重学生的理解和接受。这种教学方式，在当时音乐教育还不太受到重视的环境下，显得难能可贵。尤其是他通过自身创作、编撰音乐教材的方式传播新思想和新文化，给学生带来了丰富的精神食粮。

钱君匋音乐教学的目的是通过音乐的学习拓展学生的知识面，陶冶学生的情操，达到音乐的美育功效。如他的教材中选用的歌曲《归雁》《落叶》等表达着人们对故乡的思念，《孝母亲》歌颂了人们尊老的优良传统，而《我中华》《歌我中华》《作战歌》等意在培养学生的爱国主义情怀。这些歌曲的选用，对于教育学生、引导学生求真、向善有着重要的启迪意义。

钱君匋受新文化运动和西方音乐文化的影响，集中体现在他的音乐

创作和教学实践中。在当时五线谱、简谱还没有全面普及的时代背景下,钱君匋用五线谱、简谱结合的方式创作音乐、实施教学,这一方面有利于西方音乐知识在我国的传播,另一方面又为学生的学习提供了便利,易于被学生接受。他与春蜂乐会成员共同创作了一批符合各年龄段学生身心和思维特点的作品,并编入教材,付诸教学实践。他编撰的《小学校音乐集》《幼稚园新歌》《小朋友歌曲》《北新歌曲》《唱歌》等,通过多元题材的形象化表达,让学生在感受真切歌词、流畅旋律的同时,获得美的教育,获得哲理的启迪。

第四节 音乐出版

钱君匋还不到20岁时,就因为在《新女性》上发表抒情歌曲而得到《新女性》经理章锡琛的赞赏。自1926年任职于开明书店以来,他凭借自身的刻苦努力,在音乐出版领域也取得了骄人的成绩。

1926年,钱君匋刚到开明书店时,编辑出版的第一本书是丰子恺依据授课讲义撰写的《音乐入门》。这本具有启蒙意义的音乐书籍一经出版,就被许多学校选为音乐教材,在音乐教育领域产生了广泛的社会影响。此后,钱君匋又编辑出版了丰子恺的《孩子们的音乐》《开明音乐教本》《西洋音乐知识》《扬琴名曲选》《风琴弹奏法》《风琴名曲选》《怀娥铃演奏法》《怀娥铃名曲选》《英文名歌百首》《中文名歌五十曲》,吴梦非的《风琴弹奏法》《和声学大纲》,朱稣典的《作曲法巧步》,缪天瑞的《律学》《世界儿童歌集》等大量的音乐理论著述、音乐教材和音乐谱集。在当时我国出版事业的起步阶段,钱君匋就编辑出版了许多有影响的音乐书籍,实属不易。

开明书店出版的音乐书籍能有如此广泛的影响,与钱君匋的努力付出和辛勤工作是分不开的。一方面,钱君匋早年毕业于上海艺术师范专

科学校，结识了许多师长与同学，因而有丰富的人脉资源和营销网络。另一方面，钱君匋系统地学习过音乐、绘画，因而音乐、美术功底深厚。他设计的音乐图书封面能够准确地概括出图书的主要内容，别具一格、独具特色，广受赞誉。

1938年7月1日，钱君匋、李楚材、陈恭则等在上海海宁路咸宁里11号的一间小屋里创办了万叶书店。钱君匋任总经理兼总编辑，季雪云任总务，陈雪任会计，顾晓初担任推广与编辑。因为他们深知万叶书店的运作靠他们仅有的几百元资金肯定难以维持，所以他们所能依靠的是钱君匋在开明书店积累的工作经验和营销手段。因此，大家推举钱君匋为书店的"掌门人"。万叶书店在创建之初就陷入了经济危机，如何赚钱、如何打开局面成为钱君匋日思夜想的问题。为了保证万叶书店的正常运作，钱君匋辞去所有工作，全身心投入书店工作中。他还与妻子陈学鎏住在书店里，以便省吃俭用、节约开支。钱君匋决定从自己熟悉的领域入手，先出版印刷简便、成本较低的《小学生活页歌曲选》。《小学生活页歌曲选》出版发行不到半个月就销售一空，后多次重印。《小学生活页歌曲选》初战告捷，占据了上海市场。钱君匋以此为契机，结合抗日战争的国情，从中小学的爱国主义教育开始，将抗战题材内容与知识传播结合在一起。书店出版了许多有影响的小学生课余读物，如《子恺漫画选》《幼稚园课本》《儿童画册》《儿童节奏乐队》《小学生画帖》《小学音乐教学法》《中小学图画教授法》《国语副课本》等。这些读物在传授基础知识的同时，还对学生特别宣传了爱国主义思想，鼓舞了他们的斗志，是当时很受欢迎的教学用书，也为抗日救亡运动做出了贡献。

抗战胜利后，万叶书店迎来了新的发展机遇。钱君匋以自己熟悉的音乐、绘画领域为重要抓手，其中，音乐方面有影响的出版物有翻译的西方音乐著作《西洋音乐史》《音乐的基本知识》《儿童唱歌法》《西洋歌唱法译丛》《西洋歌剧故事全集》《调式及其和声法》《管弦乐原理》《管弦乐法》《管乐器及打击乐器演奏法》《小提琴演奏法》《苏联

音乐发展的道路》《论苏联群众歌曲》《贝多芬及浪漫乐派》《布拉姆斯及现代乐派》《捷克斯洛伐克音乐》等，歌曲集《毛泽东颂歌》《和平青年进行曲》《婚姻法歌曲集》《亲爱的军队亲爱的人》等，以及杨荫浏的《中国音乐史纲》，李凌的《音乐技术学习丛刊》（三册），缪天瑞的《对位法》《曲式学》《曲调作法》，马思聪的《思乡曲》《塞外舞曲》《十日礼赞》，刘天华的《二胡曲集》，陈振铎的《大众音乐教程》《二胡基础教程》《歌曲作法》《弦乐器演奏法》《乐队指挥法》，陆华柏的《钢琴小曲集》《农作舞变奏曲》《浔阳古调》，孟文涛的《民间音乐研究》等。这些音乐图书题材丰富、形式多样、风格新颖，为中国音乐事业发展做出了重要贡献。

综上所述，不论从音乐创作、音乐教育的层面讲，还是从音乐教材编撰、音乐图书出版的角度讲，钱君匋都为中国近现代音乐事业发展做出了积极贡献，其足以成为近现代音乐史上的著名音乐家。

其一，作为作曲家，钱君匋结合社会生活背景，致力于创作传播新文化和新思想的抒情歌曲、儿童歌曲和儿童歌舞剧。这些脍炙人口且儿童喜闻乐见的作品开创了那个时代歌曲创作的新风尚，代表了那个时代歌曲创作的高水平。从钱君匋在歌曲创作成就与贡献的视角来讲，钱君匋创作的歌曲契合当时的国情，也符合当时音乐教育的需求，是中国近现代音乐创作史上少有的代表，值得我们学习。

其二，作为音乐教育家，钱君匋不仅身体力行地投入一线教育，而且结合学生身心、语言习惯，以及当时国情来编辑出版音乐教材。这不仅在当时产生了广泛影响，而且某些教材还对当代音乐教材编写和音乐教育改革发展具有参考价值。可以说，钱君匋是20世纪20年代以来中国音乐教育领域少有的音乐教育家代表，值得我们珍视。

其三，作为音乐出版家，他编辑出版的西方音乐读物为中西音乐文化交流做出了实际贡献。他编辑出版的国内音乐著述、歌集等，为中国音乐界保存了丰富的研究资源，也为促进中国音乐学科的发展做出了积

极贡献。从这个意义上说，钱君匋也是中国近现代音乐出版史上的一位杰出代表，值得我们研究。

总之，钱君匋将"生命与崇高的责任联系在一起"，通过音乐教育、音乐创作、音乐教材编撰和音乐图书出版，践行着他对中国音乐事业的热爱，在中国近现代音乐发展历程中留下了浓墨重彩的一笔！钱君匋的名字必将镌刻在中国近现代音乐史的丰碑上。

第三章 春蜂乐会核心成员
——邱望湘与陈啸空

第一节 音乐教育家、作曲家
——邱望湘

邱望湘是浙江吴兴人,原姓章,过继邱家后取名邱文藻,笔名白蕊先,"望湘"之名是1927年钱君匋给他取的。邱望湘是吴梦非的学生,李叔同的再传弟子,也是中国近现代音乐史上一位颇有成就的音乐家,近现代音乐社团春蜂乐会的骨干成员。他深受五四新文化运动的洗礼,拿起音乐的"武器"传播新文化、新思想,在音乐教育、音乐创作等方面做出了自己的贡献,产生了积极影响。

一、生平事略

邱望湘,1900年出生于浙江湖州荻港村。荻港深厚的历史文化底蕴、优美的自然生态环境,滋养和哺育出许多文人名士。画家章绶衔、地质学家章鸿钊、民族实业家章荣初、音乐家邱望湘等是其中的代表。

邱望湘从小入积川书塾①读书，接受传统文化教育，同时深受湖剧、湖州琴书等民间艺术的熏陶。

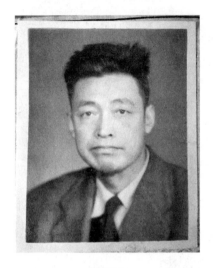

邱望湘

邱望湘很有音乐天赋，擅长作曲，早年毕业于湖州中学，16岁考入湖州第三师范学校，1921年考入上海专科师范学校图画音乐科，师从吴梦非、刘质平和丰子恺攻读音乐与美术专业。1923年毕业后成为湖南省立第一师范学校音乐理论教师，兼长沙岳云学校艺术专修科和声、作曲等课程的教学。在湖南省立第一师范学校，他培养了吕骥、向隅、胡然等著名音乐家；而著名音乐家贺绿汀、刘已明等则是他在长沙岳云学校教授过的学生。

1926年，邱望湘到浙江艺术专门学校教授音乐，从事音乐理论研究与创作活动。与他同在这所学校工作的，还有他在上海专科师范学校的同学钱君匋、陈啸空、沈秉廉等，他们相互切磋、相互帮助，其乐融融。同年冬月，钱君匋与学生叶丽晴相爱，迫于父母的反对和家庭的压力，叶丽晴嫁给了年长自己十几岁的男人，断绝了与钱君匋的来往。钱君匋将失恋的痛苦、对封建婚姻的憎恨，写进新诗《悲恋之曲》以求慰藉。钱君匋内心的苦闷，同事们看在眼里、疼在心里。受过五四新文化运动洗礼的同事们纷纷历数封建礼教的桎梏，倡导新文化运动。经钱君匋建议，由沈秉廉提出，要创办一个"反封建、反礼教"的进步组织，很快得到同事们的积极响应。就这样，"春蜂乐会"在杭州成立了。这是一个以传播新文化、新思想为宗旨，致力于音乐创作及其相关

① 积川书塾，为荻港章氏私家书塾。"积川"二字取自荀子所言"土积成山，水积成川"，意为希望培养出许许多多熟谙诗书的读书人。书塾执教的老师，以章姓为主，多为博学多才、德高望重之士。在清朝的近三百年间，积川书塾出了50多名进士，在历史上名噪一时。

文化事业的进步组织。他们创作了许多反对封建婚姻，倡导婚姻自由的抒情歌曲，这些抒情歌曲主要发表于《新女性》杂志，有些后来被收录在邱望湘与钱君匋合编的《金梦》，以及钱君匋编的《摘花》等歌集中。这些抒情歌曲传播新文化、新思想，为青年摆脱封建桎梏提供了力量，产生了广泛的社会影响。

1927年，邱望湘谱曲的《闲适》（关汉卿词）、《在这个夜里》（钱君匋词）、《二月的夜》（曼纶词）发表于《新女性》杂志；由他作曲、赵景深作词的儿童歌剧《天鹅歌剧》在上海商务印书馆出版。1928年2月至7月，邱望湘任上海美专教授。同年，他作曲的《还是去吧》（惠子词）、《爱的系念》（索非词）、《只饿着你的肉体》（汪静之词）、《我将引长恋爱之丝》（钱君匋词）等艺术歌曲相继发表于《新女性》杂志，并与钱君匋、陈啸空合著歌集《摘花》（开明书店出版）。1929年，邱望湘任教于上海爱国女校、两江女学。同年，在《新女性》杂志发表他作曲的《我要唱唱》（索非词）、《凯旋之夜》（沈醉了词）、《呼唤》（钱君匋词）等。1930年，他与钱君匋合编的歌集《金梦》在开明书店出版。

1931年，上海开明书店初版邱望湘与张守方合编的儿童歌舞剧《傻田鸡》《恶蜜蜂》，儿童书局初版他与钱君匋合编的儿童歌舞剧《魔笛》。同时，《小学生》杂志发表了他作曲的《卖花女》（邱望湘词）、《野花》（邱望湘词）、《请问摘花人》（廖亭芬词）等儿童歌曲。1932年，他与沈秉廉合编的《北新音乐教本》（四册）在北新书局出版。

1933年，邱望湘从国立音乐专科学校毕业，先后执教于浙江上虞春晖中学、杭州市立中学等。其间不仅创作有《报答》（陈伯吹词）、《小白狼》（邱望湘词）、《玩浪船》（邱望湘词）等歌曲，而且还自编出版了《小学唱歌教材》（四册）（开明书店，1934年）、《童谣曲创作集》（中华书局，1934年）、《抒情歌曲》（中华书局，1936年）等教材，并与朱稣典、吕伯攸、徐小涛合编了《初中音乐唱歌》（三册）

(中华书局，1934年)，与钱君匋合编了《唱歌》(开明书店，1935年)等，还与钱君匋创作了儿童歌舞剧《蝴蝶鞋》(儿童书局，1936年)，等等。

《初中音乐唱歌（第一册）》

1937年，抗日战争全面爆发，邱望湘转移到大后方，先后任教于贵州铜仁国立第三中学、湖南南岳游击干部训练班；1939年到重庆中央训练团音乐干部训练班任音乐理论教官。在重庆期间，邱望湘与姚以让共同主编《歌曲创作月刊》。1942年起，邱望湘任教于重庆青木关国立音乐院（1940年建立于重庆，1946年迁到南京，邱望湘任理论作曲系主任、教授）、松林岗国立音乐院分院、国立上海音乐专科学校等。1943年，他作曲的《寄影集》在重庆乐艺社出版。抗战期间，邱望湘在完成教学任务的同时，也创作了大量抗战题材的歌曲，如发表在《抗战音乐》上的《神鹰远征》，发表在《歌曲创作月刊》上的《我的中华》（吴研因词，邱望湘曲）、《四万万人的中华》（邱望湘曲）、《爱国歌》（邱望湘曲）等。1955年，邱望湘任上海音乐学院作曲系教授、民族音乐教研室研究员，1958年因病提前退休，1977年去世。

二、音乐创作体裁及特征

音乐创作是春蜂乐会成员的重要领域，也是邱望湘音乐贡献的重要部分。邱望湘的音乐创作主要集中在艺术歌曲、抗战歌曲、儿童歌曲和儿童歌舞剧领域，并在各领域都留下了具有深远影响的作品，是我国音乐文化宝库里的珍贵遗产。

(一) 艺术歌曲创作

我国艺术歌曲创作源远流长,古代有《诗经》、文人"琴歌"、姜白石的"自度曲"等,积淀了优良传统。近代以来,尤其是在五四新文化运动的影响下,萧友梅、黄自、青主、谭小麟等在继承传统的基础上,借鉴西方创作元素,促成我国艺术歌曲从古代向近代形态的转变,开创了既有中国韵味又有西方特征的艺术歌曲形式。邱望湘与春蜂乐会成员的艺术歌曲创作,大概也是在这样的背景中催生的。他们的艺术歌曲以广泛的题材内容和深刻的精神寄托,反映了"五四"以来所表现出的新的人文精神风貌和审美追求。依据歌词来源和性质,邱望湘的艺术歌曲可分为古诗词歌曲和新诗词歌曲。

1. 为古诗词谱曲

古诗词歌曲通常是以著名的古诗词为词本,配以精心创作的旋律和伴奏而形成的声乐独唱曲。20世纪初期,在中西音乐文化碰撞、国内战争烽烟四起的时局中,青主、黄自等作曲家以古诗词配曲,借古抒怀,成为20世纪中国古诗词艺术歌曲的开端,为其后的同类创作做了有益探索。邱望湘也是其中一位代表。其古诗词歌曲主要集结于《抒情歌曲》[①]中,共收有20首,署名为邱望湘曲的有《赠别》(杜牧)、《花非花》(辛弃疾词)、《西湖苦雨》(李伯瞻词)、《解佩令》(蒋捷词)、《对花》(于濆词)、《送春》(朱淑真词)、《暮春》(席佩兰词)、《春光易老》(俞樾词)、《梨花》(宋琬词)、《关适》(关汉卿词)、《诉衷情》(晏殊词)、《江城子》(苏轼词)12首。

其中《诉衷情》是邱望湘根据宋代晏殊的词作谱曲而成,是借景抒情、借物抒情歌曲中的代表。该曲借芙蓉、红树、黄叶、流水、道路、鸿雁等物象,表达了作者思念故土、思念亲人的忧伤情绪。

该曲 G 宫调,$\frac{4}{4}$ 拍。由 4 个乐句构成的单段体结构,具有起承转合的特点,全曲词曲结合规整,基本为一字对一音的形式。第一乐句为第

[①] 邱望湘. 抒情歌曲 [M]. 北京:中华书局,1936.

1—4小节，旋律围绕 B 角中心音运动，带有朗诵调色彩；第二乐句第 5—8 小节，旋律在 D 徵调中成下行二度模进，叹息式音调进行，流露出思念亲人的淡淡忧伤；第三乐句第 9—12 小节，材料是第一乐句和第二乐句材料的综合运用，旋律在 D 徵调上运动，迂回起伏的旋律线条勾勒出作者难以平复的心绪；第四乐句第 13—15 小节，材料采用第二乐句材料，旋律回到主调 G 宫调，大山型的旋律线条描绘出不能与亲人相聚的忧伤之情。

《江城子》是邱望湘依据宋代苏轼的词作谱曲而成，歌词采用七字句和三字句交替的形式呈现出错综之美，前半部分侧重于描绘雨后初晴的西湖景色，后半部分转向对弹琴人的描写。整个作品词曲结合紧密，节奏规整，曲调流畅优美，浪漫主义色彩浓郁。

《江城子》全曲共 22 小节，是由（7+4+7+4）四个乐句构成的单段体结构，该曲在遵循民族五声调式的基础上，充分吸收西洋艺术歌曲中调式调性灵活转变的特点，实践着"C 徵调—F 徵调—C 徵调—F 宫调"的变换，是对中国传统艺术歌曲单一调性布局的突破，既凸显了中华文化的固有神韵，又不失西方浪漫的色彩。可以说，采用中国民族民间传统的旋律手法发展，借鉴西方音乐创作元素，追求词曲格律的严密逻辑，注重歌词意境与旋律情感表现的交相辉映，是邱望湘古诗词歌曲创作的特点。其作品多采用一字对一音的词曲结合方式，并在每一句的最后一个字上进行拖腔处理，使作品彰显传统词曲严密逻辑的同时，又拓展了音乐的表现力。

此外，《汴水流》也是邱望湘古诗词歌曲中较有代表性的一首。该曲通过波浪式的旋律线条刻画出流水蜿蜒流逝远方的意象，拟人化、形象地描绘出妇人思夫的愁苦心绪。

该曲共 16 小节，可分各自包含两个乐节的上下乐句，即 a8（4+4）+ a′8（4+4）的对称性、方整型单一乐段结构，具有典型的二分性前后呼应关系。从使用材料的视角看，第二乐句的前 6 小节是第一乐句第 1—6 小节的原样重复，只是最后两小节发生了变化，采用中国民间音乐惯

用的"同头换尾"发展手法,两乐句之间是变化重复的平行关系。

乐曲第一乐句的第二乐节(第5—8小节)与第一乐节(第1—4小节)之间的连接遵从了"鱼咬尾"的发展原则,构成独立的乐句结构;第二乐句的前后两个乐节之间也遵从"鱼咬尾"的连接手法。旋律与歌词一一对应;旋律音调与伴奏织体融为一体,几乎与伴奏高音声部完全重合;舒缓的节奏、婉转的旋律,与诗意化的歌词意蕴交相辉映,营造出低回缠绵的意境。

总之,邱望湘古诗词歌曲创作注重依据诗词的意境和韵律来谱写旋律,词曲结合紧密,通常为一字对一音的结合方式。在旋律发展手法方面,邱望湘常用中国传统音乐发展手法,如歌曲《诉衷情》第二个乐句就用了我国民间音乐旋法中常见的"鱼咬尾""连环扣"的手法。其特点是乐句之间首尾同一音或数音的重叠与重复。这种手法的运用使得旋律环环相扣、一气呵成,也彰显出作品浓郁的民族风格。此外,邱望湘还善于运用调性变化来增强作品的艺术表现力。如《诉衷情》的 G 宫—D 徵—D 徵—G 宫,《江城子》的 C 徵—F 徵—C 徵—F 宫,《送春》的 G 宫—A 商—D 宫—G 宫,丰富的调式调性使艺术歌曲起伏变化,形象生动地勾勒出艺术歌曲中隐含的丰富情绪。可见,邱望湘古诗词艺术歌曲创作中既有西方音乐元素,又不失浓厚的民族特性。

2. 新诗词歌曲创作

邱望湘是深受五四新文化精神洗礼的一位革新者,他深知在旧社会和封建势力的摧残下,女性社会地位低下、婚姻不自由的苦楚。便以艺术歌曲的形式,"我要唱唱唱,唱出的爱情"(《我要唱唱》,索非词),向封建势力发出挑战,创作了一批以倡导男女平等、追求自由恋爱为题材的新诗词歌曲。

这类作品最初发表于《新女性》,如《在这个夜里》(钱君匋词)、《二月的夜》(缦纶词)、《吻着陶醉吧》(缦纶词)、《只饿着你的肉体》(汪静之词)、《我将引长热爱之丝》(钱君匋词)、《还是去吧》(惠子

词)、《爱的系念》(索非词)、《寂寞的海塘》(钱君匋词)、《我要唱唱》(索非词)、《月下》(索非词)、《只有一个甜蜜的吻》(索非词)、《呼唤》(菱花词)、《凯旋之夕》(沈醉了词)等。后又出版有《金梦》《抒情歌曲集》《寄影集》《恋歌三十七曲》等。

这些歌曲多以爱情为题材，要么抒发男女青年沉醉于爱情之时内心焕发的炽热情感，要么表达孤寂、思念的心绪和对自由爱情的向往。我们从中感受到了追求人性解放的思想光芒，"对当时封建守旧的社会风气有所冲击"。

例如，作品《金梦》，F大调，该作品主体部分为由间奏隔开的两段体结构：第1—16小节为第一乐段，第17—20小节为间奏，第21—35小节为第二乐段。作品以红桃借喻青春的美好，却又叹息青春易逝，蜿蜒起伏的旋律中流露出一丝哀怨。全曲由具有华尔兹风格的 $\frac{6}{8}$ 拍节奏型伴奏织体贯穿。整个作品的材料都以这条"主线"为基础，带有舞蹈风格的律动感。歌曲虽为F大调，但跳进与级进迂回的旋律线条，以及有表情的行板，又为旋律增添了小调色彩的内敛，显露出歌曲内在的柔婉风格，似有歌者从容不迫、娓娓道来。

邱望湘新诗词歌曲以抒发感情表现人物内心世界为主，曲调优美流畅、歌词真挚感人，和声色彩新颖、伴奏织体细腻，赋予艺术歌曲以新内容和新形式，适应了人们的精神和文化需求，是对封建腐朽思想和社会精神的洗礼，也为青年们摆脱封建桎梏提供了舆论方面的支持，有力地抵制了低俗、萎靡歌曲的影响。尤其是"创作以自由恋爱为题材的抒情歌曲……为'五·四'以后思想上获得解放了的青年男女所崇奉，所喜爱"①，引起强烈反响。

(二) 抗战歌曲创作

20世纪30年代，在国家处于内忧外患、生死存亡的历史时期，许多音乐家紧扣时代、联系生活，创作了一首首振奋人心的抗战歌曲，如

① 钱君匋. 恋歌三十七曲 [M]. 上海：上海音乐出版社, 1992：序言.

《旗正飘飘》《抗敌歌》等。这些抗战歌曲反映了中华民族不屈不挠的斗争精神,也表现出中华民族必胜的信心。在特殊的历史时期,邱望湘没有隔岸观火,而是以高度的民族精神和社会责任意识投入革命的浪潮之中,创作了许多沟通民众心灵的抗战歌曲,发挥着重要的社会功用。继 1939 年在《抗战音乐》发表《神鹰远征》后,又在《歌曲创作月刊》① 上发表了《我的中华》(吴研因词,邱望湘曲)、《四万万人的中华》(邱望湘曲)、《爱国歌》(邱望湘曲)、《献给飞虎队》(邱望湘词曲)、《买花献金》(邱望湘词曲)《慰劳将士歌》(邱望湘曲)、《新中国的军人》(李淑芬作曲,邱望湘编曲)、《年华似水》(柳占青词,文藻曲)、《当兵好》(张恨水词,邱望湘曲)、《空军乐》(胡竹彝词,邱望湘曲)、《壮志凌云》(邱望湘曲)、《血海仇》(杨友群词,邱望湘曲)和《宣誓之歌》(文藻曲)等,发挥着号召人民英勇抗战的重要影响。后来《卖花集》② 中收有《卖花》《慰劳将士》《爱国歌》《宣誓之歌》《血海仇》《壮志凌云》《献给飞虎队》7 首。

 譬如,邱望湘作词作曲的《信誓旦旦》为非方整型的曲体结构(5+3+3+5),作品一开始就出现了附点时值节奏,不仅增强了歌曲的律动感,而且还凸显出中国军队果敢英勇的抗战气势。接着上行六度跳进,极具战斗性。其后的下行四度进行,犹如吹响的军号,坚定有力。歌曲除多处运用附点节奏和四度、六度跳进外,还通过一字对一音的词曲结合方式,配以时值较短的八分音符来塑造短促有力的气质。所有这些特征都赋予音乐以同仇敌忾的决心和英勇奋战的力量。

 类似的作品,如《帝国主义》(邱望湘词,佚名曲),旋律以附点八分音符加十六分音符的节奏型贯穿全曲,词曲结合严密,并在每个句末巧设终止,使乐句与乐句形成排比,以高昂的旋律唱出了他对帝国主义"横行不法""手段毒辣"的深恶痛绝,也将"号召人民团结抗战"的情绪气势逐层推进。

① 该刊先由革命乐社主编,1942 年由邱望湘、姚以让任主编,重庆乐艺社出版。
② 邱望湘. 卖花集 [M]. 乐艺社,1943.

艺术源于生活，每一个时代的艺术反映着这个时代的社会生活。邱望湘创作的抗战歌曲歌词通俗易唱、节奏铿锵有力、结构短小精悍，将中华民族不畏艰苦、英勇抗战的决心和必胜的信心刻画得栩栩如生，极大地鼓舞了中华民族的斗志，使人为之震撼。

（三）儿童歌曲创作

中国现代儿童歌曲创作始于学堂乐歌时期，启蒙音乐家沈心工、李叔同等创作了大量的儿童歌曲。随后黎锦晖、赵元任等人也创作了很多儿童歌曲。钱君匋曾指出，20世纪二三十年代的儿童歌曲创作良莠不齐，有的不适合儿童的生理和心理特点，有的不适合儿童的语言思维，甚至有的歌曲不健康……他认为儿童歌曲创作，就是要以符合儿童身心特点和语言思维的优秀作品，给儿童提供情感的教育和美的熏陶。为此，他与春蜂乐会成员一同对儿童歌曲的创作技巧、规律等展开了细致研究，创作了一些既符合儿童生理和心理特点，又不失教育价值的儿童歌曲作品。

邱望湘创作的儿童歌曲集中发表于《小学生》和他编的《童谣歌曲创作集》以及中小学音乐教材中。其中发表于《小学生》杂志的代表作品有他作词作曲的《卖花女》《野花》《秋虫》《放牛》《打铁匠》《菊花》《笼中的小鸟》，以及他谱曲的《月光娘娘》（郭沫若词）、《请问摘花人》（廖婷芬词）、《报答》（陈伯吹词）等；《童谣曲创作集》[①]中有《天气》《小花和小鸟》《小小姑娘》《放鸽子》《摇篮歌》《牵牛花》《鸟的赛会》《冬老人和春姑娘》《黄狗请客》等；《北新音乐教本》[②]中有《小军队》《春来了》《采菱歌》《游园》《卖花女》《归燕》《湖中的白鹅》《自由神》等；《小学音乐课本》[③]中有邱望湘作词的《蜜蜂做工》《青蛙对话》《早起歌》《小小兵队》《我想做个飞行家》《舞歌》以及他作词作曲的《小小姑娘》。邱望湘创作的儿童歌曲曲调

① 邱望湘．童谣曲创作集［M］．上海：中华书局，1934．
② 邱望湘，沈秉廉．北新音乐教本：第2册［M］．北京：北新书局，1933．
③ 陈恭则，陈宗秀．小学音乐课本：第6册［M］．上海：万叶书店，1940．

皆活泼流畅，委婉动听，曲趣则为端稳愉快，雄壮，激昂，足以培养青年的高尚情绪，歌词，文字力求明白简洁，意义力求新颖隽永，并与曲趣协调。对选字造句曾费苦心，故处处与乐音的强弱及乐曲的节奏吻合。并且这些儿童歌曲常常包蕴着为人处世的道理，具有潜移默化的"寓教于乐"之功效，从各个不同的层面体现出邱望湘对儿童歌曲创作的人文关怀。如《秋虫》是带有浓厚舞曲性质的一首儿童歌曲，G 大调，$\frac{6}{8}$ 拍子，旋律从弱起小节开始，上行三度模进，波浪式旋律进行恰似蟋蟀时强时弱的歌唱声，配合拟人化歌词表达，形象地描绘出秋高气爽的夜里，蟋蟀用情歌唱的恬淡景象，启示孩子们懂得享受自然之美。

而《放牛》《种花》等意在引导孩子们养成爱劳动、懂得尊重劳动的习惯，《爱国歌》旨在从小培养孩子们的家国情怀，《自由天使》表现儿童天真烂漫的性格特征，《小朋友和白头翁》反映儿童对大自然的热爱，而《玩浪船》则形象地描绘了学生愉快的课间活动场景。

邱望湘自己编的《小学歌唱教材》中有他作词的《纺织娘》《我家》《麻雀的自豪》《秋之园》《好朋友》《小朋友和白头翁》《帝国主义》《小小兵队》《自由天使》《菊花》《野花》《我想做个革命家》《催眠歌》《欢迎与盼望》《秋虫》《晚歌》《牧童的悲哀》《世界大同的祷歌》《繁星》《鹰》《好青年》《铁匠的怨命》《口号》《卖花女》，有他作词作曲的《我的志愿》《回想曲》，还有《牛的不平》（白蕊先改编）、《卖布谣》（刘大白作歌，邱望湘作曲）、《冬老人与春姑娘》（吴研因原作，邱望湘改编）、《种花》（朱智贤原作，邱望湘改编作曲）、《卖花女》（邱望湘改编）、《夜姑娘》（陈伯吹原作，白蕊先改编）、《白鹅诗人》（李琳原作，白蕊先改编）、《种豆》（邱望湘作曲）、《水底月》（陈伯吹原作，邱望湘改编）、《舟子》（邱望湘改编）、《我愿》（胡怀琛原作，白蕊先改编）、《请问摘花人》（廖婷芬作词，邱望湘作曲）、《为农夫而歌》（陈伯吹作词，邱望湘作曲）等，均是儿童歌曲的

代表。

此外，在钱君匋编的《万叶歌曲集（第一集）》和《万叶歌曲集（第三集）》①中有邱望湘作词曲的《泉水》《天清如水》《湖滨之晚》，以及钱君匋作词、邱望湘作曲的《琴韵箫声》等。

邱望湘创作的儿童歌曲歌词接近生活口语、节奏简洁明快、旋律活泼优美、结构短小精悍，非常适合儿童的生理心理特点，音域基本在八度范围之内，易为儿童所接受。

邱望湘歌曲作品

歌曲	词作者	曲作者	文献出处	时间
《在这个夜里》	钱君匋	邱望湘	《新女性》	1927年
《二月的夜》	缦纶	邱望湘	《新女性》	1927年
《还是去吧》	惠子	邱望湘	《新女性》	1928年
《只饿着你的肉体》	汪静之	邱望湘	《新女性》	1928年
《爱的系念》	索非	邱望湘	《新女性》	1928年
《我将引长恋爱之丝》	钱君匋	邱望湘	《新女性》	1928年
《凯旋之夕》	沈醉了	邱望湘	《新女性》	1929年
《我要唱唱》	索非	邱望湘	《新女性》	1929年
《寂寞的海塘》	钱君匋	邱望湘	《新女性》	1928年
《卖花女》	邱望湘	邱望湘	《小学生》	1931年
《野花》	邱望湘	邱望湘	《小学生》	1931年
《请问摘花人》	廖婷芬	邱望湘	《小学生》	1931年
《放牛》	邱望湘	邱望湘	《小学生》	1932年
《秋虫》	邱望湘	邱望湘	《小学生》	1932年
《打铁匠》	邱望湘	邱望湘	《小学生》	1932年
《菊花》	邱望湘	邱望湘	《小学生》	1932年
《笼中的小鸟》	邱望湘	邱望湘	《小学生》	1932年
《月光娘娘》	郭沫若	邱望湘	《小学生》	1932年

① 钱君匋.万叶歌曲集[M].上海：万叶书店，1943（第一集），1948（第三集）.

续表

歌曲	词作者	曲作者	文献出处	时间
《报答》	陈伯吹	邱望湘	《小学生》	1934年
《萝坐飞艇》	邱望湘	邱望湘	《小学生》	1935年
《昭君出塞》	朱湘	邱望湘	《音乐教育》	1935年
《小白狼》	邱望湘	邱望湘	《小学生》	1935年
《玩浪船》	邱望湘	邱望湘	《小学生》	1935年
《汴水流》	［唐］白居易	邱望湘	《音乐教育》	1936年
《蜻蜓》	邱望湘	邱望湘	《小学生》	1936年
《一生》	陈啸空	邱望湘	《新女性》	1928年
《美丽的夏娃》	汪静之	邱望湘	《新女性》	1928年
《犹豫》	钱君匋	邱望湘	《恋歌三十七首》	1992年
《月下》	索非	邱望湘	《新女性》	1928年
《只有一个甜蜜的吻》	索非	邱望湘	《新女性》	1928年
《闲适》	［元］关汉卿	邱望湘	《新女性》	1927年
《春风吹绿》	钱君匋	邱望湘	《新女性》	1928年
《春雨》（用李煜词意）	钱君匋	邱望湘	《恋歌三十七首》	1992年
《江城子》	［宋］苏轼	邱望湘	《寄影集》	1943年
《送春》	［宋］朱淑真	邱望湘	《送春集》	1943年
《呼唤》	钱君匋	邱望湘	《新女性》	1929年
《哂纳》	钱君匋	邱望湘	《恋歌三十七首》	1992年
《为农夫而歌》	陈伯吹	邱望湘	《寄影集》	1943年

其他书收入歌曲

书名	编者	出版社	时间	简介
恋歌三十七曲	钱君匋	上海音乐出版社	1992年	《在这夜里》，钱君匋作诗、邱望湘作曲，第7页。《二月的夜》，缦纶作诗、邱望湘作曲，第19页。《一生》，陈啸空作诗、邱望湘作曲，第25页。

（四）儿童歌舞剧创作

儿童歌舞剧是一种有故事、有人物、有戏剧性的综合艺术形式。中国的儿童歌舞剧创作始于 20 世纪二三十年代，黎锦晖为儿童歌舞剧的创始做出了开拓性贡献。在五四新文化运动的洗礼下，黎锦晖结合当时学校音乐教育实际，将目光投向儿童歌舞剧创作，代表作品如《小小画家》《麻雀与小孩》《葡萄仙子》等，让人大开眼界，为丰富儿童校园生活、提升儿童审美感受提供了丰富的素材，也为中国儿童歌舞剧的创作奠定了坚实的基础。

春蜂乐会成员钱君匋、沈秉廉、陈啸空、邱望湘等人也创作了具有时代影响的儿童歌舞剧。比如，邱望湘创作有《天鹅歌剧》《傻田鸡》《恶蜜蜂》《魔笛》《蝴蝶鞋》等儿童歌舞剧。这些儿童歌舞剧紧扣儿童生活题材，歌词生动形象、语言浅显易懂，曲调均采用五线谱记谱，后附简谱，旋律简单易唱，并且都配有舞台动作、灯光布景以及道具使用等说明。比如《魔笛》第二幕"幕未开，导演者先向观众报告情节；本幕灯光可时常变换；幕闭，三花蹲伏地上，丽连圆绕而舞，待至三花唱时方起立"，以及《恶蜜蜂》中"恶蜜蜂用枪刺小蝴蝶，小蝴蝶大声呼痛而退，小蜜蜂唱……"等等，易为儿童接受。

邱望湘的儿童歌剧充满童趣，吻合儿童的身心特点，在创作形式上打破了乐歌僵化的格局，追求歌曲的独立完整性和艺术性，旋律上追求清新、美好和中国风味，歌词力求真切、自然、流畅，开辟了 20 世纪 30 年代前后儿童歌曲创作的新局面。被编进当时的中小学音乐教材，广受师生喜爱。不仅活跃了当时的中小学校园文化生活，而且也使学生在学习的过程中"润物细无声"地受到真善美的熏陶与积极的人生哲理教育。如《恶蜜蜂》借蝴蝶与蜜蜂之间的故事，教育学生懂得和谐相处；《傻田鸡》借田鸡为了寻觅皇帝向神仙妹妹求助，险些丢掉性命的故事，在表现儿童天真童趣的同时，教育孩子们要珍惜现实生活。

三、音乐教育思想与贡献

邱望湘从上海艺术专科师范学校毕业后，到湖南省立第一师范、岳

云中学、中央训练团、重庆国立音乐院、上海军乐学校、上海美专、浙江白马湖春晖中学、杭州市立中学、民众教育实验学校等地任教。他培养了一大批音乐人才，如吕骥、贺绿汀、向隅等都曾受教于他。

(一) 循循善诱的人才培养品格

邱望湘一生教授的学生有许多，其中乔珮是 1941 年邱望湘在重庆中央训练团音干班担任音乐教官时教授的学生之一。他回忆说，邱望湘视唱教学态度和蔼可亲，一个小节、一个乐段，都要在他的指挥鞭下，再来一遍，再来一遍，直到纯熟为止。他那教学不倦的精神，不能不让人佩服得五体投地。

而吕骥、贺绿汀等是邱望湘在湖南省立第一师范学校和长沙岳云中学艺术专修科教授的学生代表，他们保持着亦师亦友的良好关系，尤其是贺绿汀与邱望湘，他们之间的友谊保持了 40 多年。贺绿汀回忆说，他在长沙岳云中学艺术专修科上学时，邱望湘不嫌弃他贫穷，一直鼓励他努力学习，无私辅导他学习音乐；20 世纪 30 年代贺绿汀逃亡上海，邱望湘也不因为他是"赤化分子"而躲避对方，始终竭尽所能地帮助他。长此以往，二人关系越来越密切。中华人民共和国成立后，贺绿汀担任上海音乐学院院长职务，原本可以打通关系的邱望湘没有给他增添过任何麻烦，就连一点关照的招呼也不轻易开口。即便这样，在贺绿汀陷入危难之时，年过古稀的邱望湘依然推心置腹地帮助他。1955 年邱望湘任上海音乐学院作曲系教授、民族音乐教研室研究员。贺绿汀回忆说，邱望湘常说的"我对朋友对党一样尽忠"这句话深深震撼着他[①]，让他终身受益。正是邱望湘良师益友的师者风范和高洁的人生品格，沁润着每一位学生的心田，感染着每一位学生。

(二) 难易适中的教材编写原则

乔珮还回忆起他在中学时期的一件事情。当时他随中学音乐教师耿老师学琴，从耿老师处得到两册白蕊先编的《风琴练习曲》，算不上很

① 史中兴. 贺绿汀传 [M]. 上海：上海音乐出版社，2000：238.

难,属中等水平。耿老师告诉他说,邱望湘先生的曲调是最容易接受的。他才恍然大悟,这才知道白蕊先就是邱望湘。

邱望湘1923年从上海专科师范学校毕业后,投身音乐教育实践,有感于当时音乐教材匮乏,他积极从事音乐创作,编撰教材。他的音乐创作很多都符合中小学生的生理、心理和思维特征,被广为传唱,多数还被选入中小学教材,产生了广泛的社会影响;他编撰的音乐教材难易程度适中,也很受中小学校的欢迎。不论是他的音乐创作,还是他编写的音乐教材,均为当时中国新音乐事业的发展注入了活力,产生了深远影响,即便在今天看来,依然有可资借鉴的价值意义。

《小学唱歌教材(第一册)》

邱望湘编著的音乐教材主要集中在20世纪三四十年代,以唱歌教材为主,也涉及和声教材。如《进行曲选》(开明书店,1928年)、《金梦》(开明书店,1930年)、《傻田鸡》(开明书店,1931年)、《恶蜜蜂》(开明书店,1931年)、《魔笛》(儿童书局,1931年)、《分年音乐教材》(大东书局,1933年)、《童谣曲创作集》(中华书局,1934年)、《小学唱歌教材》(开明书店,1934年)、《新标准初中教本——唱歌》(开明书店,1935年)、《抒情歌曲集》(中华书局,1935年)、《抒情歌曲》(中华书局,1936年)、《蝴蝶鞋》(儿童书局,1936年)、《初中音乐和声学初步》(中华书局,1939年)、《卖花集》(乐艺社,1943年)、《寄影集》(乐艺社,1943年)、《送春集》(乐艺社,1943年),以及《读谱法》(中华书局,1948年)等。其中,《小学唱歌教材》(4册)由开明书店1934年出版。该教材按新课程标准专门为小学高级音乐科教学所编,

该教材内容包括视唱练习、音程练习以及歌曲学习，由浅入深、循序渐进，为学生所接受。

其中，《初中音乐和声学初步》是根据课程标准编写的初中音乐科教学乐理用书，教材在编辑大纲中提到"本书遵照颁布课程标准编辑，分编为读谱法、音乐常识、和声学初步等三册"[①]。该教材是初中乐理丛书的一个组成部分，教材相互间存在联系，编者也提到各册教材要分别联络，做到相互衔接。在时间安排上，编者充分考虑教学课程时间以及学生自身学习能力。在第二学年，每周安排 20 分钟课程，并可结合音乐常识进行讲解；第三学年，每周 20 分钟可完全讲解和声学内容，编者还提倡教师可根据学生学习情况，自行安排教学时间。

该教材以西方传统和声的基础理论知识为主要内容，思路清晰、言简意赅。作为初中音乐科教学乐理丛书之一，全书 12 章，分为绪论、主体、附录三部分，共 107 个段落，每个段落都标注数字，其目的为"既适于教学时的活动伸缩，尤便于学习时的记忆和查检"[②]。绪论作为全书的总纲，首先阐述和声学的意义及学前准备，并精炼概括了整个和声学内容框架。在学习和声学的准备中，要求学生在认真学习读谱法教材的基础上方可进行和声学的学习，过程中还要与乐器结合，加以实践，需要一定的音乐素养。第 2 章至第 10 章主要内容为"和声内的音"，包括音程、三和音的构成、三和音的连接、连续音及隐伏音的禁忌等和声手法，属于和声的基础理论知识，其中结合了一部分乐理知识。该部分是全书最主要的组成部分。书中对和声概念尽量用最浅显的语言进行阐述，并且都附上相应的谱例。例如，如何推算音程的大小，书中用语非常简短。在针对稍有难度的知识点释义时，编者则通过多角度的思维方式为学生解答，以求学习者能够真正领会。例如在第 2 章变体音程的概念上，编者在文字、谱例讲解的基础上，附了总表。第 11 章乐调之和声的解剖，有涉及和声以外的音，作为和声学在此教材中的

① 邱望湘. 初中音乐和声学初步 [M]. 上海：中华书局，1947：编辑大意.
② 邱望湘. 初中音乐和声学初步 [M]. 上海：中华书局，1947：编辑大意.

补充材料存在，主要包括经过音、倚音、助音、换音、留音、先来音、长音这些最为常见的和声外音。对于这些知识的介绍非常简略，是作为学生的了解性知识点。第 12 章和声学的应用，结合理论与实践，目的旨在让学生能够有效应用和声学知识对西方作品进行简单分析。书中涉及的主要名词，编者都加以脚注，以英文原文为主，方便学生查阅。全书各章节结尾都设有问题部分，主要是为方便学生在课后对重要知识点进行回顾，问题的难度基本控制在教材范围之内，具有一定的针对性。

全书中在一些概念的名称上存在叫法的不同，例如在第 7 章七和音的构成及其解决规则中，关于属七和音的解决法书中列举了两种方法，分别为正则解决法和敷衍解决法。这是当时和声学从西方传入中国在翻译上不可避免的现象，不同的教材在概念上没有取得一个相对统一的名称。这两种解决方法后来在缪天瑞 1949 年翻译的《和声学》①中被叫作正规解决和诈伪解决，虽名称不同，但在和声学理论上是相同的。邱望湘的《初中音乐和声学初步》在适用对象上十分明确，主要针对初中学生群体，这在同时期的和声学教材中是弥足珍贵的。在内容编排上，教材从简至难，富有逻辑性，用词精准，通俗易懂却不乏专业性，配图清晰。这套教材的整体难易程度相当于初级和声学水平，较为适合初中学生学习使用。

邱望湘编写的音乐教材

书名	编者	出版社	时间	简介
《进行曲选》	白蕊先编，钱君匋、邱望湘校订	开明书店	1928 年	内收 87 首钢琴曲，五线谱
《金梦》	邱望湘、钱君匋编	开明书店	1930 年	五线谱附钢琴伴奏谱，收《金梦》《一生》《月下》等 16 首，五线谱，附钢琴伴奏谱

① [美] 该丘斯. 和声学 [M]. 缪天瑞，编译. 上海：万叶书店，1949.

续表

书名	编者	出版社	时间	简介
《傻田鸡》	邱望湘、张守方著	开明书店	1931年	儿童歌剧,五线谱,后附简谱
《恶蜜蜂》	邱望湘、张守方著	开明书店	1931年	儿童歌剧,五线谱,后附简谱
《小学唱歌教材》	邱望湘编	开明书店	1934年	五线谱,收入歌曲等
《抒情歌曲集》	邱望湘、白蕊先编	中华书局	1935年	五线谱,收《青春曲》《寄相思》《别》《歌》等14首
《抒情歌曲》	邱望湘编	中华书局	1936年	收《梅花》《梨花》《山中》《渔父》等20首,作词者有陆游、杜牧等人,五线谱,附钢琴伴奏谱
《初中音乐和声学初步》	邱望湘编,朱稣典校	中华书局	1939年	修正课程标准适用
《卖花集》	邱望湘作曲	乐艺社	1943年	收《卖花》《慰劳将士》《爱国歌》等7首,五线谱,附钢琴伴奏谱
《寄影集》	邱望湘作曲	乐艺社	1943年	收《寄影》《汴水流》《赠别》《满怀的烦愁》等6首,五线谱,附钢琴伴奏谱
《童谣曲创作集》(小朋友文库本:中级)	邱望湘编	中华书局	1934年	2本并装

(三) 诲人不倦的教育教学精神

邱望湘1923年从上海艺术专科师范学校毕业,先后在湖南省立第一师范学校、长沙岳云中学、中央训练团音乐干部训练班、重庆国立音乐院分院以及上海美专等地任教,培养出吕骥、贺绿汀、胡然、刘已明等音乐人才。

1. 湖南省立第一师范学校

邱望湘于 1923—1926 年与同学陈啸空一同前往湖南省立第一师范学校①担任音乐教师，其间邱望湘指导向隅②学习西洋音乐理论知识以及钢琴和小提琴演奏技艺。由于邱望湘的耐心指导，加上向隅自身的努力，向隅后来考入国立音乐专科学校公费师范科，随黄自学习理论作曲，从阿萨科夫学习钢琴。在湖南省立第一师范学校任教期间，邱望湘也是吕骥的老师，吕骥也是向隅的同学，他们在邱望湘的指导下，后来都获得了继续深造的机会，也都成为我国当代著名音乐家。

2. 长沙岳云中学艺术专修科

1923 年邱望湘担任湖南省立第一师范学校音乐教师期间，还兼任长沙岳云中学艺术专修科和声、作曲课程教师。当时该校的音乐教师还有教小提琴的郑其年、教钢琴的卜超。同年，贺绿汀与刘已明考入长沙岳云中学艺术专修科，从邱望湘学习和声、作曲等课程。在邱望湘的悉心指导下，他们的音乐技能和理论水平稳步提升，通过后来的努力，均成为当代著名音乐家。

3. 中央训练团音乐干部训练班

20 世纪 40 年代，邱望湘来到重庆担任中央训练团音乐干部训练班音乐教官，教授理论作曲与和声。当时在此任教的还有胡然、胡投、李俊昌、戴粹伦、满谦子以及贺绿汀等。其中贺绿汀是邱望湘在长沙岳云中学艺术专修科教授的学生，而今成了同事。

4. 重庆国立音乐院分院

1942 年重庆中央训练团音乐干部训练班撤销，在原音乐专业的基础上，经过近一年时间的酝酿，于 1943 年 1 月在重庆璧山县松林岗前

① 1914 年 3 月，原湖南公立第一师范学校改名为"湖南省立第一师范学校"。乐歌为学生必习科目。该校对音乐教育素为重视，1922 年实施新学制后，改学制为六年，称"乐歌"为"音乐"，前四年音乐课均为必修，后两年文理分科，音乐仍为该校所重视。20 世纪 30 年代末，该校曾办过一期音体班，后又设音乐研究会。

② 向隅原名向瑞鸿，1912 年出生于湖南长沙。

国立艺专旧址成立了重庆国立音乐院分院,由戴粹伦担任院长,满谦子任教务主任。由原中央训练团音乐干部训练班和上海国立音专的教师授课,如应尚能、邱望湘、邓尔敬、姜希、田鸣恩、伍伯就、李惠芳、劳景贤、洪达琦、谢绍曾、蔡绍序、刘振汉、杨树声、胡静翔等。1945年重庆国立音乐院分院更名为"国立上海音乐专科学校",搬回上海。①

此外,邱望湘还在上海美专、浙江白马湖春晖中学、杭州市立中学、民众教育实验学校等地任教。

可以说,邱望湘作为中国近现代音乐史上的一位音乐家,他在音乐教育与音乐创作领域为20世纪中国新音乐发展所做出的贡献是不可磨灭的。如康汀斯基所言:"每一件艺术作品皆是其时代的女儿,而在许多时候,它又是吾人情感的母亲。"邱望湘的音乐创作、音乐教材和音乐教育从一个侧面反映了一个时代的心声,同时也反映出邱望湘高度的社会责任感和使命感。

第二节 音乐教育家、作曲家
——陈啸空

陈啸空,原名陈孝恭,先后毕业于湖州第三师范学校、上海专科师范学校。曾在湖南省立第一师范学校、长沙岳云中学艺术专修科、武昌艺专、上海文史馆以及上海音乐学院等地任教,致力于音乐教育、音乐教材,编撰同时也创作了大量歌曲,为中国新音乐事业发展做出了杰出贡献,是中国现代音乐史上不能遗忘的音乐家。

① 孙继南. 中国近现代音乐教育史纪年:1840—2000 [M]. 济南:山东教育出版社,2004:145.

一、生平与艺术轨迹

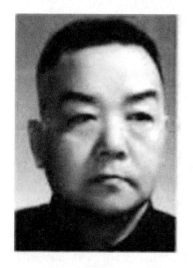

陈啸空

陈啸空，1903年生于浙江湖州，6岁丧父，家境贫寒。陈啸空从小深受湖州秀美的风景和丰富的历史文化的感染，早年就读于湖州第三师范学校。1922年考入上海师范专科学校，从刘质平学习音乐，从丰子恺学习绘画。陈啸空天资聪慧，很快学会钢琴、小提琴演奏，并掌握了西方作曲技法。

陈啸空的音乐实践经历与他在上海专科师范的同学邱望湘很相似，很多地方都留下了他们两人共同的足迹。他们于1924年从上海专科师范学校毕业，任教于湖南省立第一师范学校，都兼任长沙岳云中学艺术专修科教师。在湖南任教期间，他们将西方音乐教育理念和西方音乐技能技法运用到教学实践中，使湖南师范音乐教育的发展有了良好的开端，培养出贺绿汀、吕骥、胡然、刘已明等优秀音乐人才。

1926年，陈啸空任教于浙江艺术专门学校。致力于宣扬新文化、新思想，抵制封建道德礼教的进步组织春蜂乐会在杭州发起成立后，陈啸空与钱君匋、邱望湘、沈秉廉等都是其骨干。1930年，陈啸空来到武昌艺术专科学校任声乐教师。他以自身丰富的学识修养，努力培养学生兴趣，引导学生走向音乐艺术道路。其中，陆华柏就是在陈啸空指导下逐渐成长起来的音乐家。他1931年考入武昌艺专，得到陈啸空在音乐创作方面的指导，1934年毕业后，曾在福建音专、湖南音专、湖北艺术学院、广西艺术学院等校从事音乐教育和音乐创作工作，也是我国近现代音乐史上一位重要的音乐家。

陈啸空的音乐创作始于1924年，他依据郭沫若同名诗剧创作了他

的处女作,也是传世之作《湘累》。陈啸空在歌曲创作时从戏曲音乐中汲取了音乐素材,使得旋律带有鲜明的民族风格,他准确把握了诗歌的精神,将典雅朴实的民族音乐风格与具有浪漫主义情调的诗歌巧妙地结合在一起,将诗歌中深情的思念和望眼欲穿的等待刻画得入木三分。歌曲以朴实、优美、深情的旋律及鲜明的民族风格,将人们对诗人屈原的挚爱及知识分子渴求个性解放的心态,做了生动、真切的表达,从而使得《湘累》这首艺术歌曲成为独树一帜的、在20世纪二三十年代有较大影响的个性化艺术歌曲。

陈啸空是春蜂乐会作曲家之一,他的音乐创作主要有艺术歌曲、儿童歌曲和抗战歌曲,作品大多收录在《小学生歌曲选》《摘花》《豪歌33曲》等歌集中。1927年与钱君匋合编《小学生唱歌集》(开明书店);1929年与钱君匋合著《小学校音乐集》(开明书店);1930年与钱君匋合编《小学生唱歌集》(北新书局);1931年作《我俩犹是昨天之我俩》(刊于上海音专《乐艺》一卷四期),同年,与钱君匋合编《小朋友歌曲》(北新

《小学校音乐集》

书局);1932年,与钱君匋合编《小学生唱歌集》(北新书局),与陈伯吹合编《卫生之歌》(儿童书局);1935年,陈啸空著《钓鱼歌曲集》(商务印书馆)与《儿童甜歌》(商务印书馆);1936年,陈啸空编译《小夜曲》(开明书店),同年陈啸空作曲、陈伯吹作歌《牧歌》(开明书店)出版,与许静子合著教育小歌剧《玲儿的生日》(艺术书店),陈啸空作曲、顾均正编剧的儿童歌剧《三只熊》(开明书店),陈啸空编著的《豪歌33曲》(正中书局)出版;1947年,陈啸空编的《来哟,朋友们》(中华书局)、《黄棉袄》(中华书局)出

版；1948年与钱君匋合编《孩子们的甜歌》（儿童书局）。还曾为郭沫若诗《密桑索罗普之夜》（开明书店）、田汉译的《沙乐美》（中华书局）谱曲等。

《小朋友歌曲》　　　　　　《豪歌33曲》

中华人民共和国成立后，陈啸空在上海文史馆工作。晚年瘫痪，生活困难。时任上海音乐学院院长的贺绿汀得知情况后，将他安排到学校院办乐器厂工作，以资照顾。1962年，陈啸空病逝于上海。

二、音乐创作的多样体裁

陈啸空与春蜂乐会成员钱君匋、邱望湘等，深受五四新文化运动的影响，他们通过音乐创作及相关文化事业来传播新文化、新思想。陈啸空的音乐创作集中体现在抒情歌曲、儿童歌曲两方面，他的抒情歌曲提倡以白话文、新诗词作歌词，儿童歌曲歌词口语化、旋律活泼生动。

（一）提倡以新诗作歌

陈啸空与邱望湘、钱君匋等春蜂乐会成员一样，早年都曾依据古诗词谱曲。也都受五四新文化运动的影响，转向以新诗词作歌词的创作方

式传播新文化、新思想。可以说，用新诗词谱曲不仅是春蜂乐会成员的创作追求，也是20世纪30年代音乐创作的主要类型。提倡白话文、用新诗词作歌词进行创作代表着那个时代的诉求，这完全是五四新文化运动影响的产物。陈啸空最具代表性的作品就是他根据郭沫若的诗作创作的同名歌曲《湘累》。《湘累》取材于上古湘妃与舜帝的爱情故事，歌词以第一人称的口吻，诗意化的语言表达，叙述湘妃对舜帝的倾心爱恋之情。

歌曲《湘累》创作于1924年，歌词选自郭沫若的同名诗剧。陈啸空之所以选此诗作曲，不仅因为郭沫若是他敬仰的文化名士，而且《湘累》与五四新文化运动倡导的新文化、新思想，以及"以新诗作歌"的创作追求十分吻合。在陈啸空的精心创作下，歌曲《湘累》以"娥皇女英的哀歌"贯穿，将剧中人物细腻的情感变化刻画得栩栩如生。《湘累》为 $\frac{4}{4}$ 拍，羽调式，可分三个部分，结构如下：

一级结构	A	B	A′
次级结构	abb^1	cd	b^2a^1
小节	4+5+7	9+10	5+5

该曲为再现的单三部曲式。其中，第一乐段A（第1—16小节），由双主题不对称的三个乐句构成乐段结构。a乐句（第1—4小节）为第一主题的首次呈现，起音、落音均在A羽调式，旋律起伏不大，曲调婉转哀怨，为其后音乐的发展变化奠定了情感基调；b乐句（第5—9小节）是第二主题的首次出现，与a乐句第一主题相比，旋律起伏明显增强，情绪波动较大，带有强烈的期盼情绪；b^1乐句（第10—16小节）是第二主题材料的变化发展，与b乐句是同头换尾的关系。旋律进行中出现变化音fa，后又回到主音上，与a乐句首尾呼应。

第二乐段B（第17—35小节）由重复变奏的两个乐句构成乐段结构。c乐句（第17—25小节）可分两个乐节，第一乐节（第17—22小节）由3小节乐汇3次重复构成歌曲的第三主题，出现经过音si，音域

变宽；第二乐节（第23—25小节）是第一乐节的补充发展，终止在羽调式属音上。整个乐段情绪波动较大，情感变化强烈，极不稳定。d乐句（第26—35小节），可分3个乐节。第一乐节（第26—28小节）为第二主题材料和c乐句材料的变体发展；第二乐节（第29—33小节）为c乐句的变奏形式，与c乐句形成呼应；第三乐节（第34—35小节）为第一主题的变化呈现。可见d乐句基本上是第一主题和第二主题材料的变奏。

第三乐段A′（第36—45小节），为第一乐段A的变化再现。由两个乐句构成，其中，第一乐句b^2（第36—40小节）为第二小节材料的重复，旋律婉转迂回，起伏不大，情绪较之第二乐段B乐段趋于平稳；第二乐句a^1乐句（第41—45小节）为调式主音的反复，节奏缓慢，力度渐弱，最后终止于主音。整个乐段给人渐行渐远直至消失的愁苦情绪。

全曲由"爱人啊，你还不回来呀"核心音调贯穿，3个乐段首尾呼应，联系紧密。体现出以下鲜明的时代特征和艺术品质：其一，五四新文化运动以来，受科学、民主思想的影响，文学界率先发生了白话文运动。音乐界也在新文化运动的影响下，出现了新的景象。反映在歌曲创作领域，一批作曲家开始运用新诗词、白话文进行音乐创作。以这种方式创作的新诗词歌曲，与传统的古诗词创作歌曲相比，其形式、韵律都较为自由。这种自由的表达方式也突出地体现在陈啸空创作的歌曲《湘累》中。陈啸空在创作该曲时，以中国传统民间音乐尤其是戏曲音调为素材，借鉴西方浪漫主义艺术歌曲的创作手法，塑造出既有西方浪漫主义色彩，又具有浓厚民族个性的综合形象，同时又将五四新文化运动以来倡导的新思想融入其中，赋予歌曲以充分的自由表达，流露出五四时期的艺术追求。其二，歌曲《湘累》的创作体现了中西音乐文化的交融。我们清楚，自鸦片战争以来，随着西方科学文化的引入，西方音乐理论、创作技法等也被国人积极借鉴和吸收，在这样的文化背景下，陈啸空的音乐创作无疑也受到西方音乐文化的影响。歌曲《湘累》

就采用了欧洲浪漫主义时期的艺术歌曲体裁，在结构上运用欧洲古典时期三段式传统结构，而在音乐旋律音调方面则从中国传统戏曲中吸收养料，通过核心音调的贯穿发展，将它们圆融地统合为一体，成功地塑造出鲜明的人物形象，形成细腻的情感变化。其三，歌曲《湘累》词曲结合紧密，多采用一字对一音的结合方式，旋律蜿蜒起伏，进行较为平稳，具有鲜明的宣叙调风格特征。尽管没有钢琴伴奏，但也没有减弱歌曲《湘累》的艺术表现力。其四，歌曲《湘累》是陈啸空在五四新文化、新思想影响下创作的作品，必定反映着那个时代的审美特质。采用新诗词、白话文创作歌曲，与五四新文化运动倡导的自由品格和时代诉求相吻合，充满浓郁的时代气息。加之，白话文、新诗词歌曲创作深受德奥艺术歌曲创作传统的影响，陈啸空创作的歌曲《湘累》综合运用中西方技法，深刻刻画了五四以来人们追求自由的精神，充分表现了人性的解放，体现出"为艺术而艺术"的美学追求。

此外，20世纪二三十年代，中国社会动荡不安，内忧外患，救国救民一度成为一批先进艺术家、教育家和思想家的共同追求。作为音乐教育家的陈啸空，也自觉地承担起这一重任，只不过他是以音乐为载体而已。歌曲《湘累》借"娥皇女英"对"爱人"的呼唤，反映出知识分子对危难国情的担忧，以及对自由生活的向往。

人们常说艺术源于生活，艺术也反映生活。接近生活、表征时代也是陈啸空歌曲《湘累》的一大显著特点。唯其如此，歌曲《湘累》在现实主义的时空中生存、发展，并入选20世纪中国华人音乐经典排行榜。

（二）爱情主题歌曲创作

陈啸空是春蜂乐会的倡导者，该组织在建立之初就明确了主要宗旨，即用旋律唱出他们对封建婚姻的憎恨，以及对恋爱婚姻自由生活的向往。春蜂乐会成员钱君匋、邱望湘、陈啸空、沈秉廉等相互帮助、相互提携，作词作曲，创作了许多以倡导婚姻自由为主题的抒情歌曲，迎合了青年的追求，被广为传唱。陈啸空创作的爱情题材抒情歌曲主要发

表在《新女性》杂志上，后来又入选《摘花》《金梦》《深巷中》等歌集。

爱情主题代表作品

歌曲	词作者	曲作者	文献出处	时间	期号
《你是离我而去了》	钱君匋	陈啸空	《新女性》	1927年	第1期
《祷》	钱君匋	陈啸空	《新女性》	1927年	第3期
《寂寞的心》	钱君匋	陈啸空	《新女性》	1927年	第6期
《别》	汪馥泉	陈啸空	《新女性》	1927年	第9期
《怀远》	钱君匋	陈啸空	《新女性》	1927年	第11期
《春夜》	沈醉了	陈啸空	《新女性》	1928年	第2期
《相爱吧》	钱君匋	陈啸空	《新女性》	1928年	第11期
《生存底疲倦》	沈醉了	陈啸空	《新女性》	1928年	第12期
《夜曲》	钱君匋	陈啸空	《新女性》	1929年	第4期
《悲恋之曲》	钱君匋	陈啸空	《新女性》	1929年	第7期
《归来呀元庆》	陈啸空	陈啸空	《一般》	1929年	第2期
《陶元庆先生挽歌》	钱君匋	陈啸空	〈一般〉	1929年	第2期
《挨近些》	沈醉了	陈啸空	《新女性》	1929年	第2期
《深巷中》	钱君匋	陈啸空	《新女性》	1929年	第3期
《一生》	陈啸空	邱望湘	《新女性》	1929年	第5期

其中，《深巷中》（钱君匋词，陈啸空曲），G大调，$\frac{4}{3}$拍，是不带再现的二段式结构。全曲由8个乐句构成，乐句之间对仗工整，可分为4+4两个乐段：

```
       A              B
     ┌─────┐       ┌─────┐
     a b c d       e f g e′
     4 8 4 5       7 8 8 8
```

第一乐段 A 采用柱式和弦伴奏织体，营造出寂静辽阔的气氛，与较为平稳的旋律相互映衬。第二乐段 B 运用分解和弦织体，与旋律声部相配合，增强了音乐的流动性。整个作品歌词通俗易懂，采用拟人化修辞手法，借景抒情，并运用丰富的和声织体语言，与流畅迂回的旋律进行，共同衬托出人物细腻的心理变化，流露出主人公对命运的悲叹，对情感生活的追求。

《你是离我而去了》（钱君匋词，陈啸空曲），$\frac{6}{8}$ 拍，速度适中，带有舞曲的气质。歌曲结构短小精悍、节奏紧凑，采用不带再现的二段体结构原则。

歌曲第一乐段旋律平稳，气息悠长，第二乐段旋律下行，有叹息音调的意味。整个作品采用钢琴伴奏织体，除去前奏外，基本采用八度音程和分解和弦音型。第一乐段多以单音配和弦外音或音程为主，音型较为简单；第二乐段多用分解和弦与柱式和弦交替，音乐流动性较强。并且第二乐段还出现了从 B 大调到 g 旋律小调的暂时离调现象，以及小二度音程的运用，营造出惴惴不安的心境。

《夜曲》（钱君匋词，陈啸空曲），$\frac{6}{8}$ 拍，是舒缓和深情的中板，旋律紧凑、篇幅短小，为带再现的三段体结构。其中，第一乐段是 5 小节构成的乐句，奠定了该曲旋律发展的基本材料；第二乐段 B 段的旋律是第一乐段 A 的材料，使用模进的发展手法形成 6+6 两个对称乐句；第三乐段是第一乐段的变化再现，在第一乐段材料的基础上扩充了 5 小节，最后再现 A 乐段材料，首尾呼应，结束全曲。

陈啸空以爱情为题材的抒情歌曲创作，与歌曲《湘累》一样，都采用新诗词谱曲，表达了青年人对自由恋爱的向往，对新思想的追求，反映了五四以来科学、民主的影响，流露出知识分子忧国忧民的心情。陈啸空的这些抒情歌曲相对于古诗词歌曲的韵律来说更加自由，以反映爱情婚姻生活为主题，歌词通俗、曲调优美，迎合了青年的精神需求，

为青年人摆脱封建思想束缚提供了舆论支持,深受青年人喜爱,被传唱广泛。

(三)儿童歌曲(剧)创作

清末民初,中国"闭关锁国"的局面在列强的炮火中被彻底改变,"废科举,办学堂,办实业"成为当时社会的追求。一批新式学堂纷纷建立,并将音乐教育引入学校课堂,开启了伟大的"学堂乐歌"时代。在"五四"新文化运动的影响下,一些先进的知识分子充分意识到儿童教育的重要性,纷纷投入儿童教育领域,致力于在儿童中传播科学、民主的思想。反映在音乐教育领域,一部分先觉的音乐家们开始转向创作儿童歌曲,即在儿童音乐教育中培养儿童的爱国主义精神和对自由生活的追求。

学堂乐歌时期,以沈心工、李叔同、曾志忞等为代表的一批音乐家,纷纷借鉴国外音乐曲调从事乐歌创作,为中国新式学堂乐歌课提供了丰富的教学资料。学堂乐歌的产生,不仅是中国近现代学校音乐教育的伟大开端,而且还标志着20世纪中国儿童歌曲创作的萌生。五四新文化时期,受民主、科学思想的影响,儿童歌曲创作逐渐超越学堂乐歌时期选曲填词的主要创作方式,逐步转向词曲共同创作的时期。与学堂乐歌时期的儿童歌曲创作相比,这时的儿童歌曲创作歌词简单易记、通俗易懂,旋律明快、活泼流畅,深受儿童的喜爱。并且这些儿童歌曲担负着培养"少年儿童热爱祖国,提倡科学,奋发图强的各种积极品格"的重任,充满着自由民主的精神追求,也暗含着对封建思想的突破。

五四时期的儿童歌曲创作,以黎锦晖的儿童歌舞剧和儿童歌曲表演曲最具影响。如《麻雀与小孩》《可怜的秋香》《小小画家》《葡萄仙子》等都是代表。黎锦晖创作的这类作品语言生动活泼、曲调悠扬欢快,抓住了儿童的身心特点和兴趣爱好,充满着"爱"与"美"的元素,在培养儿童审美情趣、陶冶儿童情操方面发挥了积极作用,在一定程度上为宣传新思想和新文化做出了积极贡献。与黎锦晖同一时期创作

儿童歌舞剧的还有赵元任、萧友梅等,他们创作的儿童音乐作品,大都被当作教材使用,很受教师和学生的欢迎。

他们不仅专注于儿童歌曲创作,而且还致力于编撰音乐教材供教学之需。萧友梅、沈心工、黄自、青主等人组成"音乐教育委员会",与民国政府教育部"中小学音乐教材编订委员会"合作,编辑出版了《中学音乐教材初集》《中小学音乐教材初集》等。这些教材以歌曲为主要内容,对儿童歌曲传播和音乐教育发展起到了推动作用。

陈啸空也是20世纪30年代积极从事歌曲创作和音乐教材编撰的音乐家。他也有长期的一线教学经验,对当时学校音乐教材匮乏深有感触,并且也非常了解学生的身心特点和审美追求。故而他也创作了许多广受儿童欢迎的作品,编辑出版了许多广受学校欢迎的音乐教材。与那个时代编撰的多数音乐教材一样,陈啸空编撰的音乐教材也以歌曲为主要内容,兼音乐理论知识传授。陈啸空的代表性教材,如他与钱君匋合编的《小学校音乐集》(开明书店,1927年)和《小学生唱歌集》(北新书局,1930年)等,都很受欢迎。陈啸空早年创作的儿童歌曲主要发表于《小学生》杂志。

陈啸空早年儿童歌曲创作

歌曲	词作者	曲作者	文献出处	时间	期号
《叫着逃走了》	陈啸空	陈啸空	《小学生》	1932年	第39期
《我不买》	陈啸空	陈啸空	《小学生》	1933年	第41期
《武装自卫》	陈啸空	陈啸空	《小学生》	1933年	第41期
《猫儿四只脚》	陈啸空	陈啸空	《小学生》	1933年	第42期
《卖布》	陈啸空	陈啸空	《小学生》	1933年	第43期
《鹰》	陈啸空	陈啸空	《小学生》	1933年	第45期
《快乐呀工作》	陈伯吹	陈啸空	《小学生》	1933年	第46期
《夜姑娘(一)》	陈啸空	陈啸空	《小学生》	1933年	第47期

续表

歌曲	词作者	曲作者	文献出处	时间	期号
《夜姑娘（二）》	陈啸空	陈啸空	《小学生》	1933年	第47期
《痰不能随地吐》	陈伯吹	陈啸空	《小学生》	1933年	第54期
《荷叶上的珍珠》	陈伯吹	陈啸空	《小学生》	1933年	第55期
《过雁》	廖婷芳	陈啸空	《小学生》	1933年	第61期
《顽皮的皮球》	廖婷芳	陈啸空	《小学生》	1933年	第64期
《我是中国人》	陈啸空	陈啸空	《小学生》	1935年	第19期
《猫》（英美儿歌）	陈啸空	陈啸空	《音乐教育》	1935年	第2期
《三只黑乌鸦》	陈啸空	陈啸空	《音乐教育》	1935年	第4期
《踢毽比赛》	陈啸空	陈啸空	《小学生》	1936年	第20期
《摇船》	陈啸空	陈啸空	《小学生》	1936年	第4期
《一个可纪念的暑假》	陈啸空	陈啸空	《青年界》	1936年	第1期
《游行》［新歌曲］	陈啸空	陈啸空	《青年界》	1937年	第1期
《前线》［新歌曲］	陈啸空	陈啸空	《青年界》	1937年	第2期
《祝全国统一歌》［新歌曲］	陈啸空	陈啸空	《青年界》	1937年	第3期
《春游英士墓》［新歌曲］	陈啸空	陈啸空	《青年界》	1937年	第4期

陈啸空创作的儿童歌曲还有很多。多数被收入歌集或教材。如1958年上海音乐出版社出版的歌曲集《和平花》收录有陈啸空的儿童歌曲。

《和平花》收录的陈啸空的儿童歌曲

歌曲名称	词曲作者
《铃声响》	陈啸空
《上学》	阳光词，陈啸空曲
《书和笔》	小学语文词，陈啸空曲
《老母鸡》	陈啸空
《我的小竹竿》	柯岩词，陈啸空曲
《早操》	阳光词，陈啸空曲
《快打防疫针》	陈啸空

续表

歌曲名称	词曲作者
《爱月亮》	李洛词，陈啸空曲
《我养猪猡如炼钢》	陈啸空
《再会，再会》	陈啸空
《天晴了》	王鸿词，陈啸空曲

从题材的视角看，陈啸空的上述儿童歌曲以反映儿童生活为主，如描绘校园生活的《早操》《上学》《铃声响》《书和笔》《再会，再会》等；有借景抒情的《爱月亮》《天晴了》等；有描写动植物的《老母鸡》《我的小竹竿》等。描绘校园生活的儿童歌曲结构短小、歌词口语化、旋律易唱，意在鼓励学生学习的热情，培养儿童养成良好的学习习惯；借景抒情的儿童歌曲歌词幽默诙谐、旋律活泼，充满童真童趣，反映出儿童天真烂漫的性格特征；描写动植物的儿童歌曲篇幅较长，歌词拟人化，旋律流畅，意在培养儿童热爱自然、热爱生活；一些儿童歌曲还有更深层次的文化隐喻，如歌曲《我的小竹竿》把"小竹竿"比喻为"机关枪"，"我的竹竿实在强，我当解放军它当枪，长枪短枪机关枪，乒乒乒，乓乓乓！把侵略我们的强盗消灭光！"；歌曲《老母鸡》借儿童送鸡蛋给解放军的描写，表达出儿童对幸福生活的向往。因此说，陈啸空的儿童歌曲不仅充满着儿童的纯真，而且还有"寓教于乐"的教育意义。

从创作手法的视角看，陈啸空的儿童歌曲创作，以中国传统音乐创作手法为基础，创造性地借鉴了西方音乐创作手法，使歌曲不仅具有西方音乐的色彩，而且有浓郁的民族风格特征。如歌曲《铃声响》就是此类创作手法的代表，该曲以中国传统音乐五声调式为基础，运用西方大小调手法创作而成。

该曲为 C 大调，但旋律以 1、2、3、5、6 五个音为基本骨架，流露出浓郁的中国传统音乐风格特征。像这样采用西方大小调手法创作的儿童歌曲，还有他创作的《书和笔》为 C 大调、《再会，再会》为 F 大

调、《早操》为 G 大调等。陈啸空创作的儿童歌曲符合儿童的身心特点，比如口语化的歌词符合儿童的语言特征，旋律气息不长更是儿童生理的体现，而简洁明了的节奏、活泼欢快的曲调，以及载歌载舞的表演形式，也是其儿童歌曲深为广大儿童接受的原因。比如歌曲二部合唱《天晴了》，以欢快的曲调和生动的歌词，将儿童在雨后晴天里游戏玩耍的愉悦心情展现得活灵活现，而歌曲《快打防疫针》则以劝慰的口吻告诉儿童应养成良好的疾病预防习惯，乐于被儿童接受。

此外，深受五四新文化思想影响的陈啸空还编创有《猫家三弟兄》（中华书局，1934 年）、《鹅大胖子》（中华书局，1934 年）、《牧童》（开明书店，1936 年），以及与许静子合著有《玲儿的生日》（艺术书店），与顾均正合著有《三只熊》（开明书店），与钱君匋合编有《孩子们的甜歌》等广受儿童喜爱的歌舞剧。这些儿童歌舞剧和他创作的儿童歌曲一样，歌词简洁生动，旋律活泼流畅，充满童真童趣，通常被作为中小学教材内容，也常被作为中小学或师范附属小学表演的节目，为儿童的校园生活增添了无穷的乐趣。

陈啸空歌曲作品

歌曲	词作者	曲作者	文献出处	时间	期号、图书页码
《你是离我而去了》	钱君匋	陈啸空	《新女性》	1927 年	第 1 期
《祷》	钱君匋	陈啸空	《新女性》	1927 年	第 3 期
《寂寞的心》	钱君匋	陈啸空	《新女性》	1927 年	第 6 期
《别》	汪馥泉	陈啸空	《新女性》	1927 年	第 9 期
《怀远》	钱君匋	陈啸空	《新女性》	1927 年	第 11 期
《春夜》	沈醉了	陈啸空	《新女性》	1928 年	第 2 期
《相爱吧》	陈啸空	陈啸空	《新女性》	1928 年	第 11 期
《生存之疲倦》	沈醉了	陈啸空	《新女性》	1928 年	第 12 期
《我愿》	钱君匋	陈啸空	《恋歌三十七首》	1929 年	第 57 页
《夜曲》	钱君匋	陈啸空	《新女性》	1929 年	第 5 期

续表

歌曲	词作者	曲作者	文献出处	时间	期号、图书页码
《悲恋之曲》	钱君匋	陈啸空	《新女性》	1929年	第7期
《归来呀元庆》	陈啸空	陈啸空	《一般》	1929年	第1-4期
《挨近些》	沈醉了	陈啸空	《新女性》	1929年	第2期
《陶元庆先生挽歌》	钱君匋	陈啸空	《一般》	1929年	第2期
《深巷中》	钱君匋	陈啸空	《新女性》	1929年	第3期
《一生》	陈啸空	邱望湘	《新女性》	1929年	第5期
《叫着逃走了》	陈啸空	陈啸空	《小学生》	1932年	第39期
《我不买》	陈啸空	陈啸空	《小学生》	1933年	第41期
《武装自卫》	陈啸空	陈啸空	《小学生》	1933年	第41期
《猫儿四只脚》	陈啸空	陈啸空	《小学生》	1933年	第42期
《卖布》	陈啸空	陈啸空	《小学生》	1933年	第43期
《鹰》	陈啸空	陈啸空	《小学生》	1933年	第45期
《快乐呀工作》	陈伯吹	陈啸空	《小学生》	1933年	第46期
《夜姑娘(一)》	陈啸空	陈啸空	《小学生》	1933年	第47期
《夜姑娘(二)》	陈啸空	陈啸空	《小学生》	1933年	第47期
《痰不能随地吐》	陈伯吹	陈啸空	《小学生》	1933年	第54期
《荷叶上的珍珠》	陈伯吹	陈啸空	《小学生》	1933年	第55期
《过雁》	廖婷芬	陈啸空	《小学生》	1933年	第61期
《顽皮的皮球》	廖婷芬	陈啸空	《小学生》	1933年	第64期
《我是中国人》	陈啸空	陈啸空	《小学生》	1935年	第19期
《猫》	陈啸空	陈啸空	《音乐教育》	1935年	第2期
《三只黑乌鸦》	陈啸空	陈啸空	《音乐教育》	1935年	第4期
《踢毽比赛》	陈啸空	陈啸空	《小学生》	1936年	第20期
《摇船》	陈啸空	陈啸空	《小学生》	1936年	第4期
《一个可纪念的暑假》	陈啸空	陈啸空	《青年界》	1936年	第1期
《游行》(新歌曲)	陈啸空	陈啸空	《青年界》	1937年	第1期
《前线》(新歌曲)	陈啸空	陈啸空	《青年界》	1937年	第2期

续表

歌曲	词作者	曲作者	文献出处	时间	期号、图书页码
《祝全国统一歌》（新歌曲）	陈啸空	陈啸空	《青年界》	1937年	第3期
《春游英士墓》（新歌曲）	陈啸空	陈啸空	《青年界》	1937年	第4期
《夏令营歌》	陈啸空	陈啸空	《广播歌选集》	1958年	第6集
《武装自卫》	陈啸空	陈啸空	《抗日救亡之歌曲集》	1995年	第101页
《天晴了》	王鸿	陈啸空	《五月的鲜花》	1980年	第160页
《海兰江》	[朝鲜]任晓远	陈啸空	《歌曲合订本》	1992年	第7集1-6月号
《牧童》	陈伯吹	陈啸空	《开明书店》	1936年	
《蝶》	陈啸空	佚名	《名曲填歌词曲》	1992年	第111页
《湘累》（诗剧《湘累》主题歌、故事影片《女儿经》插曲）	郭沫若	陈啸空	《歌曲》	1956年	第11期
	郭沫若	陈啸空	《歌曲》	1979年	第4期
	郭沫若	陈啸空	《解放军歌曲》	1993年	第8期

陈啸空曲集作品

书名	作者	出版社	时间	简介
小朋友歌曲	钱君匋、陈啸空编	北新书局	1931年	内收《奏琴唱歌》《看书》《小白鹅》《前进》《我爱劳动》《影子》《月下人影》《渡船》等30首
黄棉袄	陈啸空编著	中华书局	1932年	内收《蜻蜓》《绿色的郊野》《布谷叫了》《采菱》等30首歌曲

续表

书名	作者	出版社	时间	简介
儿童新歌曲	陈啸空编	中华书局	1932年	内收《苦苦苦》《诗人和女郎》《她想》《白帆》《春的新装》《盼望》等30首歌曲
小夜曲	陈啸空编译	开明书店	1936年	五线谱附钢琴伴奏谱，内收《别时》《你在那里》《可爱的花儿呦》等18首
豪歌33首	陈啸空编著	正中书局	1936年	内收《自强》《行军歌》《从军》《同胞们》等33首。五线谱
玲儿的生日——教育的小歌剧	陈啸空、许静子著	艺术书店	1936年	儿童歌剧，五线谱，后附简谱。书前有《"玲儿的生日"本事》
牧童	陈伯吹作词，陈啸空作曲	开明书店	1936年	童话叙事诗（故事诗）《牧童》谱曲，既可朗诵，也可歌唱，还可表演
儿童歌剧	顾均正编剧，陈啸空作曲	开明书店	1936年	五线谱，后附简谱
来哟，朋友们	陈啸空编	中华书局	1947年	儿童新歌曲，内收《来呦朋友们》《好学生》《我的家》《爱好》等30首

其他书中收入的陈啸空歌曲

书名	作者	出版社	时间	简介
《1957年创作歌选（第一集）》	中国音乐家协会上海分会编	上海音乐出版社	1957年	《海兰江》，［朝鲜］任晓远词、陈啸空曲
《"五四"以来电影歌曲选》	陈寿楠、韩渊编	中国电影出版社	1957年	《湘累》（电影《女儿经》插曲），郭沫若词、陈啸空曲

续表

书名	作者	出版社	时间	简介
《歌曲合订本（第七集）》	中华人民共和国文化部艺术事业管理局、中国音乐家协会编辑	音乐出版社	1957年	《小小的船》，小学语文词、陈啸空曲
《广播歌选选集（第五集）》	上海人民广播电台编	上海音乐出版社	1957年	《我的小竹竿》，柯岩词、陈啸空曲
《1958年创作歌选（第六集）》	中国音乐家协会上海分会编	上海音乐出版社	1958年	《燕子从远方回来》，金帆词、陈啸空曲
《1958年创作歌选第八集》	中国音乐家协会上海分会编	上海音乐出版社	1958年	《小鲤鱼》，韩德仁编词、陈啸空曲
《广播歌选选集（第六集）》	上海人民广播电台编	上海音乐出版社	1958年	《夏令营歌》，陈啸空曲
《歌曲合订本（第八集）》	中华人民共和国文化部艺术事业管理局、中国音乐家协会编辑	音乐出版社	1958年	《天晴了》，王鸿词、陈啸空曲
《1959年创作歌选（第九集）》	中国音乐家协会上海分会编	上海音乐出版社	1959年	《作一个共产主义接班人》，宋运昭词、陈啸空曲
《"五四"时期歌曲选集正谱本》		上海音乐出版社	1980年	《湘累》，郭沫若词、陈啸空曲、曾理中配伴奏，附钢琴伴奏
《五月的鲜花——"五四"以来歌曲选》		人民音乐出版社	1980年	《湘累》，郭沫若词、陈啸空曲；《武装自卫》，陈啸空词曲

续表

书名	作者	出版社	时间	简介
《深巷中——钱君匋作品选》	钱君匋	人民音乐出版社	1985年	《深巷中》，钱君匋词、陈啸空曲；《夜曲》，钱君匋词、陈啸空曲；《你是离我而去了》，钱君匋词、陈啸空曲
《恋歌三十七曲》	钱君匋编	上海音乐出版社	1992年	《一生》，陈啸空作词、邱望湘作曲
《名曲填词歌曲》	陈一萍编	湖北教育出版社	1992年	《蝶》，陈啸空、佚名曲填词
《难忘的旋律——献给老年朋友的歌》	钟立民主编，中国社会音乐研究会编	知识出版社	2001年	《湘累》，郭沫若词、陈啸空曲；《蝶》，陈啸空词、佚名曲

三、音乐教育的多重路径

20世纪二三十年代，是中国普通学校音乐教育的启蒙时期。面对师资匮乏、教材欠缺的局面，萧友梅、李叔同、吴梦非、刘质平、丰子恺、赵元任、黎锦晖等一批思想先觉音乐家将目光投向音乐教育，从事音乐创作，编撰音乐教材，致力于人才培养。春蜂乐会成员钱君匋、邱望湘、陈啸空、沈秉廉等也是其中的代表。

（一）投身学校教育

陈啸空1923年从上海专科师范学校毕业后，曾任湖南省立第一师范学校、浙江艺术专门学校、武昌艺专等地音乐教师，在音乐人才培养方面也做出了自己的贡献。

1. 湖南省立第一师范学校

1923年，陈啸空毕业于上海专科师范学校，与同学邱望湘双双任

教于湖南省立第一师范学校，同时都兼任长沙岳云中学艺术专修科音乐教师。其间，陈啸空将学到的西方音乐理念和音乐技能运用于教学实践，从湖南省立第一师范学校走出来的音乐家吕骥、胡然、向隅等，以及毕业于长沙岳云中学艺术专修科的音乐家贺绿汀、刘已明等，都曾得到陈啸空的专业指导。

2. 浙江艺术专门学校

1926年，浙江艺术专门学校在杭州成立，沈玄庐任校长，教务主任是沈秉廉。钱君匋、邱望湘和陈啸空被聘为该校教师。沈秉廉、钱君匋、邱望湘和陈啸空原来是上海专科师范学校的同学，都是吴梦非、刘质平的学生，说来真是机缘巧合，这次共事，创生了一个鼓吹恋爱自由、倡导思想解放的进步组织——春蜂乐会。他们以新诗词创作了具有划时代意义的抒情歌曲，"反映了一个有着几千年封建文化的东方古国在其历史上第一次民主革命和争取民族解放的运动中所表现出的新的人文精神和文化形象，标志着中国的文化艺术向着新时代的发展迈出了极为重要的一步"①。此外，他们也创作了一批深受儿童喜爱的歌曲，且多数被编入教材，为普通学校音乐教育注入了生机和活力。不论是抒情歌曲还是儿童歌曲，都产生了广泛的影响。

3. 武昌艺术专科学校

20世纪三四十年代，陈啸空来到当时华中地区专门培养音乐人才的唯一高等学府——武昌艺术专科学校担任声乐教师，与缪天瑞（音乐理论）、李自新（钢琴）、陈田鹤（作曲）、贺绿汀（和声学）以及外籍教师西维沙（大提琴）、萧绮好特（钢琴）等成为同事，其中贺绿汀是他在湖南长沙岳云中学艺术专修科指导过的学生。陈啸空专业素养颇高，歌喉音色优美，弹得一手动听的钢琴，还会作曲，加上循循善诱的教学方法，对每一位学生而言，能够得到他的指导真的是一种荣幸，很多学生都热衷于上他的声乐课，接受他的教诲。在武昌艺术专科学校

① 胡天虹. 20世纪20—30年代的中国艺术歌曲［J］. 交响（西安音乐学院学报），2001（02）：10.

任教期间，陈啸空是陆华柏的声乐教师，陈啸空在指导他声乐、作曲的同时还帮助他提高音乐欣赏能力。陆华柏受陈啸空的影响甚大，曾效仿陈啸空的做法，将外文歌曲翻译过来，或选择外文歌曲曲调重新填上新词，请陈啸空批阅、修改。其中有一首填词歌曲《风流寡妇》当时还被陈啸空选作唱歌教材，极大地鼓舞了陆华柏的音乐兴趣，为其后走上音乐道路打下了坚实的基础。

此外，陈啸空还热心帮助家庭贫寒的学子。当贺绿汀于1932年因国立音乐专科学校在战争中停课而不能维持生活时，陈啸空便介绍他去武昌水陆街私立武昌艺专教授钢琴与和声，帮助他克服了生活的窘困。吕骥因生活窘困曾两次中断国立音乐专科学校的求学生涯，1934年，吕骥再次考入国立音乐专科学校，师从周淑安先生，迫于生活，吕骥不得不一边学习，一边在上海剧联工作赚取生活补贴。时任民立女中音乐教员的陈啸空便请他去做代课教师，虽然收入微薄，但勉强够吕骥维持生活与学习。由此可见陈啸空对学生的关爱，这也是陈啸空师者风范的鲜明写照。

（二）编撰音乐教材

受五四新文化运动的影响，陈啸空崇尚新式歌曲创作，对选入音乐教材的歌曲也有严格要求。被他选入音乐教材的歌曲以新诗词歌曲和儿童歌曲最具代表，这些歌曲大部分是自创词曲，或与钱君匋、邱望湘、沈秉廉等春蜂乐会成员共同创作，或是依据西洋名曲编译或填词作品。其中新诗词歌曲多为曲调哀怨、伤感情绪浓烈的抒情歌曲，为经历五四新文化洗礼的青年提供了精神慰藉，很受青睐。陈啸空创作的多数抒情歌曲后来主要收录在钱君匋编的《恋歌三十七曲》中。陈啸空对儿童歌曲创作也有很高的要求，他认为20世纪二三十年代中小学音乐教材虽然数量多，但质量良莠不齐，绝大多数都不适合作为中小学音乐教材使用。因为其中的很多儿童歌曲思想僵化，或词曲结合不好，有些内容还不健康等。他指出儿童歌曲的编写、创作就是要让儿童在歌曲中接受美的熏陶，主张儿童歌曲创作要充分考虑儿童的身心特点、语言习惯和

行为特征，既要以提高儿童的音乐兴趣为基础，又要充分体现儿童的个性特征。只有将这样的儿童歌曲编入教材，才易于让儿童理解、接受和喜爱。不论是他创作的儿童歌曲还是儿童歌舞剧，都充分体现了他对儿童音乐教育的高度认知。他编撰的教材如《小学校音乐集》《小夜曲》《豪歌33首》《牧童》《玲儿的生日》《小朋友歌曲》《来哟，朋友们》《黄棉袄》等，充分考虑了儿童的身心特点，歌词通俗易懂、曲调活泼流畅，充满童趣、趣味盎然，在儿童中广为传唱，为当时音乐教育提供了丰富的教材。

其中，《小学校音乐集》由他与钱君匋合编，1929年在上海开明书局出版。这是一本内容较为丰富的儿童音乐教材。陈啸空在该教材前言中指出，这本《小学音乐集》中收录的歌曲，基本上是他在浙江省立第五中学、海宁县立第一小学、安徽省立第三师范学校、湖南省立第一师范学校等地任教时选为教材使用的歌曲，他希望能惠及更多的教师和儿童，故将其编辑成教材出版。

《小朋友歌曲》由钱君匋、陈啸空编，北新书局出版。教材中的歌曲多来源于儿童爱看的杂志，结构短小，简单易唱。共收录有《奏琴唱歌》《小白鹅》《前进》《看书》《影子》《电灯》《少吃有滋味》《小雀子》《湖边》《回乡》《和衷共济》《月下人影》《我爱劳动》《一齐插在瓶中央》《狗咬骨头》《渔翁捉鳖》《童子军》《我钓鱼》《放工》《留声机》《慰问》《白发婆婆》《时钟》《渡船》《洋囡囡》《工作和游戏》《蟹》《冰》《风》和《老鼠拉车》等30首。

《豪歌33首》，陈啸空编著，正中书局出版。这是一本爱国歌曲集，均为爱国题材的歌曲，共计33首，均以五线谱收录。

《小夜曲》是陈啸空编译的歌曲集，1936年开明书店出版，以带伴奏的五线谱收录18首歌曲，全部是根据外国歌曲编译而来。

《黄棉袄》是陈啸空编的儿童新歌集，1934年中华书局出版，以五线谱收录30首歌曲，并且每首歌曲前都配有图画。

可以说，在五四新文化运动的影响下，陈啸空和春蜂乐会成员自觉

顺应社会发展，投身音乐教育，培养人才，致力于音乐创作，编撰音乐教材，在自己的岗位上默默耕耘。虽然陈啸空的影响不及萧友梅、黄自等人，但他将毕生的精力奉献给了中国新音乐事业，他的贡献反映着那个时代的精神诉求，产生了广泛的社会影响。

第四章 春蜂乐会中坚人物 ——沈秉廉

作为春蜂乐会的倡导者和中坚人物,沈秉廉是20世纪20年代末30年代初与封建礼教分庭抗礼的代表人物,他的音乐教育、音乐创作和外国歌曲编译活动呼应了新文化运动,是对社会的精神洗礼,也为青年摆脱封建思想桎梏提供了舆论力量。

第一节 生平与贡献

一方水土养育一方人,一方水土滋养一方艺术。沈秉廉1900年出生于江苏吴县(今苏州市吴中区)甪直镇。吴县位于太湖之滨,是吴文化的发祥地。"太湖风光美,精华在吴县",吴县历史悠久、风光旖旎、人才辈出,涌现出了范仲淹、朱长文、冯梦龙、金圣叹、马如飞等文人名士……而沈秉廉便是在深厚的传统文化熏陶下成长起来的一位音乐家。

1916年沈秉廉考入江苏省立第一师范学校[1],1921年毕业后任小学音乐教师。1922年考入上海艺术专科师范学校,从刘质平学习乐理、

[1] 其前身可上溯至北宋景祐二年(1035)范仲淹创建的苏州府学,1911年学校改名为江苏省立第一师范学校,现为江苏省苏州高级中学,是教育部确定的全国首批二十四所重点中学之一。

和声、钢琴和作曲法等。其间在《民国日报》副刊《艺术评论》和《觉悟》等报纸杂志上发表有记录陈独秀、田边尚雄等人发言的文章，也有音乐专论发表，展露出他的音乐艺术才华。1925 年 7 月，沈秉廉毕业留校工作。1926 年 7 月，浙江艺术专门学校在杭州城隍山创立，沈玄庐任校长，沈秉廉从上海前往浙江，担任该校教务主任。沈秉廉凭借个人关系，邀集他在上海艺术专科师范学校的同学前来任教，钱君匋教授图案，邱望湘和陈啸空教授音乐。

同年冬季，钱君匋建议、沈秉廉提出建立一个以宣传新文化、传播新思想、展示时代风韵、弘扬中国音乐文化为主旨的进步组织——春蜂乐会。一提出就得到大家的积极响应，春蜂乐会很快就成立了。正如沈秉廉所说："无论何种情感，如果郁结在心中，都是苦闷的；反之使它发表出来，才可以得到一种快适；爱为情之一种，自然不在例外，自然也需要发表。而发表的最好方法，恋歌不敢自傲，可以负其完全责任；为爱所包围的青年男女呵，在苦闷的时候，何不来同声一唱呢？"[①] 他们决定以音乐之名，控诉封建礼教的桎梏；以旋律的方式，唱出自由恋爱的心声和男女平等的追求。

春蜂乐会成立以后，钱君匋、邱望湘、陈啸空和沈秉廉创作了许多宣传男女平等、恋爱自由的抒情歌曲，多数发表于《新女性》杂志。1929 年 6 月钱君匋选了《摘花》《你是离我而去了》《在这夜里》等 14 首歌曲，编成《摘花》在开明书店出版。其中，有沈秉廉以"沈醉了"为名创作的 4 首作品，分别为《记得是清早》（钱君匋曲）、《遣嫁前一夕》（钱君匋曲）、《春夜》（陈啸空曲）和《无奈》（钱君匋曲）。

春蜂乐会成员有长期一线教学的经历，他们经受了五四新文化运动的思想洗礼，这对他们日后从事音乐创作和音乐教材编撰，甚至是音乐教育思想的形成都产生了积极的影响。

1928 年，沈秉廉的《小学生甜歌 77 曲》（儿童书局）、《面包》

① 钱君匋. 摘花［M］. 上海：开明书店，1929：33.

（音乐教育社）等出版，其中儿童歌舞剧《面包》里的歌曲《小红萝》《张阿大》根据外国歌曲填词而成。同年，开明书店出版钱君匋编《中国民歌选》，收录沈秉廉作词的《晨光》（英国歌曲《雅典女郎》）、《秋夜闻砧》（赞美诗《耶稣恩友》）、《我的家庭》（英国《可爱的家》）、《雪》（赞美诗《平安夜》）、《夜思》（赞美诗《耶稣血》），此外沈秉廉作词的《春姑娘》收于《台湾儿童歌曲大全》，《农夫初归家》（W. H. Monk 曲）收于《复兴音乐教科书》等。

1929年，沈秉廉编的《名曲新歌》（音乐教育社）出版，收有他作词的《七夕》（北欧《维丽雅》）、《怀友》（英国《她的笑容》）、《横渡太平洋》（意大利《女人多变》）、《春来了》（鲁宾斯坦《F大调旋律》）、《我的家庭》（英国《可爱的家》）、《疾风卷悲秋》（英国《过去的好时光》）；沈秉廉作词、赵元任作曲的《我爱中华》，沈秉廉作词作曲的《中国心》，以及沈秉廉作词、[美]鲁特作曲的《送旧年》收录于《先行者之歌——辛亥革命时期歌曲200首》；沈秉廉作词的《春游》收于《中外少儿歌曲》。此外，沈秉廉作词、陈雪鹄作曲的《名利网》（开明书店）出版。

1930年，沈秉廉和钱君匋编的《幼稚园新歌》（商务印书馆），沈秉廉和戈眉山编的《群鸡》（开明书店），沈秉廉和沈百英编的《幼稚园音乐游戏》（商务印书馆）出版。同年，邱望湘和钱君匋编的《金梦》（开明书店）中收有沈秉廉作词的《生存之疲倦》（陈啸空曲）、《哂纳》（邱望湘曲）、《挨近些》（陈啸空曲）、《再也不分离》（钱君匋曲）。

1931年，沈秉廉到商务印书馆小学用书组担任儿童读物编辑，曾与何明斋合编《基本教科书音乐》（中级4册）、《基本教科书音乐》（高级4册）；出版有《小学生甜歌44首》（儿童书局）和儿童歌舞剧《五蝴蝶在花园里》（儿童书局）。

1932年沈秉廉的《儿童音乐教科书》（初级8册）、《儿童音乐教科书》（高级4册）均在儿童书局出版；沈秉廉作词的《鸡声》（沈秉廉曲）、《小鸟的歌》（松山曲）、《夏日》（德国民歌）以及赵元任作词

的《我爱中华》（沈秉廉曲）被收录于《复兴音乐教科书》；沈秉廉作词的《记得是清早》（钱君匋曲）、《遣嫁前一夕》（钱君匋曲）、《凯旋之夕》（邱望湘曲）被收录于《恋歌三十七曲》；沈秉廉作曲的《你家哥哥那里去》和《雪弥陀》被收录于《甜歌77曲》；沈秉廉、钱君匋编的儿童歌舞剧《广寒宫》在开明书局出版。

《儿童音乐教科书（初级第二册）》

《儿童音乐教科书（高级第一册）》

1933年，沈秉廉自营"听月书局"，同年6月受聘为教育部中小学音乐教材编订委员会委员。同年，由沈秉廉编著，王云五、李拔可校订的《复兴音乐教科书》（高小1—4册）（商务印书馆），潘伯英著、沈秉廉校正的《小歌曲》（商务印书馆），谢康编、沈秉廉校正的《新生》（商务印书馆），叶圣、何明斋、沈秉廉、沈百英、李振枚、陆凤潜、杜其垚合著的《蜜蜂》（商务印书馆）相继出版；沈秉廉作词的《建设与读书》（Rossini曲）、《归燕》（C. W. Glover曲）被收录于《北新歌曲》。

1934年，沈秉廉编著、王云五校订的《复兴音乐教科书》（初小1—4册）（商务印书馆），邱望湘和沈秉廉编著的《北新音乐教本》

（北新书局），沈秉廉编的《荒年》（商务印书馆），以及吴增芥、黄勖哉编，沈秉廉校订的《幼儿园的音乐》（商务印书馆）出版；沈秉廉作词作曲的《小鸟学飞》与邱望湘作词、沈秉廉作曲的《牧童的悲哀》被收录于《小学唱歌教材》。

《复兴音乐教科书（高小第一册）》　　《复兴音乐教科书（初小第一册）》

1935年，沈秉廉作词作曲的《欢迎新友》《捉迷藏》《送旧年》《猴子戏》《春雨》《放牛放到山上》《农夫辛苦》《摇船》《火车快飞》《萤火虫》被收录于《小学音乐教材初级》；钱君匋作词、沈秉廉作曲的《无奈》被收录于《深巷中》；沈秉廉作词的《青年歌》（英国《一试再试》）、《摇船》（赞美诗《礼拜完毕》）、《催眠歌》（德国《摇篮曲》）被收录于《儿童音乐教材》；沈秉廉作词的《空中旅行》（赞美诗《信徒歌》）被收录于《山东省立第三师范学校音乐教材》；沈秉廉作词的《春神来了》（德国《离别爱人》）、《救生船》（德国《我是一只鸟》）、《放牛到山上》（法国《月光》）被收录于《小学音乐教材》；沈秉廉作词的《亮晶晶》（日本《小麻雀》）、《布谷》（德国《杜鹃》）被收录于《儿童音乐教科书》；沈秉廉作词的《月夜》（德国《离别》）被收录于《初中唱歌教科书》；沈醉了和陈啸空编著的

《成功与自助》（开明书店），沈秉廉的《初级中学用绝妙歌曲集》（厅月屋）出版。

1936 年，沈秉廉和沈百英合编的《幼稚园音乐一百六十首》（商务印书馆）出版；费锡胤编著、沈秉廉校订的《音乐家的故事（上下册）》（商务印书馆）出版。

1940 年沈秉廉作曲的《我爱中华》《麻雀的救国会议》《看我架了小飞艇》《小人国的奇迹》《年轻力壮》《空中旅行》被收录于《小学音乐课本（高小）》；1941 年，沈秉廉协助妻子经营"集美书店"；1944 年与沈百英、赵景源合办"基本书局"，主要出版小学生的辅导教材；1947 年出版了《怎样练习唱歌》（商务印书馆）；1951 年出版了《新唱游》（大东书局）；1953 年任万叶书店编辑，半年后回"基本书局"工作；1954 年"基本书局"与少年儿童出版社合并，沈秉廉在此工作。

第二节 编撰音乐教材

沈秉廉在一线教学实践中，深感教师的重要作用。他指出教师是个神圣的职业，使命重大。"在精神界情、知、意三方面，我们却承担了训练最尊贵的一部；我们的生活是何等神圣，我们的使命是何等重大；我们要是无愧于自己的职责，除热心将事外，选择教材，当不是一件无关紧要的事吧？"[1] 他认为选择教材当是教师工作的重要部分，好的教材对于完成教育目标有不可低估的作用。他致力于少年儿童音乐教育，在 20 世纪 20 年代末期至 30 年代编著了不少普及小学、幼儿园教育的书籍[2]。

[1] 沈秉廉. 名曲新歌 [M]. 音乐教育社，1929：扉页.
[2] 中国艺术研究院音乐研究所，《中国音乐词典》编辑部. 中国音乐词典 [M]. 北京：人民音乐出版社，2016：581.

一、音乐教材编撰背景

五四新文化运动以来，学校教育领域出现了宣传"科学""民主"思想和提倡学术自由的变革。随着国外教育思想的传入，我国旧有的教育理念受到冲击，引发了国人对教育制度进行改革的思考。1922年11月，中华民国政府教育部颁布"壬戌学制"，标志着"六三三"学制开始在我国教育领域实施。为贯彻落实新学制，北洋政府教育部责成"新学制课程标准起草委员会"制定了《中小学各学科课程纲要》，并于1923年6月颁布实施。《中小学各学科课程纲要》规定将音乐课纳入中小学必修科目，并对中小学音乐课教学目标、教学方法、教学内容和教学管理做了详细的说明。在《中小学各学科课程纲要》的指导下，各类音乐教材争相出现、良莠不齐。为规范音乐教材标准，1932年10月，中华民国教育部颁布《部颁小学音乐课程标准》、《部颁初中音乐课程标准》以及《部颁高级中学音乐课程标准》，为中小学音乐教材编撰提供了选材依据和质量保障。

此外，多年的学校音乐教育实践，让沈秉廉对少年儿童的生理和心理有了深入的观察和了解，也成为他编写音乐教材、创作歌曲必须考虑的问题。他认为，不论是音乐教材的编写，还是歌曲的创作，都要充分考虑接受对象的特殊性。儿童音乐教材与儿童歌曲创作，都应全面考虑儿童的审美接受能力、思维特点、心理状态和语言特征，这样才能体现儿童的个性、符合儿童的需求，才能为儿童所喜欢、接受和理解。正是在长期教育实践和理论思考的催化下，沈秉廉编撰出了一系列广受推崇的音乐教材。在那个师资不足、教材匮乏、教学设备简陋的时代，沈秉廉编撰的教材犹如久旱逢甘露般沁润着少年儿童的心灵，他本人被聘为教育部中小学音乐教材编订委员会委员。

二、音乐教材内容特征

沈秉廉编撰的代表性音乐教科书有《儿童音乐教科书》（初级8

册、高级4册，儿童书局）、《复兴音乐教科书》（初级4册、高级4册，商务印书馆）、《面包》（开明书店）、《荒年》（商务印书馆）、《甜歌77曲》（商务印书馆）、《怎样练习唱歌》（商务印书馆）、《名曲新歌》（音乐教育社）、《初级中学用绝妙歌曲集》（厅月屋）、《甜歌44曲》（商务印书馆）、《新唱游》（大东书局）、《儿童节应用歌曲》（上海儿童出版社）等，与邱望湘编著《北新音乐教本》（高级4册，北新书店），与何明斋编著《基本教科书音乐》（中级4册、高级4册，商务印书馆），与钱君匋合著《幼稚园新歌》（商务印书馆），与沈百英合著《幼稚园音乐一百六十首》（商务印书馆），与沈百英合编《幼稚园音乐游戏》，与钱君匋编著《广寒宫》等，以及谢康著、沈秉廉校《新生》（商务印书馆），潘伯英著、沈秉廉校《小歌曲》（商务印书馆），费锡胤编、沈秉廉校《音乐家的故事》（商务印书馆），吴增芥与黄勖哉编、沈秉廉校订《幼儿园的音乐》，以及沈秉廉作词、陈雪鹄谱曲《名利网》，沈秉廉、陈啸空编著《成功与自助》（开明书店），沈秉廉、戈眉山著《群鸡》等。

其中，《儿童音乐教科书》根据教育部新课程标准编撰而成，共12册，初级8册、高级4册；另编有教学指导用书一册。《儿童音乐教科书》的内容多为歌曲，有歌曲集的特点，但又与纯粹的歌曲集不同，增加了音阶和音程练习，这是沈秉廉一贯强调音乐教育要从构成音乐的基本元素着手的思想体现。经过统计，这12册教科书除了音阶、和声练习外，其余全部是歌曲。教材中选用的歌曲，歌词简洁明了，旋律优美动听。这些歌曲的歌词多为沈秉廉作词，曲调也有部分为沈秉廉创作，多数曲调选自世界各国。从歌曲演唱形式的角度看，有独唱和合唱两种。合唱作品集中分布在高级4册中，如《红叶》《大雪》《燕子》《冬天的穷人》《海上的晚霞》5首分布在高级第一册；《乡村》《光明》《少年歌》《采莲曲》《花和鸟》《老牛的烦恼》6首分布于高级第二册；而《火灾》《向前》《春来哩》《双双蝶》《自誓歌》《及时奋发》《哺儿的燕》《醒来百花》《可爱的家庭》《愚公移山歌》10首分布于高级

第四册。从歌曲题材内容的视角看，教材中的歌曲涉及寓言故事、儿童游戏、生产劳作、学习场景等方面，反映着少年儿童生活的方方面面，深受喜爱。

《复兴音乐教科书》的素材选择、内容安排和总体风格均与《儿童音乐教科书》相似，基本沿用了《儿童音乐教科书》的体例，都由基础乐理知识和歌曲组成。与《儿童音乐教科书》一样，歌曲占据主要地位，但与《儿童音乐教科书》不同的是，其中的大多数歌曲均由沈秉廉自己作词作曲，并且增设图表，系统地讲解音符、节拍、音阶等基础乐理知识。将纯粹的理论知识以图表的方式进行表达，并配以直观的图片，这抓住了少年儿

沈秉廉编《儿童音乐教科书》
（初级第二册）

童的心理特点，清晰明了、生动有趣，更易于被接受。这套教科书中的歌词通俗易懂，且不乏深意。相比其他教材，内容较为复杂，并且与国学传统联系紧密，在弘扬中华优秀传统文化方面发挥着积极作用。此外，这套教科书配有教学法 5 册作为教师参考用书，其中初小 4 册，高小 1 册，内容涉及欣赏、练习和相关研究。

《幼稚园音乐游戏》主要通过游戏的方式来让学生学习音乐、感受音乐；《小歌曲》是幼稚园和小学用书，其中的歌曲一部分选用西洋名曲

沈秉廉编著、王云五校订
《复兴音乐教科书》（初小第一册）

填词，一部分由编者创作；《幼稚园音乐一百六十首》是一些针对幼龄儿童的歌曲，其中还包括专门为歌曲设计的舞蹈动作；《基本教科书音乐》包括各调的识别方法以及各种音程的练习法，还附有五线谱的使用说明；《北新音乐教本》内容主要包括音程、节奏以及各种读谱知识介绍与练习；《甜歌77曲》内容主要是歌曲练习，大部分选用的是西洋曲调，歌曲突出"爱"的主题；《怎样练习唱歌》从发音、发声、音程、音阶、呼吸、拍子、听音和读谱方面来进行歌唱训练。这些教材非常适合学生的特点，通俗易懂，便于被接受，深受广大师生推崇，多次再版。江西省推行音乐教育委员会审查通过的音乐教科书有沈秉廉的《儿童音乐教科书》《甜歌77曲》《甜歌44首》《儿童节应用歌曲》。

第三节 音乐创作领域

沈秉廉的音乐创作主要集中在儿童歌曲领域，也创作有儿童歌舞剧和抒情歌曲，并且都广为传唱，深受儿童的喜爱。

一、儿童歌曲创作

沈秉廉的儿童歌曲创作善于抓住儿童语言特征和身心特点，题材广泛、体裁多样，歌词通俗易懂、旋律流畅明快，多数被编入音乐教材，广受欢迎。从题材的角度说，沈秉廉的儿童歌曲可分为弘扬爱国主义、描绘自然风景、描写日常生活及描绘动物形象四大类主题。其中，爱国题材的作品有《中国心》《军歌敲》《出征送别歌》《中华弱》《杀声起》《忍痛》《干》《向前走》《悼十九路阵亡将士》《荀灌救襄城》《敌人来了》《怕不怕》《尚武歌》《中山先生》《听呀听》《横渡太平洋》《纪念总理歌》《九一八纪念歌》《黄花岗》《仔细想

想》《出征送别歌》《凯旋歌》等；描绘自然风景的歌曲有《春天来》《春雨》《春容》《春来哩》《菊花》《春晨》《晨光》《早晨的星》《踏青》《秋风吹》《圆圆的月亮》《大麦黄》《秋夜》《深秋》《秋之花》《夜深了》《夜的海上》《一夜北风起》《亮晶晶》《海上的晚霞》《红叶》《柳叶》《太阳落在山边》《泉水》《雪花飘》《桂花》《月光明》《云的画》《风》《雪》《大雪》《雾》等；描写日常生活的有《欢迎同学》《欢迎新友》《开学歌》《风雨中上学》《运动会》《雪夜读书》《冬夜温课》《得益真不少》《每天放学回家》《年假休业歌》《别了先生们同学们》《田家生活》《田家乐》《扫地》《煮饭》《种菜》《织布娘》《布谷》《做工》《放牛到山上》《收稻》《运货工人》《扫雪的老人》《卖羊》《种树》《种树歌》《合伙》《磨粉曲》《我们来牵磨》等；描绘动物形象的有《蝴蝶》《小鱼》《鸭子》《燕子》《哺儿的燕》《燕子归去》《归燕》《树上几只小画眉》《晒晒窠》《戏子猴》《老鸦诉苦》《老鸦唤小鸦》《乌鸦半夜啼》《狸猫敲大门》《你看一群小绵羊》《姑娘和小鸟》《真是好计谋》《老鼠捉不到》《老鼠跌进油缸》《双双蝶》《这样地飞》《酿蜜歌》《野兽运动会》《奇怪的旅行家》《覆巢》《小鸟的想念》等。

　　从体裁的视角看，沈秉廉儿童歌曲多为进行曲、抒情性歌曲和叙事歌曲。其中，进行曲体裁的歌曲在沈秉廉的儿童歌曲中较为常见，尤其是爱国主义题材的作品，如《中国心》《黄花岗》《军歌敲》《杀声起》等，多用 $\frac{2}{4}$ 或 $\frac{4}{4}$ 拍，旋律明朗开阔、起伏较大，并常用上行大跳和分解和弦式的号角性音调；结构简练，句法规整；调式大都用大调性格的调式；速度适合队伍行进的步伐。比如歌曲《杀声起》（谱例7），进行曲节奏，短促有力，旋律高亢激昂、抑扬顿挫，将战士们勇往直前、英勇奋战的形象刻画得栩栩如生。

谱例 7　《杀声起》片段

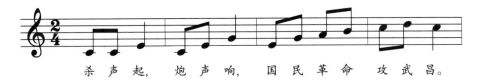

抒情歌曲也在沈秉廉儿童歌曲中占有重要地位。所谓抒情歌曲，指"某些歌词描写细腻、色彩柔和、旋律优美动听的歌曲……是儿童歌曲创作中运用得很广泛的一种体裁形式"①。沈秉廉的抒情歌曲代表作品有《夜深了》《别了先生们同学们》《纪念总理歌》《圆圆的月亮》（谱例 8）等。其中《圆圆的月亮》长短时值节奏交替，旋律线条此起彼伏，仿佛月光下湖面泛起的阵阵涟漪，清静而悠远，反映着作者对公正和平生活的向往。

谱例 8　《圆圆的月亮》

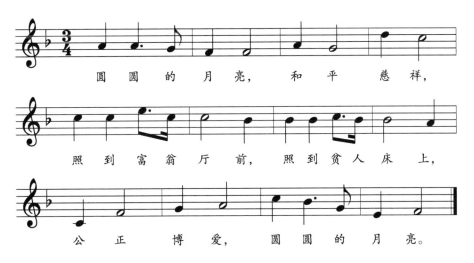

叙事歌也是沈秉廉歌曲创作的一部分，这类歌曲"歌词比较口语化；音乐也处理得较为朴素，与歌词语言结合得更为紧密，速度多为中等"②。代表作品如《狸猫敲大门》《放牛到山上》《运货工人》《树上

① 樊祖荫. 儿童歌曲写作概论［M］. 北京：人民音乐出版社，1990：3.
② 樊祖荫. 儿童歌曲写作概论［M］. 北京：人民音乐出版社，1990：5.

几只小画眉》《双双蝶》《燕子》《卖羊》（谱列9）等。其中，《卖羊》通过活泼的旋律和生活化的语言，刻画出儿童进城卖羊的愉悦心情。

谱例9　《卖羊》

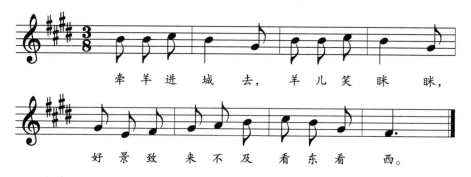

从歌词的层面说，沈秉廉的儿童歌曲歌词简洁明了、接近生活，常用拟人的修辞手法，通俗易懂、形象生动。如歌曲《风》将风比拟为小朋友歌唱的声音，歌词为："我来了你们不能看见我，我去了你们不能留住我，我唱歌，呼呼呼，我唱歌，呼呼呼，我唱歌，呼呼呼呼呼呼。"将儿童天真烂漫、活泼可爱的形象描绘得出神入化。歌曲《泉水》将山林里的清泉比拟为急匆匆的赶路人，歌词为："深山里泉水流流流一去不回头，他急急急，他急急急，他急急急说光阴催我不能留。"通过拟人的表达，向儿童讲述珍惜时间的道理。类似的作品还有很多。另外，沈秉廉在儿童歌曲创作中还常用衬词来增强歌曲的艺术表现力。歌曲《你看一群小绵羊》："你看一群小绵羊，穿了白衣裳，一跳一跳，来到青草场，吗哈吗哈哈，吗哈吗哈吗哈哈，好像叫娘。"运用衬词"吗哈吗哈哈"模仿绵羊的叫声，形象生动。

此外，沈秉廉善于根据不同年龄特点的儿童来创作歌词。他认为只有全面深入了解不同年龄儿童的生理、心理特征和语言特点，才能创作出满足他们兴趣的歌词。

从旋律的层面论，沈秉廉的儿童歌曲创作与歌词创作一样，也充分考虑不同年龄层面儿童的身心特点和接受能力。总体说来，他为幼稚园儿童创作的歌曲音域较窄，基本在儿童音域范围内，最多扩展一个大二

度；并且考虑到儿童节奏感和气息的特点，歌曲节奏大多简单，旋律多停顿，结构规整，常用单段体，有时也用二段式。比如前文列举的儿童歌曲《圆圆的月亮》《卖羊》等就是单段体结构，旋律起伏都没有超出一个八度，配以生活化的歌词、规整的节奏，易于被儿童接受。

二、儿童歌舞剧创作

我国的儿童歌舞剧创作始于20世纪20年代，以黎锦晖的创作最具代表。黎锦晖创作的《小小画家》《麻雀与小孩》《可怜的秋香》等作品，把歌唱与舞蹈结合起来，在儿童音乐教育领域产生了积极影响。黎锦晖之后，又涌现出一批音乐教育家将目光投向儿童歌舞剧创作。春蜂乐会成员钱君匋、邱望湘、陈啸空和沈秉廉均创作了较有影响的儿童歌舞剧。

沈秉廉的儿童歌舞剧创作，歌词浅显易懂，音乐流畅。代表作品有《面包》《广寒宫》《荒年》《名利网》《群鸡》《五蝴蝶在花园里》《蜜蜂》。其中，《面包》创作于1928年，讲述了一位穷苦的母亲对孩子的慈爱，饥饿的孩子对小乞丐的怜悯，失去慈爱的小乞丐对于做母亲者的尊敬的故事；《荒年》由17首曲子组成，讲述了一个水荒接着旱荒的年代，全村的人忍不住饥饿各自去逃亡，天上的仙子不忍孩子们挨饿，就下界救济他们，并赏赐了他们一个善良孩子的故事；《广寒宫》依照郭沫若所作的童话剧《广寒宫》编成，由前奏曲和其他七场组成，讲的是张果老在月宫中设学塾教书，教授月宫中的仙女学习时发生的事情；《名利网》讲述的是幸运仙子布置了一张名与利的大网，最终一名青年逃脱此网，并收获知识和幸福的故事；《群鸡》讲述的是鸡妈妈领着小鸡外出觅食，在休息的时候，小鸡没有听鸡妈妈的叮嘱，独自外出，遇到了凶狠的老鹰，但最后老鹰被鸡妈妈和小鸡们一起打败的故事；而《五蝴蝶在花园里》主要描绘孩童天真烂漫的生活场景。沈秉廉创作的这些儿童歌舞剧歌词简单明了，题材通俗易懂，曲调简单流畅，也得到了当时"江西省推行音乐教育委员会"的认可。满新颖指

出:"沈醉了的《面包》等这些学校小歌剧,即使到了21世纪的今天,同样有其艺术教育价值和美育功能,甚至不妨将其作为我国中小学学生的音乐戏剧教材。"① 这样的评价是中肯的。沈秉廉创作的儿童歌舞剧表现的内容都是儿童熟悉的生活场景,符合儿童的生活情趣,而且简单明了的歌词中往往还渗透着爱国、勤奋等励志的话语,旨在让儿童在体验歌舞剧的过程中接受思想道德教育。这些儿童歌舞剧在20世纪30年代动荡不安的社会中发挥了积极的作用,其价值不容低估。

三、抒情歌曲创作

创作抒情歌曲是春蜂乐会成立的主要宗旨,作为春蜂乐会的倡导者,沈秉廉除了儿童歌曲与儿童歌舞剧外,还以沈醉了为名创作有一些反映爱情主题的抒情歌曲,流露着他对爱情生活的向往。代表作品有《无奈》《记得是清早》《遣嫁前一夕》《春夜》《挨近些》《凯旋之夕》和《生存底疲倦》等。

其中歌曲《无奈》由钱君匋作曲,发表于《新女性》1927年第2卷第12期,歌词"无奈,让生命飞逝,默默地,一日一月更一季。黄金年华非敢随便浪费,此心不愿负知己。往事历历可记,感念去时泪,为着归期难计,只告我:心爱的,去几年,待几年,虽老矣,也毋相遗弃"②,唱出了恋人之间无限的思念。《记得是清早》由钱君匋作曲,发表于《新女性》杂志1927年第2卷第5期,表达了恋人相遇、一见钟情的情景。《遣嫁前一夕》由钱君匋作曲,发表于《新女性》1927年第2卷第7期,控诉了对封建婚姻的不满,表达了对婚姻自由的向往。《春夜》由陈啸空作曲,发表于《新女性》1928年第3卷第2期;《生存底疲倦》由陈啸空作曲,发表于《新女性》1928年第3卷第12期;《挨近些》由陈啸空作曲,发表于《新女性》1929年第4卷第2期;《凯旋之夕》由邱望湘作曲,发表于《新女性》1929年第4卷第5期。

① 满新颖. 中国近现代歌剧史 [M]. 北京:中国文联出版社,2012:257.
② 沈秉廉词,钱君匋曲. 无奈 [J]. 新女性,1927,2(12):17-19.

沈秉廉与钱君匋、邱望湘创作的抒情歌曲一样，深受五四新文化运动的影响，反对封建婚姻，倡导自由婚姻，体现着他们对自由恋爱和对婚姻自由的追求。这些抒情歌曲以反映爱情婚姻生活为主题，歌词通俗、曲调优美，迎合了青年的精神需求，为青年朋友摆脱封建思想束缚提供了舆论支持，深受喜爱，传唱广泛。

第四节　编译外国歌曲

近代以来，随着"闭关锁国"局面的打开，西方音乐文化被引入国内，与中国传统音乐文化发生激烈碰撞。一批先进知识分子"远效德法、近采日本"，学习和接受西方音乐文化。"学堂乐歌"的产生，标志着西方音乐文化系统地传入中国。音乐家们"用西谱者十而六七，用国谱者十而三四"，并"参酌吾国雅、剧、俚三者而调和取裁之，以成祖国固有之乐声"。他们积极引入国外音乐曲调，配作新词，为学校音乐教育的开展提供了多元的素材，也对其后国内歌曲创作产生了积极影响。

沈秉廉也积极借鉴外国音乐曲调，配以新词。从曲调来源的角度看，沈秉廉选用的曲调十分广泛，有赞美诗曲调，也有民间歌曲曲调，还有西方音乐家创作的曲调。如他用赞美诗《礼拜完毕》曲调创作的《摇船》，用英国歌曲《可爱的家》编配的《我的家庭》，用德国民歌《离别爱人》填词的《春神来了》，用北欧歌曲《维利雅》填词的《七夕》，用日本歌曲《小麻雀》填词的《亮晶晶》，以及选用威尔第《女人善变》曲调新作的《横渡太平洋》等均是代表。上列歌曲旋律流畅优美、简单易记，歌词通俗易懂、朗朗上口，在国内产生了广泛的影响，很多被作为教学素材编入教科书中。

沈秉廉代表性外国歌曲编译目录表

填词歌曲	来源	出处	时间
《七夕》	德国《1981年11月26日之歌》	《中国民歌选》	1928年
《秋夜闻砧》	赞美诗《耶稣恩友》	《中国民歌选》	1928年
《雪》	赞美诗《平安夜》	《中国民歌选》	1928年
《夜思》	赞美诗《耶稣血》	《中国民歌选》	1928年
《我的家庭》	英国《可爱的家》	《中学音乐教材》	1928年
《晨光》	英国《雅典女郎》	《中国民歌选》	1928年
《疾风卷悲愁》	英国《过去的好时光》	《名曲新歌》	1929年
《怀友》	英国歌曲《她的笑貌》	《名曲新歌》	1929年
《横渡太平洋》	意大利《女人善变》	《名曲新歌》	1929年
《春神来了》	鲁宾斯坦《F大调旋律》	《名曲新歌》	1929年
《七夕》	北欧歌曲《维利雅》	《名曲新歌》	1929年
《月夜》	德国民歌《离别》	《初中模范唱歌教科书》	1935年
《布谷》	德国民歌《杜鹃》	《儿童音乐教科书》	1935年
《亮晶晶》	日本歌曲《小麻雀》	《儿童音乐教科书》	1935年
《放牛到山上》	法国歌曲《月光》	《小学音乐教材》	1935年
《救生船》	德国民歌《我是一只鸟》	《小学音乐教材》	1935年
《春来了》	德国民歌《离别爱人》	《小学音乐教材》	1935年
《催眠歌》	德国歌曲《摇篮曲》	《儿童音乐教材》	1935年
《青年歌》	英国歌曲《一试再试》	《儿童音乐教材》	1935年
《摇船》	赞美诗《礼拜完毕》	《儿童音乐教材》	1935年
《空中旅行》	赞美诗《信徒歌》	《山东省立第三师范学校音乐教材》	1935年

其中，歌曲《春神来了》（谱例10）是沈秉廉用鲁宾斯坦的《F大调旋律》填词而成，被收录于《名曲新歌》。该曲歌词运用拟人手法，将春天比拟为一个面带微笑、充满生气的人，在向大家靠近，形象生动。

谱例 10　《春神来了》

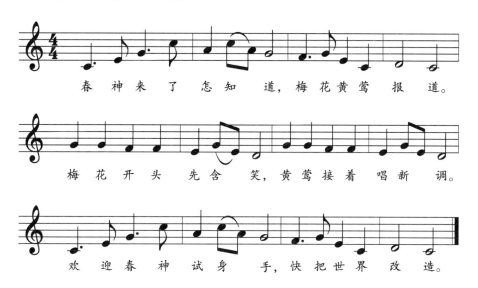

歌曲《秋夜闻砧》（谱例 11）是沈秉廉依据赞美诗《耶稣恩友》曲调填词而成，收录于《中国民歌选》。该曲旋律流畅，歌词如诗，将秋夜江边闻砧的景象描绘得形象生动。

谱例 11　《秋夜闻砧》

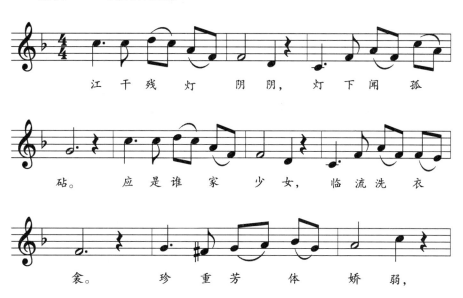

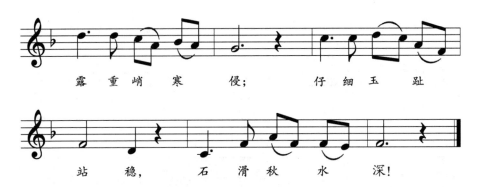

歌曲《春来了》（谱例 12）是沈秉廉用德国民歌《离别爱人》填词而成，收录于《小学音乐教材》。该曲歌词运用拟人手法，将春天比喻为法力无边的神仙，而"梅花"和"黄莺"也被比拟为鲜活的生命，配以流畅婉转的曲调，刻画出一幅生机盎然的春天美景，富含童趣，形象生动。

谱例 12 《春来了》

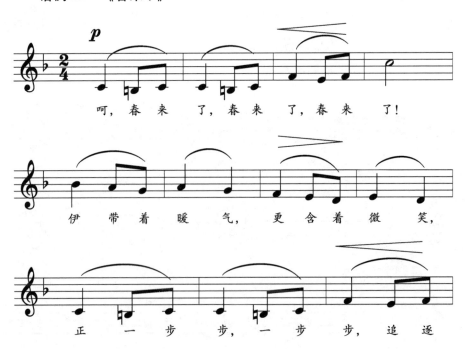

沈秉廉曾经教授过的学生忻鼎稼（现居海外）在发给笔者的邮件中说到，沈秉廉这些歌已过去七八十年，如今我们能听到名家们演唱的《可爱的家》《横渡太平洋》等作品，音色美轮美奂，但我们依旧没有忘记幼年时课堂上音乐老师弹着简易的风琴，教我们唱这些歌的温馨亲切的场面。选取外国优美曲调，配以通俗又不失内涵的歌词，是沈秉廉外国歌曲编译的独特魅力，也是其编译的外国歌曲被广为传唱的重要原因。

第五节　音乐教育思想

福柯说道："任何理论和真理都是特定的人在特定时期、出于特定的需要与目的从事的一个'事件'，因此它必须与许多具体条件存在内在联系。"[①] 沈秉廉的音乐思想继承中国传统乐教思想，借鉴西方音乐文化理念，结合自身教育实践的诉求，逐渐形成并被阐发出来。

我国有悠久的乐教传统，音乐教育的功能自古备受重视。近代以来，音乐教育的道德教化功能备受推崇。资产阶级改良派代表人物康有为更是主张音乐教育要从婴幼儿开始，倡导孕妇常听音乐，让胎儿接受音乐熏陶，还要让婴幼儿学习演唱充满仁爱之心的歌曲。1903年，王国维在《论教育之宗旨》中阐述了教育的终极关怀——培养"完全之

① 转引自毛升. 可疑的真理：福柯"谱系学"之评析［J］. 广西师范大学学报（哲学社会科学版），2005（03）：38.

人物",所谓"完全之人物"的培养,要求"身体"与"精神"的和谐发展。唯此,王国维提出了"四育"主张,即德育、智育、美育、体育的协同发展。他指出,音乐是普通学科中实施美育的重要手段和重要科目,应当加以推广,让广大青少年朋友在歌曲学唱、乐器演奏等音乐活动中接受美的熏陶,接受美的教育。1912年,时任中华民国教育总长的蔡元培在《对于教育方针之我见》中提出了"美感教育"的主张,大力倡导审美教育。他认为学校、家庭和社会的审美教育要结合起来,共同承担美感教育。并对音乐教育的选材提出要求,认为萎靡不振、哗众取宠的素材不宜选入音乐教材,否则会对音乐教育产生负面影响。同年,蔡元培主持中央临时教育会议,废除清政府1906年颁布的"忠君、尊孔、尚公、尚武、尚实"教育主张,制定并通过了"注重道德教育,实利教育、军国民教育辅之,更以美感教育完成其道德"的新教育宗旨。并指出美感教育既包括音乐教育,也包括美术教育。蔡元培审美教育的提出为近现代中国音乐教育的发展注入了生机与活力。此外,现代时期也有许多教育家提出了值得借鉴的观点。教育家陶行知主张的"生活教育"也有积极启示,他认为教育的目的是要让学生学会"健康生活、劳动生活、科学生活、艺术生活和改造社会生活",也就是说要让学生在生活中接受潜移默化的教育。教育家陈鹤琴指出,音乐教育价值的真正体现,在于在音乐体验中引起共鸣,养成良好的品行。作为音乐教师,应当将音乐渗透到儿童的生活中去,使他们时刻感受到音乐的美。

沈秉廉在《名曲新歌》中明确提出"提倡正义公道,激励青年志气,发扬人类同情,歌颂圣洁爱情"的音乐教育理念,指出音乐教育"担当在精神界训练情、知、意三方面最尊贵的一部"。这是沈秉廉对音乐教育提高国民素质的宣言,也是他音乐教育思想的核心。沈秉廉对音乐教育在改造人的品质方面的作用有如此清醒的认识,读后令人肃然起敬。

对于儿童音乐教育,沈秉廉也有自己的认知。在他看来,儿童音乐

教育是美感教育和素质教育的基础，也是培养儿童音乐思维能力和创造力的重要手段。他认为人的音乐才能不是与生俱来的，后天的教育培养有重要作用，儿童学习音乐如同学习语言一样，都有自身的特点。对于音乐教育而言，音乐是中介，音乐也是目的，音乐教育就要回到音乐音响中来。因此，沈秉廉十分强调音乐要素在音乐教育中的重要性，认为音乐教育要紧紧围绕节奏、旋律、音阶、和声、调式等基本要素的体验展开，具体方法

沈秉廉作《名曲新歌》

可以灵活变通，针对不同心理特点和不同年龄层次的学生当采用不同的教学方法。可以说，沈秉廉的音乐教育思想抓住了音乐教育的本质，有一定的科学性和可操作性。沈秉廉把自己的音乐教育思想付诸切身的音乐教育实践，贯穿于音乐教材编写和音乐创作实践之中，不仅对促进那个时代音乐教育发展有积极作用，而且在大力倡导素质教育、审美教育的当下，仍然不失其借鉴价值。

"一个民族的音乐文化的发展，正是建立在组成这支音乐大军的每位音乐家的探求的实践上，从而不断地从困惑中去探求、再探求，则中华民族有望，中国音乐有望矣！"[1] 不论从中国近现代音乐史的角度看，还是从中国近现代音乐教育史的层面说，沈秉廉都是一位将毕生精力和智慧奉献给中国音乐事业的音乐教育家、作曲家和外国歌曲编译家。由此我们给出沈秉廉如下评价：

其一，作为音乐教育家，他积极投身音乐教育活动，不仅主编出版了各类不同层次学校需要的音乐教材，在当时产生了广泛影响，有些教

[1] 金湘.作曲家的困惑[J].中央音乐学院学报，1989（01）：7.

材对当下的我国音乐教育改革发展、中小学音乐教材编写都具有一定的启迪意义和参考价值，而且他作为国民政府教育部"中小学音乐教材编订委员会"委员，参与审定、校订了许多音乐方面的教材。可以说，从20世纪20年代中期到中华人民共和国成立的三十多年间，沈秉廉为我国中小学音乐教育、音乐教材编写和出版等工作，做出了重要贡献，是中国近现代音乐教育史上的代表人物。

其二，作为作曲家，他创作儿童歌曲、幼儿歌曲、儿童歌剧、儿童音乐剧、儿童歌舞剧、儿童表演剧、艺术歌曲、抒情歌曲等近千首，有些歌曲作品现在依然是脍炙人口、儿童喜闻乐见的保留曲目。代表了20世纪20年代至中华人民共和国成立的三十多年间儿童（幼儿）歌曲的创作水平。他所创作的大量艺术歌曲，内容贴近我国当时的国情，旋律优美流畅，每首作品都写有钢琴伴奏，也是中国近现代音乐史上艺术歌曲创作的代表，值得深入研究和重视。

其三，作为外国歌曲编译家，他编译的外国经典歌曲有百余首，弥补了学堂乐歌以后儿童歌曲青黄不接、作品较少的不足。他不仅将外国经典的儿童歌曲、经典音乐引进我国，加速了西方音乐文化在中国的传播，而且也开阔了国人的音乐文化视野，为中国与西方音乐文化的交流做出了实际的贡献。他编译的外国歌曲，词曲结合贴切、朗朗上口，既符合中国人的音乐审美趣味和演唱习惯，也不失外国经典歌曲的内在神韵和音乐的风格特性。代表了他那个时代外国歌曲编译的高水准，成为中国近现代音乐史上外国歌曲编译的代表。

正如恩格斯所言，"人们通过每一个人追求他自己的、自觉期望的目的而创造自己的历史，却不管这种历史的结局如何，而这许多按不同方向活动的愿望及其外部世界的各种各样影响所产生的结果，就是历史"①。沈秉廉将他对人生、对社会的思考，以音乐教育、音乐创作、音乐教材编撰和外国歌曲编译的方式表现出来，彰显出一个个体音乐家

① 转引自黎澍．马克思恩格斯列宁斯大林论历史科学［M］．北京：人民出版社，1980：13．

存在的生命意义和由此创造的音乐文化价值,他"所做的不是为某一宗派或理论奠基,而是为人类的福祉和尊严……"综上所论,沈秉廉以其独有的生命精神和自由意志,在中国近现代音乐史的丰碑上留下了浓墨重彩的一页!

第五章 春蜂乐会承继者——缪天瑞

第一节 音乐教育思想

缪天瑞（1908—2009），1908年4月15日出生于浙江瑞安市莘塍镇南镇村。他登坛施教，翻译教材，编写曲例，编纂辞书，是我国著名音乐辞书编纂家、律学家、翻译家、教育家。缪天瑞少年时在莘塍小学、瑞安中学学习，在叔父缪晃的支持下，利用课余时间学习音乐，学会了弹风琴和拉京胡。1923年6月，考入上海艺术师范大学音乐科，师从吴梦非、丰子恺、宋寿昌等学习音乐理论，从钟慕贞等学习钢琴。1926年毕业后，从事音乐教育工作，先后在浙江温州中学附属小学、温州艺术学院、上海新陆师范学校、中华艺术大学、武昌艺术专科学校等校任音乐教员。1928年9月，先后任上海新陆师范、上海滨海中学、上海同济大学附中和上海艺术师范大学音乐教师，并为上海一家小书店谱写活页歌曲。1929年7月，首次翻译出版《钢琴基本弹奏法》，后改名为《钢琴弹奏的基本法则》。1930年9月，赴武昌艺术专科学校任教师，教授乐理和钢琴。1933—1938年在江西省推行音乐教育委员会主办的《音乐教育》月刊任主编，并在该会管弦乐队担任钢琴演奏员。

1939—1941年在重庆国民政府教育部音乐教育委员会任编辑，主编《乐风》双月刊。1942—1945年在国立福建音乐专科学校任教，教授和声学、曲式学、音乐史，兼教务主任。1946年任台湾省交响乐团编辑室主任、副团长，主编《乐学》（双月刊）。1949年5月从台湾省回到大陆。中华人民共和国成立后，先后任中央音乐学院研究部主任、教务处主任、副院长，天津音乐学院院长、天津市政协副主席，兼任天津市文化局副局长和河北省文化局副局长等职。曾当选为天津文学艺术界联合会名誉主席、天津音乐家协会名誉主席、中国音乐家协会理事等。1980年任中国艺术研究院音乐研究所研究员，从事音乐辞书的编纂工作。曾当选第三、四、五、六届全国人民代表大会代表。中国艺术研究院音乐研究所博士研究生导师。1954年出席在捷克斯洛伐克举行的国际德沃夏克研究会议，并发表了论文。1991年起享受政府特殊津贴。1999年荣获文化部第一届文化艺术科学优秀成果特别奖。2001年，中国音乐家协会首届金钟奖授予缪天瑞终身荣誉勋章。

一、普通音乐教育思想

缪天瑞先生从事普通音乐教育及相关工作，主要集中在1926年至1938年间，从中体现出的普通音乐教育思想主要有：

首先，重视普通音乐教育。普通音乐教育是整个社会音乐事业的基础，只有中、小、幼音乐教育普及了，整个社会音乐事业才有根基，也才有持续发展的可能，才会带来音乐爱好者队伍的壮大和音乐听众水准的提高。专业音乐教育中有专门学科，普通音乐教育中也存在各种音乐教育理论和不同体系的教学法，普通音乐教育的提高，将会极大地影响专业音乐教育的水平，并对国民文化素质产生根本影响。

其次，普通音乐教育的本质是审美教育。普通音乐教育是美育的重要内容，目的是为了陶冶学生情操，塑造健全完美之人。如唱歌教学，缪天瑞提到三个目标：其一，使儿童对唱歌产生兴趣，并从唱歌中得到愉悦；其二，使儿童学会唱歌所需的各种技术；其三，使儿童学会以唱

歌来表现自我。这三个目标,实为审美教育的三个原则。要实现这三个目标,就要有与之相配合的教学方法,教师就必须注意:一要多鼓励,少批评;二要保持学生审美的完整性,不要轻易打断学生的表现;三要示范改正和鼓励学生自动改正相结合。如此,学生的审美情操才能愈来愈得到提升和完善。普通音乐教育就是审美教育,审美素质的提高是最终目的,因此,在教育过程中要避免普通音乐教育"专业化"的倾向。

再次,普通音乐教育必须适应教学对象的特点。无论是音乐教材的选择还是教学方法的应用,都必须以对象的兴趣与能力为依据,为适应其发展的需要对教材和方法进行研究和取舍。缪天瑞特别提醒中、小、幼教师应注意学生年龄不同,声区和发音方法亦不同,不能盲目训练。儿童声区分为"头声"和"胸声",要用头声歌唱,不用胸声,且儿童要轻声唱,多唱高音,求质不求量。另外,在儿童教学中多采用活动性质教学,如做游戏、唱歌表演、组织儿童节奏乐队、儿童自行编曲等。如此,可避免普通音乐教育"成人化"的倾向。

最后,重视对我国民族音乐的教育。在吸收借鉴国外优秀音乐教育理论和教育方法的同时,要切实做到"洋为中用",多将民歌、民族音乐纳入中小学音乐教材。他在《小学音乐教材及教学法》中指出:"本国民歌不能轻视,应视其性质,多多采用为教材。"避免普通音乐教育"洋化"的倾向。

二、专业音乐教育思想

缪天瑞先生从事专业音乐教育及相关工作近半个世纪,其专业音乐教育思想可分为两部分,其一为专业音乐院校办学思想,其二为专业音乐教育教学思想。

缪天瑞先生的专业音乐院校办学思想,集中体现在他创建并管理天津音乐学院的24年历程中。从1959年到1983年,天津音乐学院经历了初建时的生机勃勃、1964年"四清运动"以后的混乱萧条、1975年"整顿教学"后的恢复发展三个时期,几度枯荣,在缪天瑞先生的一套

行之有效的办学体系下，终于挺过难关而兴盛繁荣，成为较早就颇具影响力的高等音乐学府。总括而言，缪天瑞的办学思想有：

第一，建院伊始，地方院校就必须明确自己的实际定位。在充分调研的基础上，找出社会需要和教学目的之间的结合点，突出特色，由学校的地位性质、人才特点确定学校的学术方向、培养目标，并在全院上下统一认识，大家齐心了，院校才会办得好、办得长。

第二，制定相对稳定的教学进程计划。就如施工前需要蓝图一样，办学前也要完整地设计全学程科目门类的比重、总学时、学年课程分配、作业学时、考核方法等，确立毕业生规格，并且这个设计必须切合实际而又相对稳定，如此才能确保稳定的教学秩序，有的放矢。

第三，创立严谨而行之有效的教学管理机制，这是提高教学质量的根本保障。为了建立独特的教学模式，缪天瑞曾亲自收集了苏联、日本和欧美国家的几套教学方案，大家讨论，结果是各取所长，无一照搬。他建立了一整套院级、系级、教研室级的三级管理制度，中心环节在教研室工作规则。规范化的建章立制，使教学有了保障。

第四，加强软件和硬件的建设，即重视师资队伍的建设和教学设施的完善。充足而有后劲的师资是完成教学目的、提升教学质量的根本保证，而教学设备的合理配备和利用是达到教学预期成果的必备条件。缪天瑞在建院初期就立好了长远的师资建设计划，能请的请，不能请的或没有的自己培养，制定新老教师的培养计划，确保师资的稳定性和可发展性。对于教学设备，缪天瑞特别注意添置乐器和办好图书馆。他倡导的师生借用乐器的办法，制定的图书馆借阅制度，都很好地保证了教学质量的提高。

缪天瑞的专业音乐教育教学思想，不仅体现在他的办学生涯中，也体现于他的著作中。他的专业音乐教育教学思想主要有：

第一，音乐教育是在人文学科、社会学科基础上发展起来的学科，缪天瑞一贯强调必须完善知识结构，不能重艺轻文、重技轻艺，要加强文化基础学习，拓宽专业知识面，尤其对于外语，他更是认为必须从附

中、附小抓起，要打破"单打一"（只重视学好一门主科）的局面。

第二，音乐教育要与实践相结合，专业设置、专业方向、专业科研等方面从一开始就要与社会接轨，服务社会的需要。缪天瑞在积极鼓励学生学好专业基础的同时，还鼓励学生积极参加艺术实践，占领"三台"，即舞台、电台、电视台，做到音乐教育切实服务社会。

第三，提倡"洋为中用"、发展中国民族音乐。对于音乐教育上历来就有的"全盘西化"和"主张复古"两种意见，缪天瑞主张弃糟取精，不偏其一，不废其一。

第四，重视"一条龙"专业音乐教育，主张从附小、附中、大学一条线培养专业音乐人才，在附小、附中阶段就狠抓基础，比抓大学更重要。

第五，"一专多能"思想。缪天瑞把"一专多能"的教育思想视为全面打好基础的一个组成部分，是培养具有广泛适应性和真正高质量人才的教育体系的长远需要。他提倡在熟练掌握一门专业特长的同时，另具备其他学科的知识，即"复合型人才"，这样才能真正符合社会的实际需要。就"一专多能"问题，缪天瑞在1998年就曾说过如下一段话（有删节）："一专多能是我在教学上一直主张的大方向问题，它不只是个教学方法改革或关系就业的问题。这是造就音乐人才的大问题，现在中国的教育改革也正朝着这个方向走。世界各国的大人物，包括马克思，都是多能的。就连江南丝竹老艺人都是多能的。据说，现在的音乐院校，文化与外国语水平已经降到了最低点，这怎么得了！连文化都没有了，哪还谈什么'一专多能'。听说高等院校将要大调整，不同专业间的隔膜将要被撕破，我非常支持这样的改革。要想把金字塔造得高，就要把底盘打得宽，'博'是'高'的基础。我始终坚信，无论叫'一专多能'、'多面教育'或'素质教育'，要加强文化基础，拓宽专业知识面，都切合今日的教育体制改革，而且都有利于今日的教育体制改革，有利于人才的培养和民族素质的提高。"

缪天瑞的音乐教育思想自成体系，已趋完备，以上所论缪天瑞音乐

教育思想，无论是普通音乐教育思想、专业音乐教育思想，还是专业音乐教育中的办学和教学思想，都是互为补充、互相贯通的，体现了缪天瑞近 80 年音乐生涯的思想内涵，对当今音乐教育依然有着重大的现实指导意义。

第二节 音乐贡献

缪天瑞作为 20 世纪我国音乐界的引路先锋，在音乐教育、音乐翻译、律学研究、词典编译等方面都做出了突出贡献。

一、践行我国音乐教育

缪天瑞自 1926 年从上海艺术师范院校毕业，就开始从事音乐教育工作，至 1983 年离开天津音乐学院，教学生涯逾半个世纪，喻其桃李满天下一点都不为过。具有如此丰富的教学实践经验、办学治学经验，教学足迹遍至小学、中学、大学的音乐教育家，其音乐教育思想对中国音乐教育事业的影响不容忽视，其音乐教育理论已成为中国音乐教育事业的宝贵财富。在任教最初的 15 年间，缪天瑞基本从事普通音乐教育，其间，他相继出版了适应教学需要的教材资料和著作，如

《小学音乐教材及教学法》

《世界儿歌集》《儿童节奏乐队》《中学新歌》等，并出版专著《小学音乐教材及教学法》，这些成果集中反映了他的普通音乐教育思想。

《小学音乐教材及教学法》一书的地位和价值,可参见钱君匋先生在"序言"中的定位,他说:"我们这样大的一个中国,而又复有如此多的音乐教育工作者,前此竟无像这样一本好书出现——对于音乐教学法谈得如此周详而新颖。"该书结合当时国内教学的主要内容,主要论述小学音乐唱歌教学,兼及器乐、唱游、欣赏及创作等领域,结合音乐知识进行教学。对于教材的选择,书中指出,要从音域、音程与音阶,拍子与节奏,反复与结构,结构与声部,以及题材与歌词等方面进行考虑,选择适合儿童兴趣、能力和发展的歌曲。关于唱歌教学法,书中阐明了四个方面的问题:首先是听唱教学法和视唱教学法,主张五线谱与简谱兼用,使用"指谱唱歌法",以普及音乐教育为目的,可用首调唱名法。其次是唱歌一般教学法。唱歌教学有三个目标:一是使儿童对唱歌发生兴趣,从唱歌中得到快乐;二是使儿童养成唱歌所需的各种技术;三是使儿童学会以唱歌表现自我。三者皆重要,不可偏废。再次,在唱歌技巧上提倡头声唱歌,防止大声"喊歌",提倡轻声唱歌和多唱高音。最后,注重合唱,倡导多声部教学。关于唱游教学方面,"唱游实际包括着唱歌游戏、听音动作和唱歌表演三者"。在欣赏方面,欣赏教学的价值在于使儿童养成谛听与记忆的能力,借此记取若干歌曲,并指出所选乐曲必须是富有价值的名曲,且儿童能够理解者。针对器乐教学,书中介绍了节奏乐队与节奏乐器,这方面,另一专著《儿童节奏乐队》中指出,建立儿童节奏乐队的目的在于训练儿童的节奏感、音乐合奏能力和启发儿童学习音乐的兴趣。他认为儿童节奏乐队对于培养儿童的注意力、开发儿童的创造力、养成儿童的集体意识和习惯等都具有深刻的意义。关于创作教学方面,提倡"儿童的自发活动"和"创造性的表现",并主张"引导儿童创作歌曲"。《小学音乐教材及教学法》这本书中举出的这些问题,对于现今的小学音乐教学仍具有学术价值和指导意义。1942年,缪天瑞赴福建音专任教,专业音乐教育成为他教育事业的重心。除了繁忙的教务主管外,他亲自教授和声学、曲式学、对位法、音乐欣赏、音乐教学法等课程,并亲自编写教程,翻译

该丘斯的理论著述，将其作为专业音乐教育的教材。中华人民共和国成立后，他先后担任中央音乐学院研究室主任、教务主任、副院长，并创建天津音乐学院，培养专业音乐人才。在20世纪中国音乐教育曲折的进程中，缪天瑞的努力保证了音乐教育，尤其是专业音乐教育的发展。值得一提的是其视"一专多能"为打好基础的重要组成部分，是培养具有广泛适应性和真正高质量人才的教育体系的长远需要。他认为这是造就音乐人才的大问题。他在专业音乐教育贡献方面的另一体现是培养了一代又一代音乐教育人才，为中国音乐教育事业不断提供后备力量。在其音乐教育初期（1926—1933）就培养了刘天浪、陆华柏等一批优秀的音乐人才；在福建音专任教期间（1942—1945）培养出汪培元（上海音乐学院教授）、孟文涛（武汉音乐学院教授）等音乐专家；在中央音乐学院时期（1949—1958）培养了大量高级专门人才；而天津音乐学院时期（1958—1983）是他任时最长、最坎坷也最辉煌的时期，在艰难之时他稳定骨干教师，调动他们的积极性，其中包括许勇三、吕水深、周美玉、黄雅、严正平、廖胜京、陈恩光、王仁梁、王东路、康少杰、罗秉康等，并在优秀学生中进行定向培训，培养了一批青年骨干教师，如高燕生、杨长庚等，使得天津音乐学院成为国内颇有影响力的高等音乐学府。

二、主要音乐贡献

（一）译介外国音乐著述

缪天瑞在上海艺术专科学校就读期间，就已开始翻译国外先进的音乐理论著述，毕业后第三年，生活尚不稳定之时就翻译出版了《钢琴基本弹奏法》（［俄］列文著，1929年）。其后，他的翻译工作便一发不可收拾，1930年4月与6月先后翻译出版了《作曲入门》（［日］井上武士著）、《论音乐艺术的阶级性》（［日］兼常清佐著、署笔名穆天澍译）；1934年6月出版《歌曲作法》（［英］E.钮顿著），7月在《音乐教育》《乐学》上发表《音乐美学》（［德］里曼著）译文；1938年

出版《作曲法》（［日］黑泽隆朝著）；1948年出版《乐理初步》（［英］柏绍顿著）；同年起至1950年系统翻译美国音乐理论家该丘斯的音乐理论著作《音乐的构成》《曲调作法》《曲式学》《和声学》《对位法》等；在从教育岗位上退任后，他仍"译趣"不减，先后于1996年、2000年和2005年翻译了《西方音乐美学史鸟瞰》（［英］格雷著）、《起曲和毕曲——欧洲著名作曲家怎样处理乐曲的开始和终结》（［美］该丘斯著），出版德国里曼《音乐美学要义》的译作。译作涉及作曲技术理论、键盘演奏艺术与技巧、音乐美学、音乐史学等广泛领域。领域虽然广，然并不泛泛，缪天瑞选择翻译对象时，都是着眼于原著的科学性、先进性和实用性，以行家的眼光在充分鉴别和研究的前提下进行选择的。这点在其第一部译作《钢琴基本弹奏法》中就显现出来。首先他选择此书是因为著者列文本身为钢琴家和钢琴教育家，是19世纪至20世纪之交俄国钢琴学派年轻一代的杰出代表，他任世界最著名的培养国际表演大师的朱利亚德音乐院的钢琴教授时撰写的这本书，是20世纪20年代以来世界钢琴演奏艺术甚为流行的学派著述，"体现着钢琴演奏和教学上至今仍未减色的一个优秀学派"。著者提出，弹奏钢琴时应当用指尖的衬有肉垫的部分去触键，手指触键时只用掌指关节（即手掌和手指连接的关节）的运动，以便产生"美音"；放松腕部作为产生美音的辅助作用；在纤巧弹奏时以手臂"漂浮在空中"的感觉来代替通常所谓的"放松"；等等。同时他又提到，这些基本法则，在今天的钢琴演奏和钢琴教学上仍然是广泛被人采用的一种方法。在提出对美音的要求的同时，著者强调打好基础，重视手（演奏）耳（听觉）并用，注意表现内容等。这些要求不仅对于钢琴学习，对于其他乐器的学习乃至整个音乐学习都是适用的。这充分表明，他是着眼于整个音乐教育的高度，以宏观的视野，采微观的钢琴教学领域，通过当时钢琴表演艺术普及的急需来引导人们遵循科学有效的途径正确进入音乐之门，通过"打好基础、手耳并用、表现内容"来领悟音乐表演的真谛，从而受到音乐之美的教育与熏陶。

缪天瑞翻译论著主张从实际需要和易被读者理解的角度出发选择翻译对象，并在忠于原著者的学术体系和内容的前提下，力求以流畅的文笔通俗易懂地进行表述。这一点极为明显地体现在他所译的美国音乐理论家该丘斯的音乐理论系列中。这一系列编译本未出版前曾被用作福建音专的课程教材，影响颇深。这一整套音乐丛书包括《音乐的构成》《曲调作法》《大型曲式学》《对位法》《和声学》5本。《音乐的构成》是作者在广泛分析欧洲古典作品的基础上归纳出一定的音乐法则，构成一套完整的音乐理论体系；《曲调作法》从18、19世纪音乐大师（如巴赫、海顿、莫扎特、贝多芬、勃拉姆斯、瓦格纳等）的作品中归纳出构成曲调的法则；在《大型曲式学》中，作者把整个曲式学分成三大类：主音体音乐曲式学、复音体音乐曲式学、大型混合曲式学；《对位法》一书打破了"先学和声，再学对位"的通常惯例，把和声与对位融为一体，认为和声和对位是不能分开的。该丘斯被称为美国音乐之父，是一位成功的音乐教育家，培养了大量的音乐人才，他的独树一帜的音乐理论体系至今仍有不容低估的影响，他的学生如H.汉森、H.考威尔等均为20世纪音乐理论和创作领域的领军人物。这也是缪天瑞选择编译他的论著的原因。该丘斯此书出版后不过十来年，就被翻译出来，显出译者对音乐理论前沿的敏锐感知能力。缪天瑞翻译并不照本宣科，而是根据读者的理解能力加入许多小标题和译者注，甚至补充或重写整个部分，加入参考书目及乐谱说明，以读者简便理解为目的。这已远远超出翻译的范围，这些译著实为译者的再创造。同时他在《乐理初步》译者序中提出乐器译名的新方案，与现行的译名已十分相近，他极大地推动并促进了西洋乐器在我国的普及和发展。

（二）奠基律学学科基石

缪天瑞成为律学家的机缘来自20世纪30年代在江西省推行音乐教育委员会工作之时。当时他身兼数职，其中之一是在定期不定期的音乐会中替小提琴、大提琴独奏者弹奏钢琴伴奏，并相应演奏小提琴、大提琴和钢琴三重奏的钢琴部分。他依据敏锐的听觉发觉，$^{\sharp}C$和$^{\flat}D$两个音

虽然在钢琴上是同一个键，但在小提琴和大提琴上是不同的，音高略有差异。而演奏大提琴的人告诉他，事实确实如此，他们在演奏这两个音时按弦的位置是不一样的。演奏 $^\sharp$C 音时，常把此音紧靠上方的 D 音，而演奏 $^\flat$D 音时则常把此音紧靠下方的 C 音。缪天瑞随后找到拉倍大提琴的人，发现两音的按弦位置比在大提琴上相距更远。由此，他首次获得对律学的感性认识，虽因工作繁忙而未深入研究，但这次发现深深印于脑海，成为他日后钻研律学的开端。当他 20 世纪 40 年代到福建音专任教时，就抽空细读王光祈有关律学的书，并查阅英文、日文的有关书籍。不懈的探索终于使他知道 $^\sharp$C 和 $^\flat$D 音高不同的缘故在于提琴等弓弦乐器是五度相生律所致。于是，1946 年他在福建音专学生刊物《音乐学习》第一期上发表了一篇文章《$^\sharp$C 音和 $^\flat$D 音一样高么?》，由此，缪天瑞步入律学研究领域，并以其随后几十年的研究为中国律学发展做出了极大的贡献。1947 年，缪天瑞以极其简陋的测算工具和辛勤的笔算，参考德国音乐理论家克雷尔的《音乐通论》，以十二平均律、五度相生律和纯律三分法分别写成三篇研究律制的不同文章，会同导论发表在台湾地区交响乐团的季刊《乐风》上（他同时已经写好了全书的初稿）。1950 年，他的第一部律学专著《律学》问世。书名虽然沿用我国明代律学家朱载堉的"律学"这一学科名称，但内容上大有开拓创新。从初版起，《律学》就一直包括如下五个方面的内容：律学的研究范围和基本原理、律学的研究方法、律制的构成、律学的发展历史、律制的应用。初版的《律学》共 8 章，第一章"导论"中讲授律学的基本知识，第二章"五度相生律"，第三章"纯律"，第四章"平均律"，第五章"音程值计算法"，第六章"三种律制的比较和应用"，第七章"律史"，第八章"结论"。如此编写体例，使初学者能全面了解律学这门学科。缪天瑞在自序中这样说道："我相信本书是关于律的全般学问最浅显的书，读过本书，以后在别处看到关于律的理论，就不致再发生困难了。"而事实也确实如此。

《律学》成书后，缪天瑞并不只限于此，而是以精益求精的态度对

律学不断探索，对《律学》进行增补修订，使之成为一部真正意义上的律学专著。1965年《律学》发行修订版，改变初版以纯律为标准的观点，而改成以十二平均律为标准，同时与其他律制相适应的论点；修改初版从纯律角度来看待阿拉伯等的民族乐制，提出阿拉伯等的乐制属于另一种乐制体系——四分之三音体系，因而增加了《亚洲非洲若干民族乐制》一章。1983年发行增订版，增加篇幅至十章，增补了诸如从民族音乐学的角度重视世界各国的律制特点及发展过程；将《律史》一章分为《中国律学简史》《欧洲律学简史》《四分之三音体系史料》三章；各章都配合民族乐制，加入较多的民族调式；本着深入浅出的语言意向调整用词，并对律学难题做了详细说明。1996年第三次修订出版，是其结合20世纪80年代以来律学研究的新资料和新成就进行增补和修改。《律学》根据中国律学发展的特点，在第二次修订中首次将中国律学史分为三个历史时期，即春秋战国三分损益律发现时期、汉朝至五代探求新律时期、明代朱载堉的"新法密率"——十二平均律发现时期。第三次修订增加了第四个历史时期，即20世纪至今的"律学研究新时期"。这种律学史的研究，首开纪录整理自公元前8世纪至今我国律学史的先河，是迄今为止我国律学发展史年限跨度最大的一次梳理。《律学》几经修订，历时40余年，与时俱进，已成为普及和提高相结合的一部律学专著。这本书的价值远不在于引导人们入门律学，而是通过这本《律学》及其发展，可以看到20世纪下半叶我国律学研究的发展；它的出现，改变了律学研究过去少有人问津的情况，打破了长期笼罩在人们头上的"律学研究高不可攀"的魔咒，吸引了音乐界及科技界的人士进入律学研究领域，形成20世纪80年代全国律学研究的高潮。80年代，缪天瑞倡导成立了中国律学学会，一大批年轻律学研究者出现并发表了大量研究成果，成为我国律学研究的中坚力量。不同版本的《律学》造就了不同时期的律学研究生力军，而他们的研究成果又被吸纳入《律学》这一专著中，也成为其一大收获。他以放眼世界的胸襟，集古今中外律学研究成果之大成，以一部律学专著建立了一

门具有现代化和国际化的律学学科，并造就了一大批律学研究人才，在当今世界堪称奇迹。

（三）夯实音乐美学学科基础

经历几百年的闭关锁国，我国音乐理论研究在鸦片战争以前几乎与外界隔绝，学习国际先进音乐理论成为一门学科建立的必备条件和迫切需求。缪天瑞在动荡不安的局势中，敏锐地觉察到这一点。自1929年起，他便默默地开始选择、翻译、介绍西方音乐美学论著，对我国音乐美学学科的建立与发展起到了奠基作用。如今，后学者和研究者都要从缪天瑞搭建的台阶起步，从中获益。

1. 音乐美学译介评述

20世纪初，如何对待西乐、如何辨别西方音乐思想，以及如何学习西方音乐理论，在当时是新的课题。就音乐美学学科理论成果的借鉴来说，缪天瑞开创了一条科学之路。他主张有选择地学习西方音乐思想，他所翻译的理论著述的原著者都是公认的世界级音乐大师。缪天瑞不仅着眼于当时最前沿的音乐理论，同时紧扣时事之需，如他1929年选择的列文的《钢琴弹奏的基本法则》是当时我国钢琴表演艺术的急需之书；该丘斯的音乐理论著述被作为讲义，其理论体系简单、易学，十分切合当时我国钢琴艺术发展之需要。在翻译文字的选择上，以容易为中国读者理解为准，为后辈学习借鉴西方音乐理论指明了道路。

2. 中西音乐美学理论与实践的融合

缪天瑞翻译介绍西方音乐美学思想都是应时之需，将西方音乐美学理论与中国音乐实践紧密结合，这在译者序中已鲜明地表现出来。他翻译整理并出版里曼的《音乐美学要义》，是"鉴于本书原书在音乐美学文献中有较高的地位，其所植根的审美思想源于今日我们经常作为演奏、聆听的对象和学习、研究时作为借鉴的音乐作品"。他翻译《曲式学》时使用的曲谱实例大多是钢琴曲，即使是乐队作品，也是用改编的钢琴谱，就是因为我国学习者都熟悉钢琴的缘故。他认为作曲技术学习者迫切需要学习曲式学，这是绝无疑义的，但即使演唱技术学习者，

也同样需要曲式学修养。他编译《基本对位法》,是洞察到"西方古时候曾经从曲调与曲调相结合(即对位法)产生了'潜在和声'",开近世和声学之先河;后来苏联从曲调与曲调相结合产生出新的和声,为和声学发展提供了新的资料,他敏锐察觉"今日我国民族曲调与民族曲调相结合已初露端倪。这种民族曲调互相结合,可能会引发新的和声",因此他编译此书"如能在借鉴方面起一点作用,则幸甚矣"。缪天瑞通过对音乐理论发展的敏锐觉察和对音乐实践发展脉搏的把握,切合我国音乐实践需要,将西方音乐美学理论与我国音乐实践相结合,为音乐实践提供了理论指导和基础。

3. 音乐美学学科的构建

缪天瑞作为20世纪中国音乐美学发展的先驱者之一,开创了音乐美学发展的基本模式。他在《音乐教育》《乐学》等杂志上发表的一系列音乐美学文章,详细介绍了西方音乐美学理论,并将这些理论运用于

《乐学》杂志

音乐实践。通过实践探索进一步学习,并融合传统音乐美学思想,开创具有中国意味的音乐美学学科。他关注音乐美学相关学科的发展,吸收音乐社会学、音乐心理学等相关学科成果,不断拓展音乐美学的视域和内涵。我国音乐美学每一阶段的发展都顺和着这个模式,即学习西方—融合实践(运用)—结合传统双向学习—开创具有中国意味的音乐美学—关注新兴学科、深化发展。

《音乐教育》杂志

(四)编辑出版音乐辞书

与其翻译能力一样,缪天瑞的编撰能力极强,但这并非在他青中年时就显现出来,而是在他离开音乐教育一线,古稀之年在中国音乐研究所做研究时显现出来的。其实在长期从事音乐教育工作过程中,他已经深深感受到音乐工具书的缺乏和迫切的需要。早在20世纪30年代初,他就独自编写了一本袖珍式的《音乐小辞典》,后因自觉水平太低而在中途停止印制。随后在此基础上,他又编成一本五万字的《音乐小词典》初稿,但在日本进犯上海时失落。60年代初,在天津音乐学院工作时期,他会同音乐出版社的编辑,准备编一部中型音乐辞书,但这一次的努力又夭折于"文革"十年浩劫

中。三次努力未果，却更激发了缪天瑞决心编成音乐辞书的斗志。1983年从教育岗位离休后，他便欣然应中国艺术研究院音乐研究所及大百科全书出版社的邀请，离开天津的精致楼房，搬至北京的简陋寓所，发出"此生编不成音乐辞书死不瞑目"的豪言，会同音乐研究所同仁齐心协力编辞书，上下一心，干劲十足，仅花3年就编成了《中国音乐词典》。并且一不做二不休，又由此番人马加足马力，1992年出版了《中国音乐词典·续编》。此外，《中国大百科全书·音乐卷》亦由他负责制定全卷的词目初稿，其工作之繁重是可想而知的，1989年得以出版已是非常难得，但缪天瑞仍对自己未能使它达到理想境地而遗憾不已。这三部书编成后，他对辞典的痴迷仍不减，要完成当年的夙愿，将原来构想的《音乐词典》扩充为《音乐百科词典》，且"百科"两字力求涵盖古往今来全部与音乐相关的内容。他深知，这样一本词典是中国音乐界不可或缺的，便以极其旺盛的精力，对这一挑战义无反顾，召集100多人共同参与。鉴于外国音乐词典常以欧美音乐为主，缺少对亚、非、拉音乐的重视，编写之初，缪天瑞就确立一个宗旨，力求弥补其他各种音乐词典的缺陷，并且立词目不照搬外国音乐词典。由此，他建立了词典的三大支柱：中国音乐、欧美音乐、亚非拉音乐，以三者为主题，展开宏大的词目框架。同时，他非常重视声乐词目、音乐教育词目。对于各类词目的条文，他都亲自拟定提纲，提供给约稿人，其后亲自修改，对外国音乐条目都是认真对照后方确定。但不论是他加工过或者重写过的条文，一律署原作者的姓名，他尊重别人的劳动成果由此可见一斑。缪天瑞倾注暮年心血编成的这部《音乐百科词典》终于在1994年完稿，并于1998年正式出版发行。它的出版，标志着中国音乐辞书建设上了一个新的台阶，是20世纪以来中国音乐辞书建设中的一个里程碑式的文本。《音乐百科词典》所具有的综合性特征和所体现的高度的编撰水平，使它得到了出版界和音乐界的高度评价，获得了2000年"第十二届中国图书奖"。在综

合音乐辞书领域，它首次正视了许多外国音乐家对于中国新音乐的影响，使这些音乐家的名字和事迹在正式出版物中有据可查；收录的许多词目具有时代性特征，使音乐辞书的内容与日益发展的社会同步，具有与时俱进的意味；综合音乐辞书词目的具体化、客观性，使这本辞书具有实用性的特征，是主编者音乐无国界、文化无大小的学术思想的具体表现。这一庞大的系统工程离不开缪天瑞的不懈追求，他在框架设计和词目编撰等具体方面的突出贡献使音乐辞书取得了前所未有的成绩，在中国近现代音乐的发展历史上具有里程碑的意义。

（五）编辑多种音乐刊物

1933年，缪天瑞受聘于江西省推行音乐教育委员会后，就接替萧而化主编该会会刊《音乐教育》（月刊）。这是我国最早的音乐教育刊物，其对象定位为中小学音乐教师，自创刊至1937年12月终刊，历时5年，共出版了5卷57期。缪天瑞从1卷6、7期合刊起做编辑，至3卷1期起担任主编。该刊物刊载音乐理论文章、音乐作品、音乐教育文章及教学歌曲等。历经1926—1933年在小学、中学、中华艺术大学、武昌艺术专科学校等的音乐教师职任，他对基层音乐教育有着深入了解，对社会层面的需求有着直观的认识。他翻译编写了许多有关专业音乐知识的文章在刊物发表，如《中国音乐略史》《中国古代音乐的流弊和现代音乐的趋向》等，同时刊载具有现实意义的国内外音乐教育研究论著，如连载美国岐丁斯著的《小学音乐教学法》，日本青柳善吾著、易之译的《音乐教育论》，邹敏、铁明的《音乐教育心理学》，美国穆塞尔和格林合著的《音乐教育心理学》等。此外，刊物还连载了音乐技术理论和音乐知识讲座，如"和声学""曲调作法""音乐理论初步""乐式学讲座""音乐史"等。对于国外较新的论著，如美国该丘斯的音乐理论知识丛书，缪天瑞在其问世十年后就及时翻译出来，为我国音乐界提供了国际最前沿的音乐知识。经常在该刊物上发表文章和作品的有贺绿汀、王光祈、吕骥、青主、赵

元任、刘雪庵、钱君匋、江定仙等，缪天瑞曾采纳吕骥的意见，每期都刊载我国各地的民间歌曲。《音乐教育》开辟过"小学音乐教育专号""中国音乐问题专号""乐曲创作专号"等栏目，1935年以后，发表抗日救亡作品、论文，出版"全国音乐界总动员特大号""救亡歌曲特辑""苏联音乐专号"等。《音乐教育》虽然只存在了短短5年时间，却在传播西方音乐理论知识、建立音乐教育体系和研究社会问题方面起到了巨大的作用。《音乐教育》停刊后，至80年代前，近半个世纪我国没有再出现专门的音乐教育刊物，这使《音乐教育》更显得弥足珍贵。1939年，缪天瑞赴重庆与胡彦久、江定仙、陈田鹤共同编辑《乐风》双月刊。创刊伊始，便确立了编辑方针：为着整个音乐创作的发展，大量发表抗战创作歌曲。在创刊号上就选定了多首乐曲，如陈田鹤创作的钢琴曲《血债》，应尚能的《拉纤行》，老舍作词、刘雪庵谱曲的《军民联歌》等，更有一首钢琴伴奏独唱艺术歌曲，即贺绿汀根据当时重庆进步刊物《文摘》中的一篇散文诗谱曲的《嘉陵江上》，发表后迅速传遍大后方的每一个角落，歌曲后来还被翻译成英文，将抗战精神传到了国外。此外，创刊号上还刊登了多篇音乐评论文章，内中就有缪天瑞的《天然音阶的构成》一文。由于创刊号上刊登了署名荣森（即唐荣牧、向隅）的报道延安的一篇《鲁艺音乐系近况》文章，《乐风》被当时国民政府停刊整顿。1941年复刊后，内容还是配合抗战时期音乐教育的发展，但终因工作困难而停滞。1946年，缪天瑞辗转到我国台湾省后，又主编台湾省交响乐团的《乐学》双月刊，在此刊上，发表了3篇律学研究文章，但不久亦因时事困难而终刊。1950年又同张文纲合编《人民音乐》月刊，共出12期。可见，缪天瑞充分认识到音乐刊物的重要性，并且身体力行办刊，为音乐教师素养的提高、音乐教育事业的发展、音乐知识在社会上的传播发挥了重要作用。

第三节 音乐学科一代楷模

伟大的时代产生伟大的人物，伟大的人物推进历史的发展。在 20 世纪音乐发展中，涌现出大批具有高度文化自觉的音乐学人，他们孜孜不倦地求索开拓、著书立说，为音乐事业做出重大贡献，具有不可撼动的历史地位。作为音乐教育家、音乐理论家、乐律学家、音乐美学家、著名音乐人的缪天瑞，就是其中的杰出代表，是音乐学界的一代楷模。

一、作为音乐教育家

缪天瑞从事音乐教育工作近 70 载。他关怀普及音乐启蒙教育，曾编选《中学新歌》《风琴钢琴合用谱》《中国民歌集》《中外名歌一百曲》《世界儿歌集》等中小学教学资料，考察日本中小学音乐体制，撰写音乐教育研究专著《小学音乐教材及教学法》等，主编我国最早的音乐教育刊物《音乐教育》，以及《乐风》《乐学》等音乐杂志，刊载音乐教育文章及论著，向国人介绍音乐知识、传递音乐信息、提供音乐学术交流。他曾亲手创建温州艺术学院，参与创建天津音乐学院，其办学思想和管理理念给予今日办学者深刻影响。缪天瑞桃李满天下，他的学生甚至学生的学生已成为音乐教育界的中坚力量。缪天瑞丰富的教学经验及独到的教育思想，深刻影响并引领着我国音乐教育事业，是音乐教育事业的开拓者和领路人。

二、作为音乐理论家

缪天瑞翻译并撰写了许多音乐理论著述，涉及音乐美学、作曲技术理论、音乐史学、键盘演奏艺术与技巧等领域，多达 11 种，该丘斯的系列论著《音乐的构成》《曲调作法》《曲式学》《和声学》等成为专

业音乐教科书，为作曲技术理论的成熟和传播奠定了基础。他提出的乐器译名的新译法，为我国乐器译名的统一做出了不可磨灭的贡献。20世纪80年代缪天瑞从教育岗位退休后，投入大量精力完成《中国音乐词典》正编和续编、《音乐百科词典》与《英汉辞海》部分音乐词目及《中国大百科全书·音乐卷》的编纂，使学人无从查考音乐知识这一状况成为历史。

三、作为乐律学家

缪天瑞在我国律学界的地位没有人可以替代，是现代律学的开拓者，堪称王光祈之后当代律学研究第一人。1950年。他出版了让"一般人"走进律学学科的《律学》。其后，他以虚怀若谷的胸襟、兼容并包的学术眼光和锲而不舍的治学精神，让《律学》经过三次"大拆大卸"，"50年磨一剑"，日臻完善，成为集古今中外律学成果的第一部真正意义上的律学专著。在他的引领下，律学学会成立，律学研讨会不断召开，律学研究和宣传日益活跃并为更多人所了解。

四、作为音乐美学家

如果说萧友梅第一次使用"音乐美学"学科概念，开启了学科建构历史的话，那么缪天瑞后来发表的《论音乐艺术的阶级性》《历代哲人们的音乐观》《关于绝对音乐和标题音乐》《音乐表现的原质的要素》《音乐是否属于特殊阶级的》等，则为学科发展注入了丰富的内容与活力。他对西方音乐美学成果进行有目的、有选择、有创见地翻译介绍，涉及音乐美学的研究对象与性质、内容与形式，以及自律论与他律论、绝对音乐与标题音乐、音乐心理学、音乐的功能与作用、音乐美学史等，开拓了音乐美学学科更广泛的论域，成为今人研究音乐美学的重要历史文献。

五、作为音乐活动家

作为一位音乐人，缪天瑞更是音乐界的一代师表。在学术上，他

以"为乐不可以为伪"的务实理念,以"人生朝露,艺术千秋"的理想,以学贯中西、通古晓今的做学问的气势,以锲而不舍、刻苦钻研的研究精神,构筑了音乐学界的理论丰碑。在为人上,缪天瑞德艺双馨,他辛勤踏实做事,早年就以"科学救国""教育救国"为己任,淡泊名利、默默耕耘,数十年如一日。他洁身自爱,与世无争,一心治学,"文革"期间虽经受无端罪名带来的迫害,却胸襟宽广,正直不阿,高风亮节。无论对同辈还是对小辈,他都以礼相待,谦逊平和,从不居高临下,不高谈阔论。他的人格魅力和治学风范永远为后人所景仰。

结 语

民国时期，随着社会形态的变革和西方文艺思潮的传入，音乐学人强烈地感受到历代乐（文）人赖以生存的文化基础已然改变，引发了对中国音乐前途命运的争论，传统的音乐义理与西方写实主义的表现成为矛盾焦点，因此不可避免地要对中国音乐进行改革。1926年在杭州城隍山下成立的"春蜂乐会"，诞生于这样一个古今中外文化思潮互荡互生的年代。它是以创作艺术歌曲为主要任务的新音乐创作团体，其成员自觉地肩负起"音乐救国"和文化复兴的历史使命，提出了自己鲜明的立场和主张，并在创作实践中融入求存保种的爱国热情。短短两三年间，其主要成员钱君匋、邱望湘、陈啸空、沈秉廉等人，进行了一系列与音乐有关的活动，包括谱写艺术歌曲、出版音乐教材与歌曲集、发展音乐教育等。春蜂乐会的成立使江浙地区音乐家群体逐渐形成了趋同的音乐价值观，迅速扩大了其在江浙地区的影响力，相对分散的音乐家个体构筑起整体的艺术力量，群体性的审美追求和音乐活动对音乐家个体的思想和创作的影响尤为明显，在江浙地区逐渐成长起来一批年轻音乐家。在20世纪风起云涌的社会变革中，他们是里程碑式的人物，历史地位和影响不可低估。

春蜂乐会集合同道，他们都具有深厚扎实的传统文化修养，音乐教育、音乐创作、音乐理论兼擅。他们弘扬新文化、新思想，受中西文化的浸润而对国家、民族和时代有着强烈的责任感，以继承优良传统、以乐振兴艺术之大业为宗旨，致力于音乐创作与音乐教育等。

其创作的抒情歌曲，是我国近代艺术歌曲创作的发端之一。尤其是"恋歌"，是继赵元任、刘半农之后我国早期艺术歌曲创作的经典之作。在西学强势影响下，他们的歌词创作从思想内容和艺术样式上，有着重振古典文化的艺术立场，能出入古法，在中西文化思潮中有坚守传统的一面，但强调立足创新、学习传统，不失形似而更重精神，较之古代文人，深深地刻有时代印迹，给人以真切细腻的审美感知，开拓了现代歌词创作的艺术形式，为探索具有民族风格的歌词创作做出了贡献。

他们常以儿童喜爱的小动物为歌曲主题，研究儿歌、儿童歌舞剧的创作技巧与规律，创作了一批符合儿童心理特征的作品。其歌词自然、真切、解放，洋溢着灵动活泼的天趣，旋律流畅、清新，给孩子以哲理启迪，开辟了中国儿童歌曲、歌舞剧创作的新局面，同时也吸引了一批音乐家参与该领域的创作。与此同时，他们发表了不少知识性、实践性相结合的音乐理论文论，编写、出版了多种富于艺术性、时代性的幼儿园、中小学音乐教材，推动了当时学校音乐教育的发展，为我们今天研究中国音乐教育提供了文献史料。

综观之，春蜂乐会的音乐创作既不囿于古人，又合于古人，呈现出通俗化、平民化的倾向。他们关注时代变革，创作了大量隐喻革命（反封建）、启迪人民的音乐作品，艺术主张中有明确的艺术（音乐）启民救国、复兴文化自信的思想。他们是新的社会思想、新的文艺精神的传播者，是新音乐的倡导者和践行者，不再是隐逸高蹈、孤芳自赏的旧式文人。他们在20世纪上半叶的音乐舞台上，以自己绵薄之力为中国音乐文化发展默默奉献着。20世纪70年代，随着沈秉廉、陈啸空、邱望湘相继去世，春蜂乐会已名存实亡。1992年1月，上海音乐出版社出版了春蜂乐会在20世纪20年代创作的《恋歌三十七首》，这是对春蜂乐会的回顾。同年10月，上海乐团专门组织"钱君匋音乐作品欣赏会"，演出"春蜂乐会"时期创作的歌曲，这是对春蜂乐会近半个世纪音乐活动的总结。1998年，钱君匋去世，春蜂乐会最终成为历史。

在20世纪中国社会变革的激流中，春蜂乐会的成员以真实的情感、

高远的乐思、深厚的艺术修养及学者风范，回应时代课题，引领音乐学人共同完成民国时期中国音乐的现代转型，成为影响20世纪中国音乐发展的重要力量。他们是浊世中的清流，漩涡中的砥柱，"观今宜鉴古，无古不成今"，回望历史，我们将续写属于我们这代音乐人的时代华章！

参考文献

1. 葛剑雄. 千秋兴亡 [M]. 长春：长春出版社，2005.
2. 孙继南. 中国近现代音乐教育史纪年：1840—2000 [M]. 济南：山东教育出版社，2004.
3. 吴光华. 钱君匋传 [M]. 北京：北京美术摄影出版社，2001.
4. 徐士家. 中国近现代音乐史纲 [M]. 海口：南海出版公司，1997.
5. 吕骥. 吕骥文选：上集 [M]. 北京：人民音乐出版社，1988.
6. 马达. 音乐教育科学研究方法 [M]. 上海：上海音乐出版社，2005.
7. 居其宏. 新中国音乐史：1949—2000 [M]. 长沙：湖南美术出版社，2002.
8. 陈应时，陈聆群. 中国音乐简史 [M]. 北京：高等教育出版社，2006.
9. 杨和平. 浙江近现代音乐教育家群体研究 [M]. 上海：上海教育出版社，2012.
10. 杨和平. 先觉者的足迹：李叔同及其支系弟子音乐教育思想与实践研究 [M]. 上海：上海音乐出版社，2010.
11. 王晨. 音乐家沈秉廉研究 [D]. 金华：浙江师范大学，2014.
12. 何明斋，沈秉廉. 基本教科书音乐：中级4册 [M]. 北京：商务印书馆，1931.

13. 何明斋，沈秉廉. 基本教科书音乐：高级 4 册 [M]. 北京：商务印书馆，1931.

14. 沈秉廉. 儿童音乐教科书：初级 8 册 [M]. 上海：儿童书局，1932.

15. 沈秉廉. 儿童音乐教科书：高级 8 册 [M]. 上海：儿童书局，1932.

16. 邱望湘，沈秉廉. 北新音乐教本：第 1 册 [M]. 北京：北新书局，1932.

17. 沈秉廉. 小学生甜歌 44 首 [M]. 上海：儿童书局，1931.

18. 沈秉廉. 小学生甜歌 77 曲 [M]. 上海：儿童书局，1928.

19. 沈秉廉，钱君匋. 幼稚园新歌 [M]. 北京：商务印书馆，1930.

20. 沈醉了. 五蝴蝶在花园里 [M]. 上海：儿童书局，1931.

21. 沈醉了，陈雪鹄. 名利网 [M]. 上海：开明书店，1929.

22. 沈醉了，戈眉山. 群鸡 [M]. 上海：开明书店，1930.

23. 沈秉廉. 新唱游 [M]. 上海：大东书局，1951.

24. 沈秉廉，钱君匋. 广寒宫 [M]. 上海：开明书店，1932.

25. 沈秉廉. 三民主义教育中学新歌 [M]. 北京：商务印书馆，1928.

26. 王宁一. 萧友梅与二十世纪的中国音乐学和音乐美学 [J]. 音乐艺术，1994（02）：33-40，44.

27. H. 里曼. 音乐美学要义 [M]. 缪天瑞，冯长春，译. 上海：上海音乐出版社，2005.

28. 缪天瑞.《基本对位法》编译修订版译者序 [M] // 天津音乐学院，中国艺术研究院音乐研究所. 缪天瑞音乐文存：第三卷：下册. 北京：人民音乐出版社，2007.

29. 王宁一，杨和平. 二十世纪中国音乐美学：文献卷：1900—1949 [M]. 北京：现代出版社，2000.

30. 沈秉廉. 五蝴蝶在花园里［M］. 上海：儿童书局，1930.

31. 宁馨锐. 黎锦晖儿童歌舞剧剧本文学性浅析——以《麻雀与小孩》《小小画家》为例［J］. 文艺争鸣，2019（08）：173-175.

32. 舒燕. 邱望湘儿童歌舞剧的音乐创作研究［D］. 南昌：江西师范大学，2019.

33. 程析. 黎锦晖儿童歌舞剧创作特色研究［J］. 音乐创作，2016（06）：115-117.

34. 屠锦英. 黎锦晖儿童歌舞剧的价值评析及当代启示［J］. 音乐研究，2011（05）：58-65，106.

35. 汪毓和. 黎锦晖儿童歌舞音乐的历史意义——为纪念黎锦晖诞辰一百周年而写［J］. 人民音乐，1991（12）：18-20.

附录一　春蜂乐会作品精选

目　录

1. 湘累……郭沫若词　陈啸空曲
2. 夏令营歌……陈啸空　词曲
3. 海兰江……［朝鲜］任晓远词　陈啸空曲
4. 摘花……钱君匋词　白蕊先曲
5. 金梦……钱君匋词　邱望湘曲
6. 无奈……沈醉了词　钱君匋曲
7. 记得是清早……沈醉了词　钱君匋曲
8. 遣嫁前一夕……沈醉了词　钱君匋曲
9. 昭君出塞……朱　湘词　邱望湘曲
10. 送春……［宋］朱淑真词　邱望湘曲
11. 信誓旦旦……邱望湘词曲
12. 闲适……［元］关汉卿词　邱望湘曲
13. 江城子……［宋］苏轼词　邱望湘曲
14. 汴水流……［唐］白居易词　邱望湘曲
15. 歌剧《天鹅》选曲……赵景深词　邱望湘曲
16. 惟有现在……沈秉廉词曲
17. 可爱的家庭……［美］毕肖普曲　沈秉廉填词
18. 晨光……［美］艾伦曲　沈秉廉填词

19. 建设歌……沈秉廉词曲
20. 春来了……［俄］鲁宾斯坦曲　沈秉廉词
21. 这相思仿佛寒暖……钱君匋词　缪天瑞曲

湘累

郭沫若 词
陈啸空 曲

泪珠儿要流尽了,爱人呀!还不回来呀!我们从春望到秋,从秋望到夏,望到海枯石烂了,爱人呀!还不回来呀!我们为了他,泪珠儿要流尽了;我们为了他,寸心儿要破碎了;爱人呀!还不回来呀?层层绕

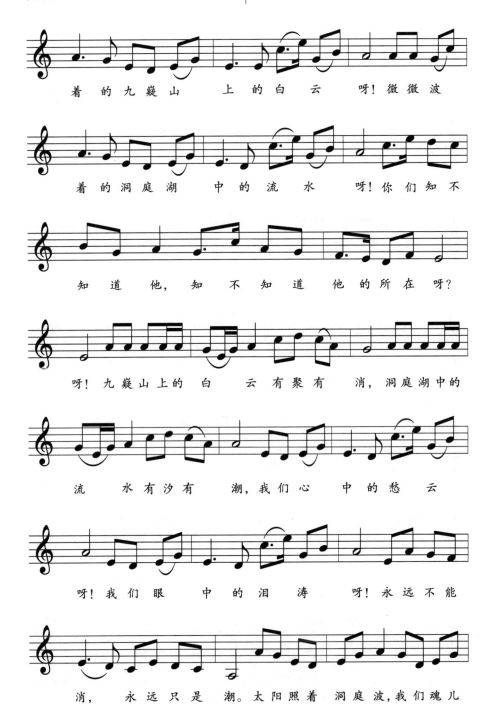

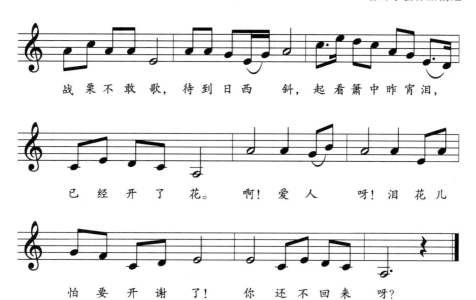

夏令营歌

陈啸空 词曲

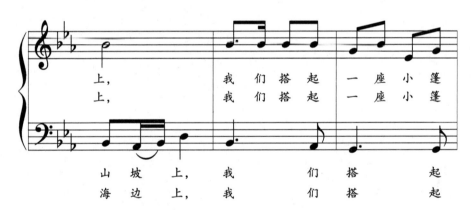

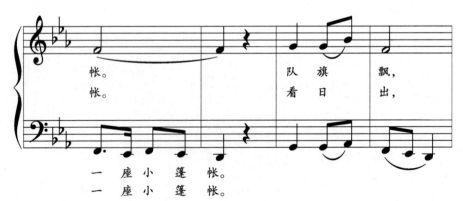

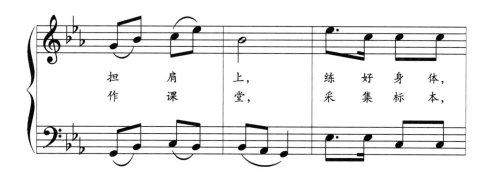

春蜂乐会研究

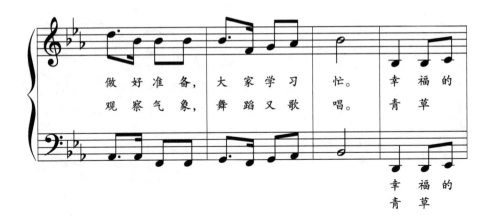
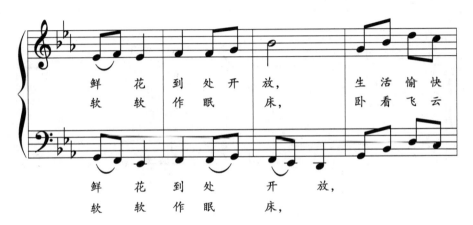
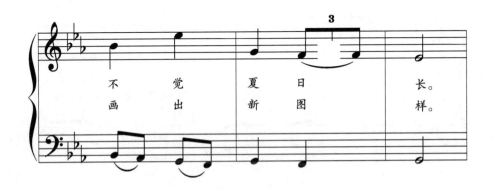

附录一
春蜂乐会作品精选

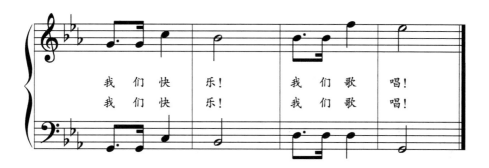

海兰江

[朝鲜] 任晓远 词
陈啸空 曲

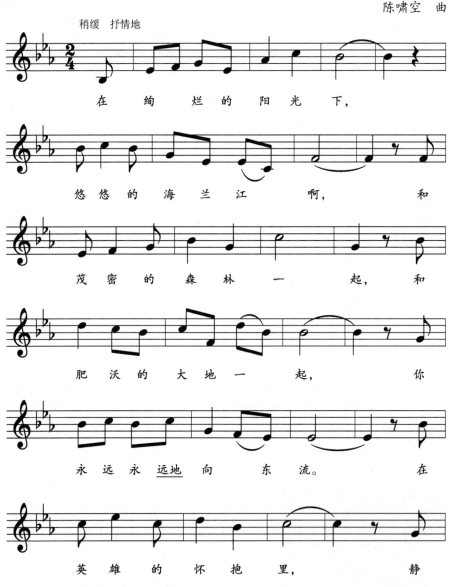

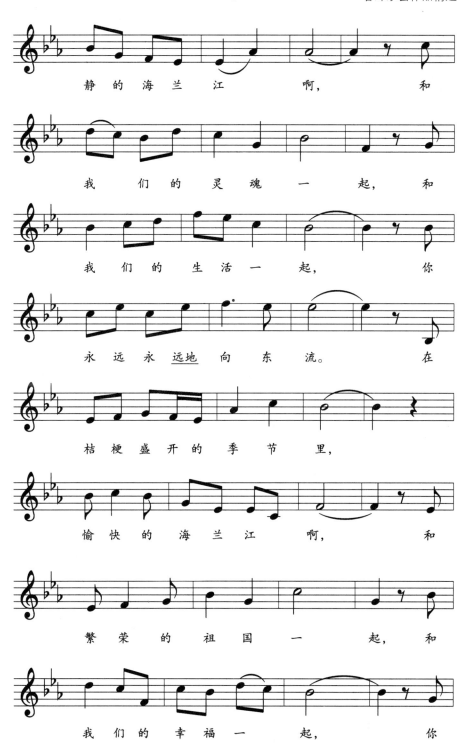

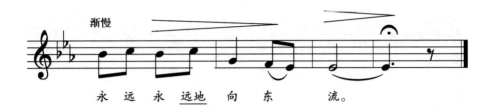

摘 花

钱君匋 词
白葳先 曲

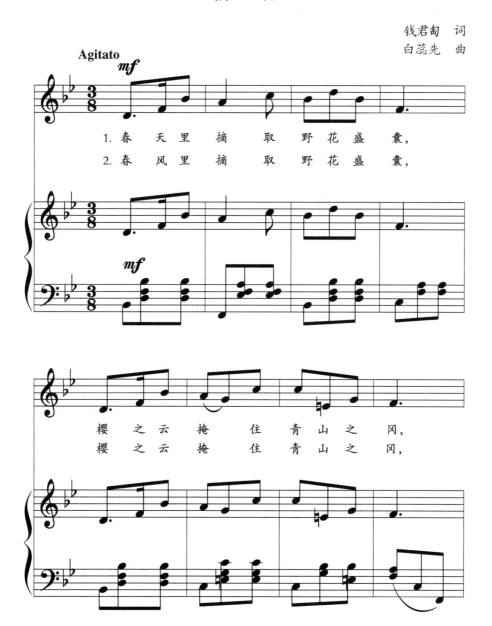

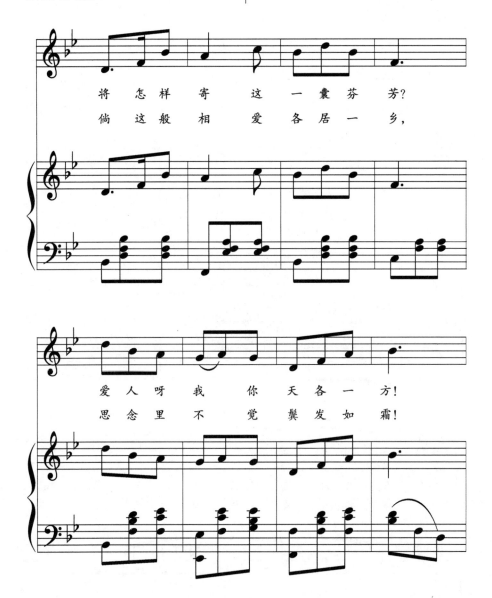

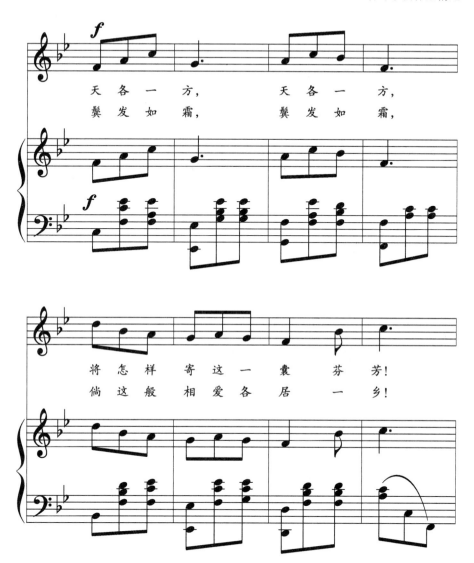

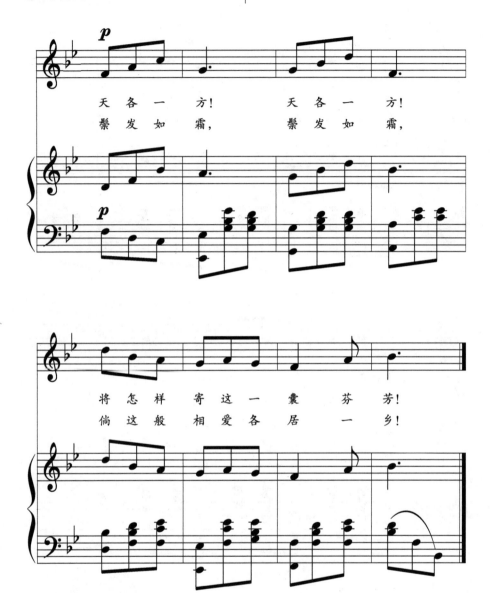

金 梦

钱君匋 词
邱望湘 曲

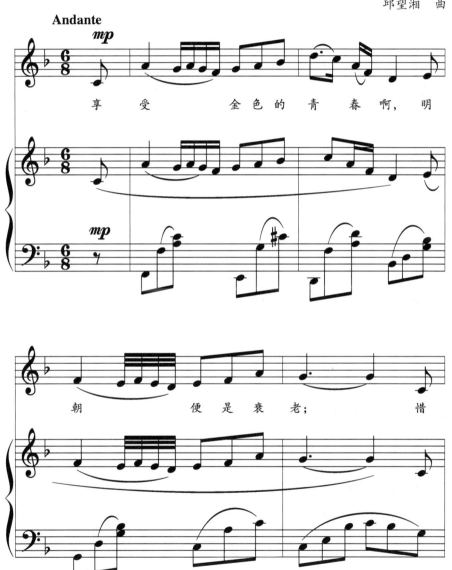

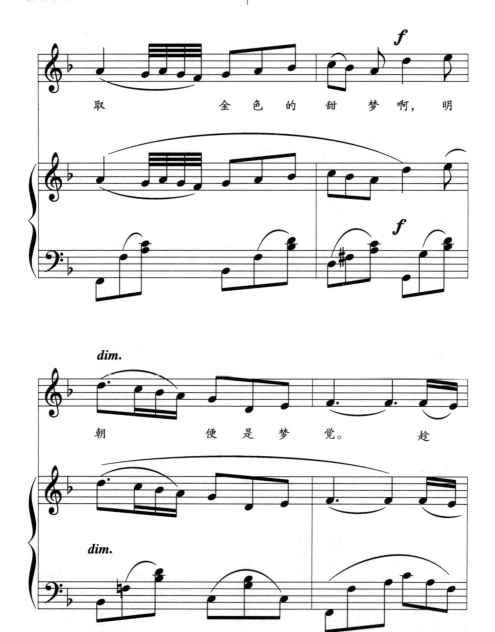

169 附录一
春蜂乐会作品精选

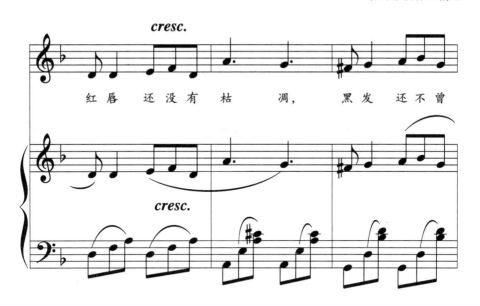

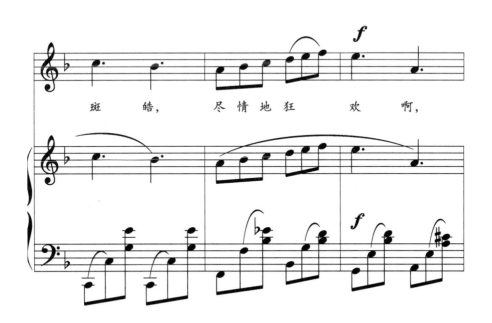

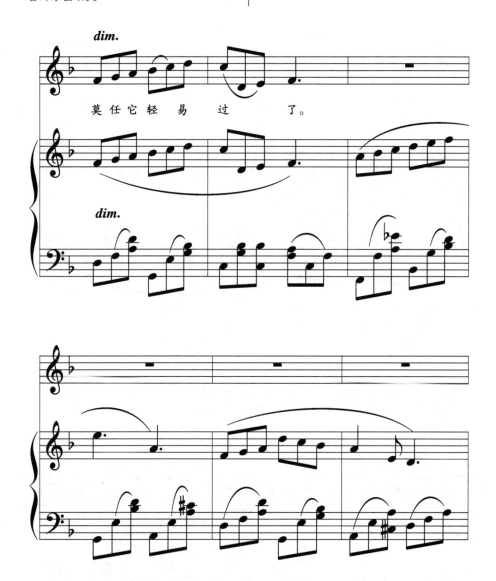

附录一
春蜂乐会作品精选

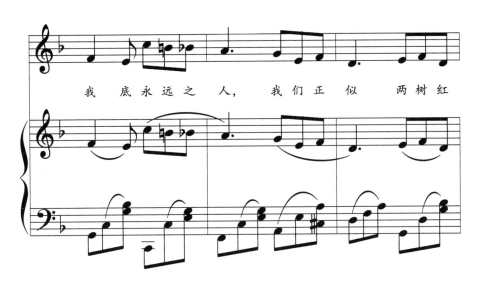

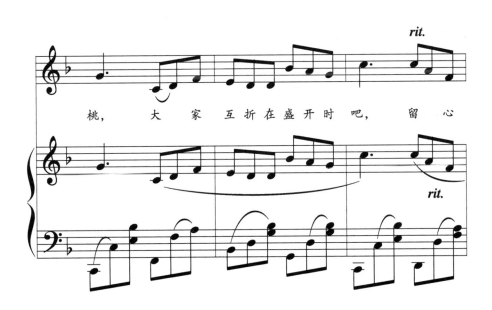

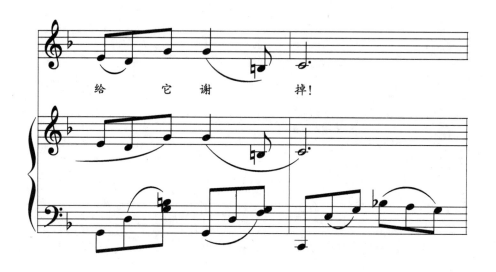
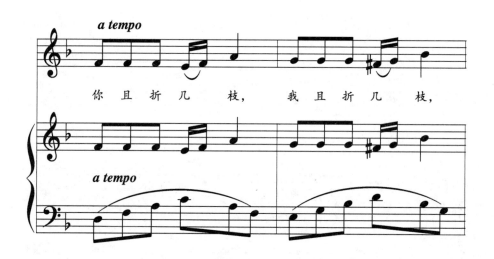

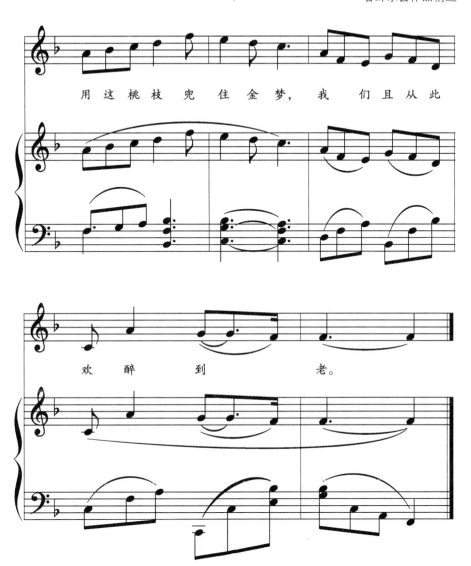

无 奈

沈醉了 词
钱君匋 曲

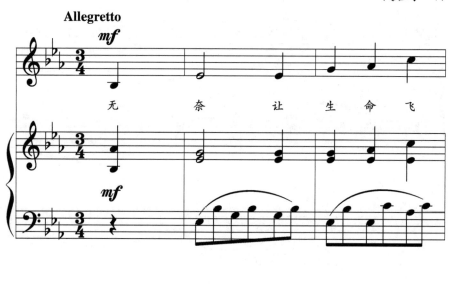

附录一
春蜂乐会作品精选

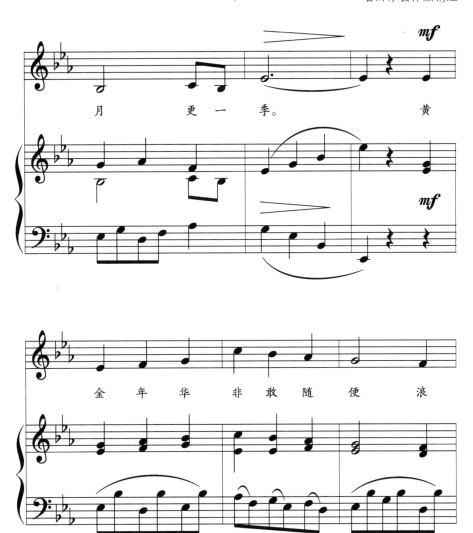

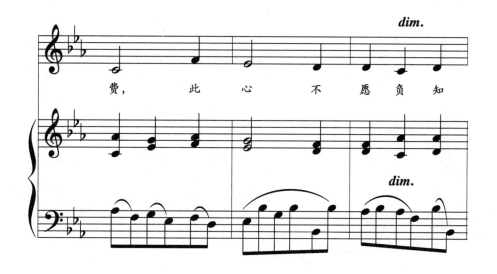
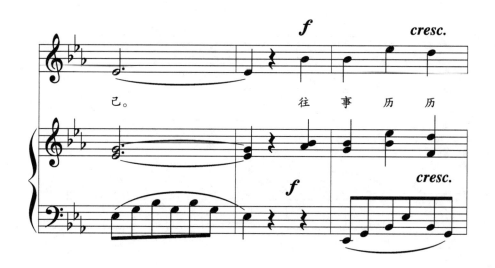

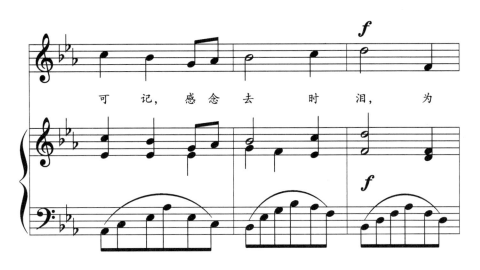
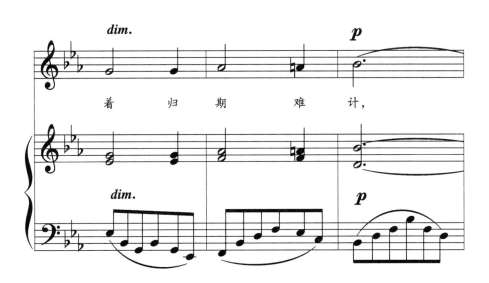

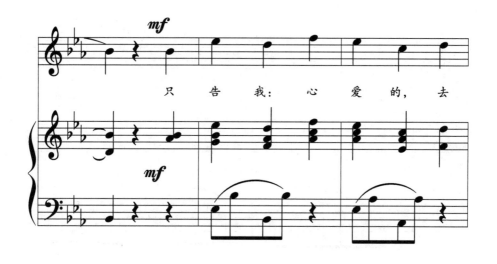
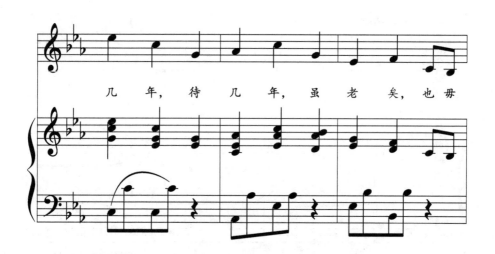

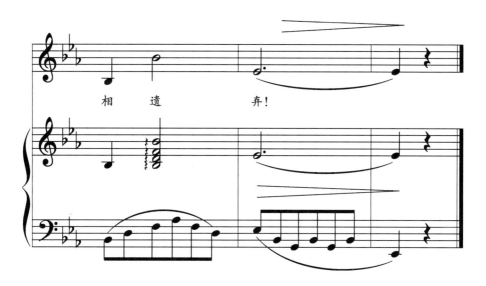

春蜂乐会研究

记得是清早

沈醉了 词
钱君匋 曲

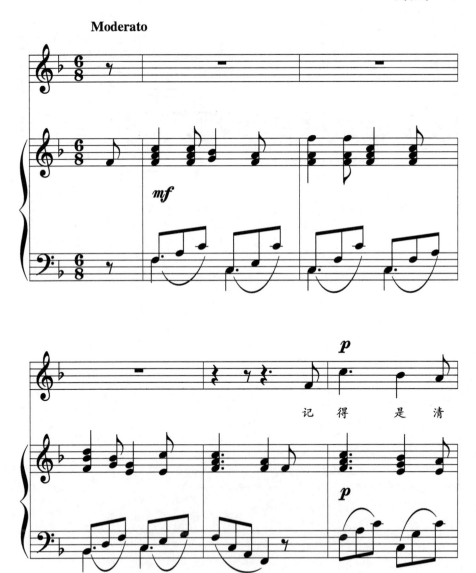

附录一
春蜂乐会作品精选

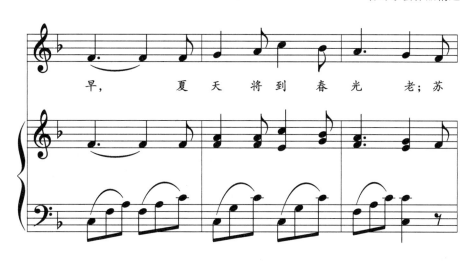

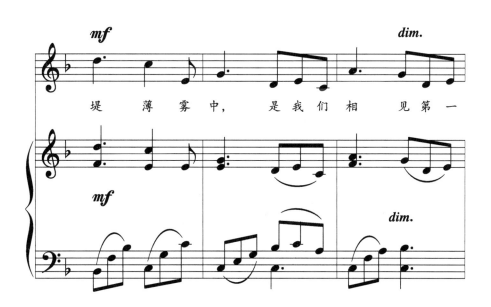

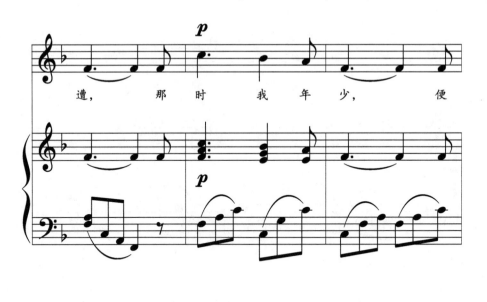
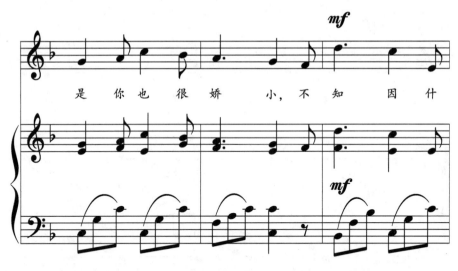

附录一
春蜂乐会作品精选

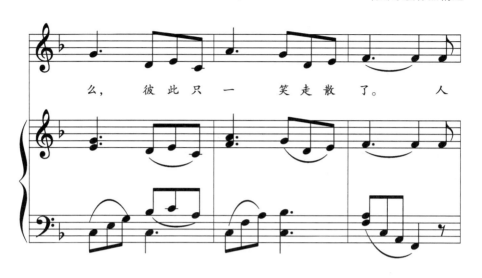

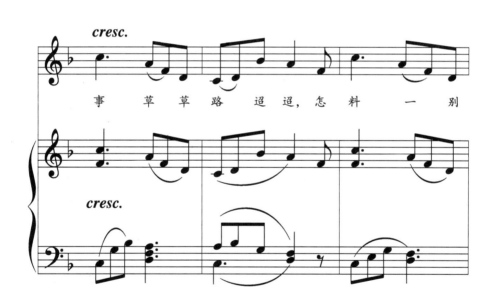

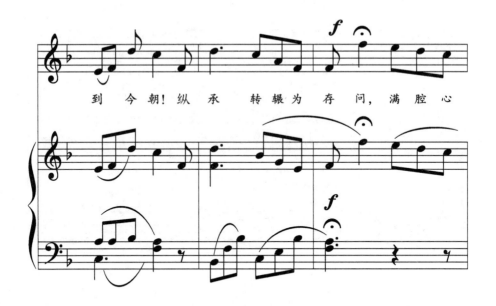
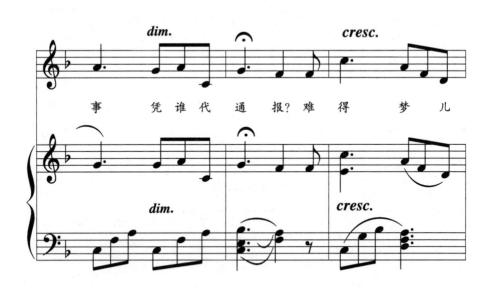

遣嫁前一夕

沈醉了 词
钱君匋 曲

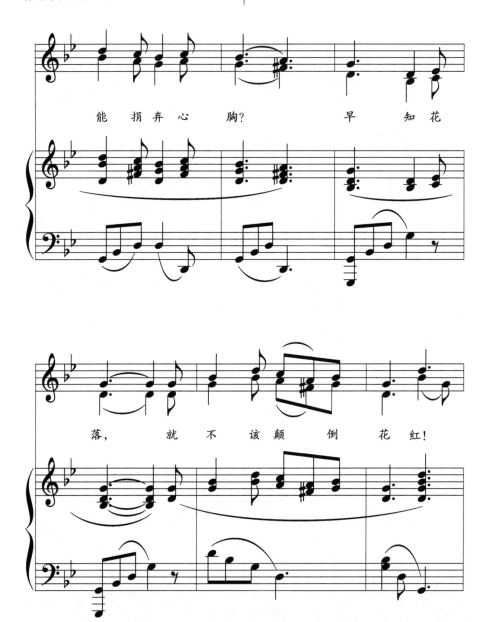

春蜂乐会研究

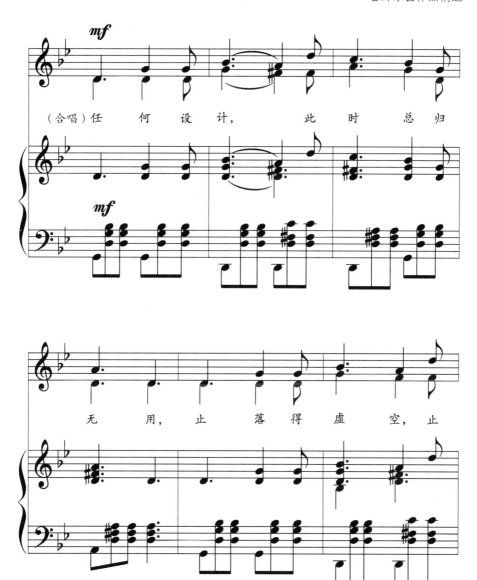

春蜂乐会研究

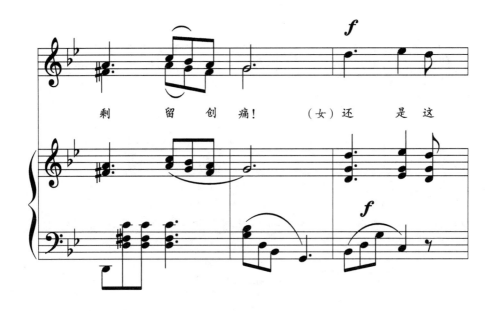

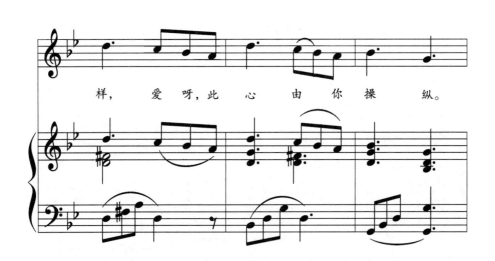

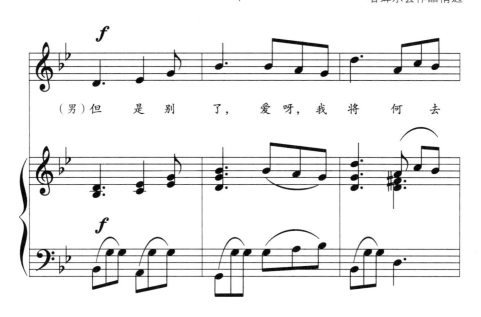
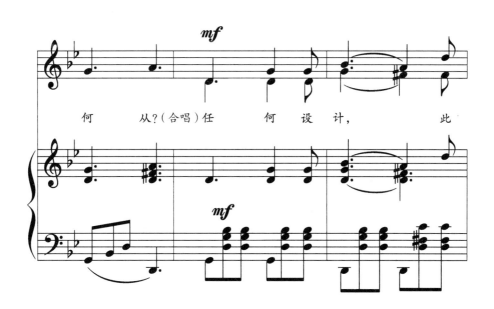

春蜂乐会研究

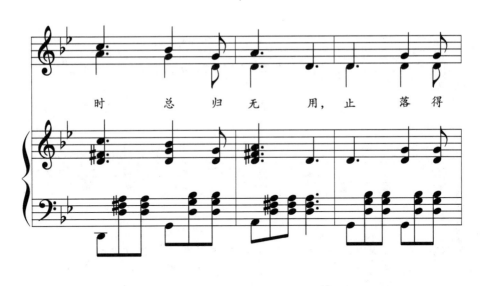

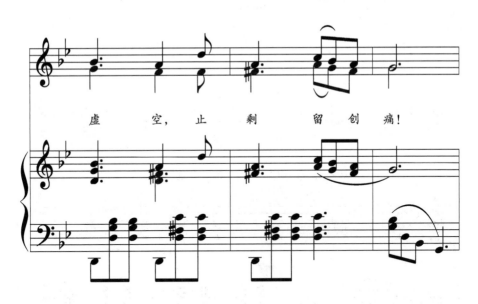

附录一
春蜂乐会作品精选

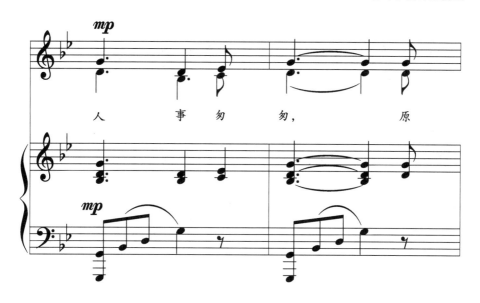

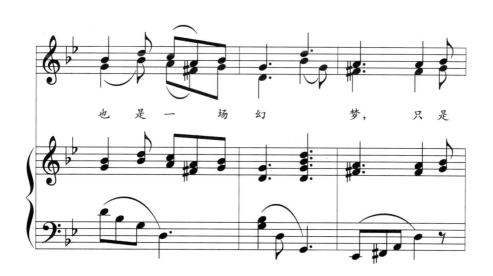

春蜂乐会研究

附录一
春蜂乐会作品精选

昭君出塞

朱湘 词
邱望湘 曲

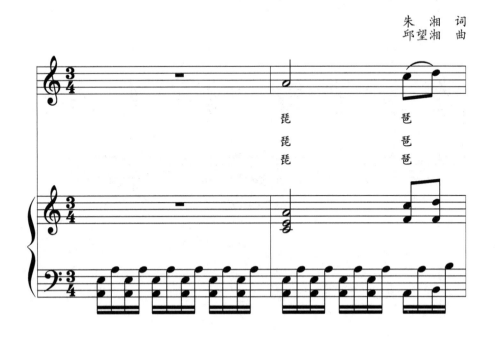

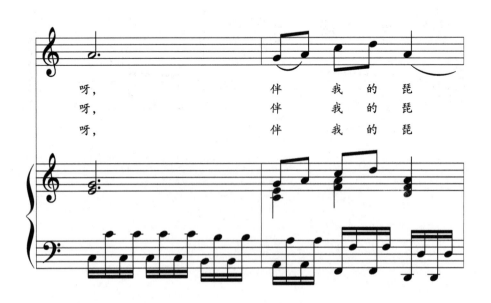

附录一
春蜂乐会作品精选

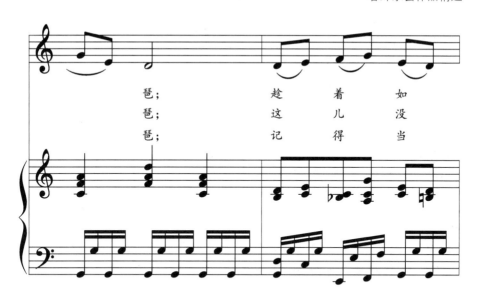

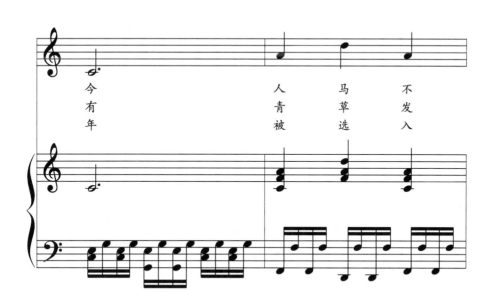

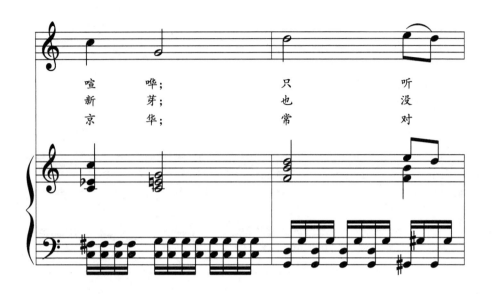
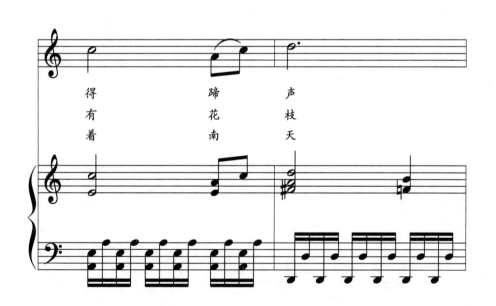

附录一
春蜂乐会作品精选

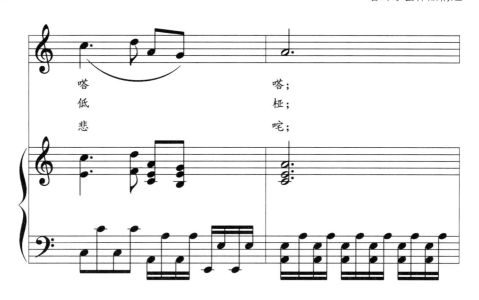

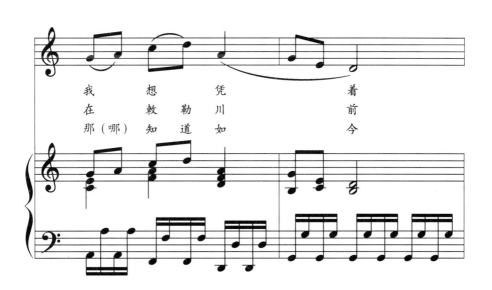

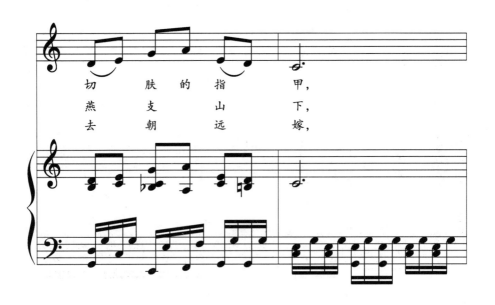
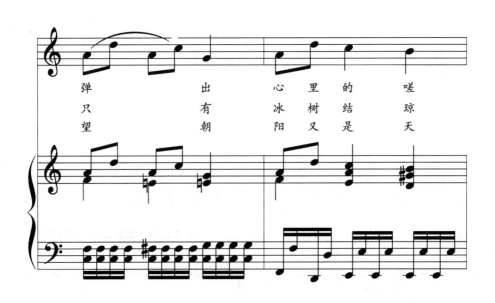

附录一
春蜂乐会作品精选

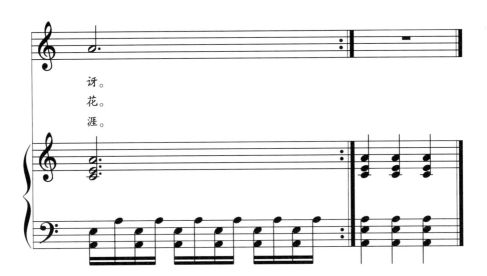

送 春

[宋] 朱淑真 词
邱望湘 曲

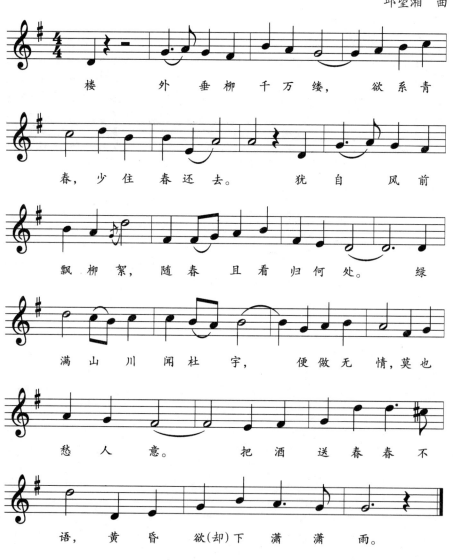

信誓旦旦

邱望湘 词曲

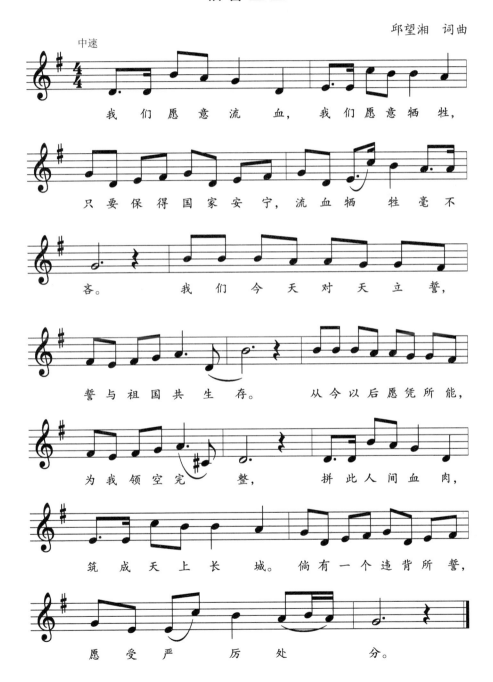

闲 适

[元] 关汉卿 词
邱望湘 曲

江城子

[宋] 苏轼 词
邱望湘 曲

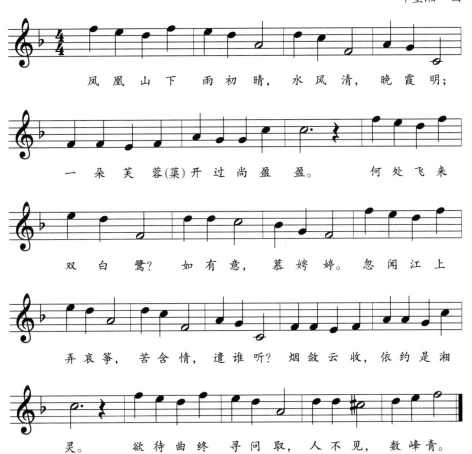

汴水流

[唐] 白居易 词
邱望湘 曲

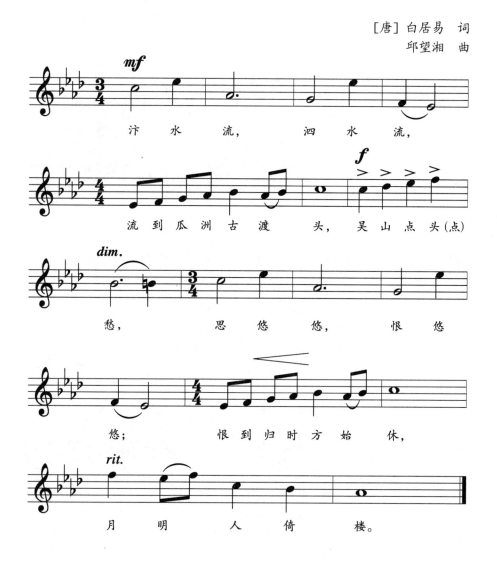

歌剧《天鹅》选曲

赵景深 词
邱望湘 曲

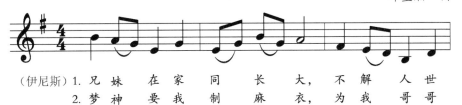

(伊尼斯) 1. 兄妹 在家 同 长大，不解 人世
2. 梦神 要我 制 麻衣，为我 哥哥

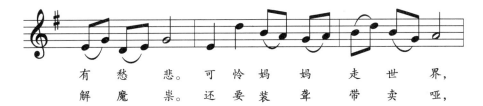

有 愁 悲。可怜 妈妈 走 世 界，
解 魔 祟。还要 装 聋 带 卖 哑，

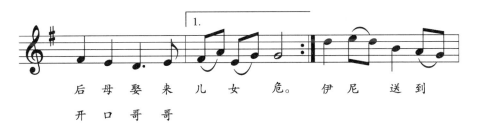

后母娶来儿女危。伊尼 送到
开口哥哥

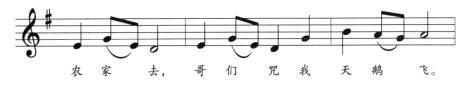

农家 去，哥们 咒我 天鹅 飞。

千辛 万苦 去 寻 找，才和 哥哥

惟有现在

沈秉廉 词曲

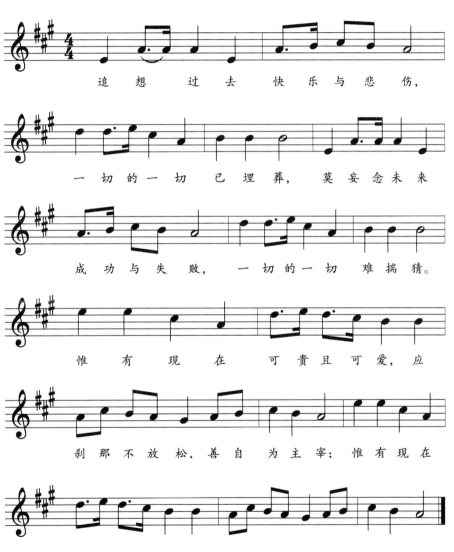

可爱的家庭

[美] 毕肖普 曲
沈秉廉 填词

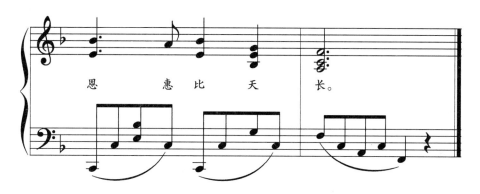

附录一
春蜂乐会作品精选

晨 光

[美] 艾伦 曲
沈秉廉 填词

建 设 歌

沈秉廉 词曲

建设首要在民生,注重人民衣食住行,振兴农业足民食,富裕民衣织造研精。建筑屋舍乐民居,修路治河便利民行,政府人民齐努力,建设事业就可完成。

附录一
春蜂乐会作品精选

春 来 了

[俄] 鲁宾斯坦 曲
沈秉廉 词

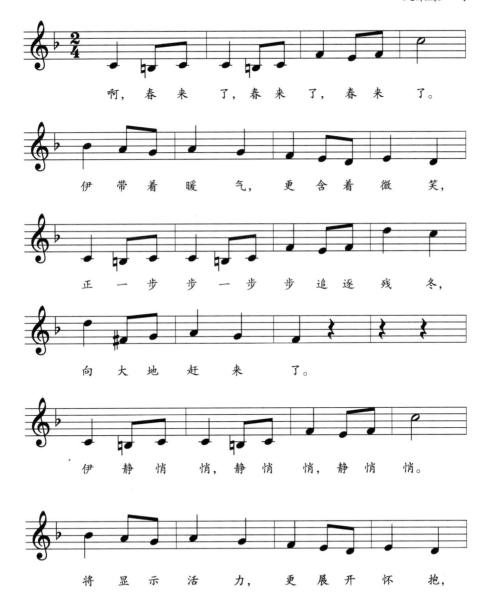

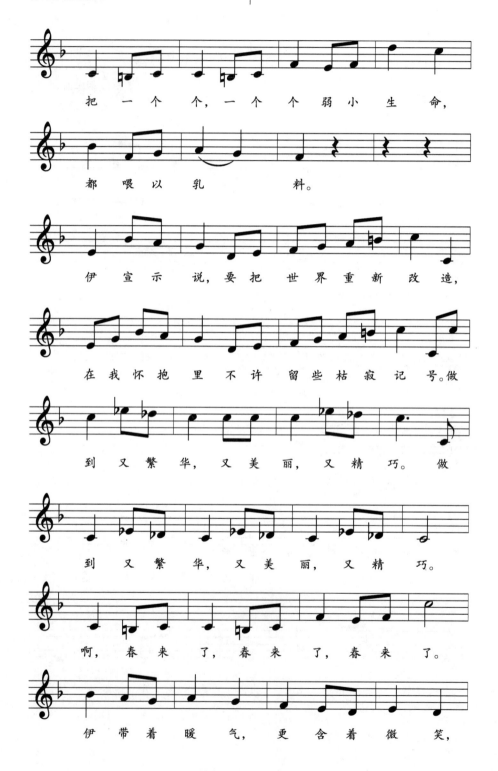

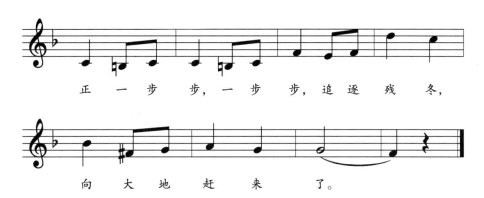

这相思仿佛寒暖

钱君匋 词
缪天瑞 曲

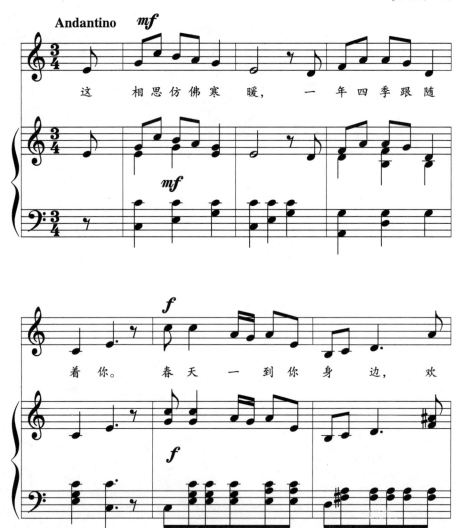

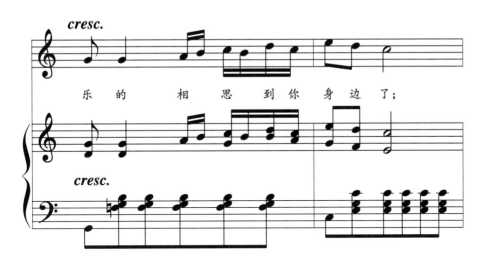
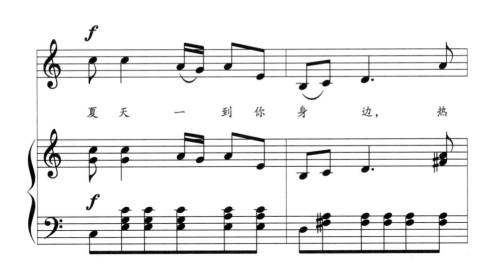

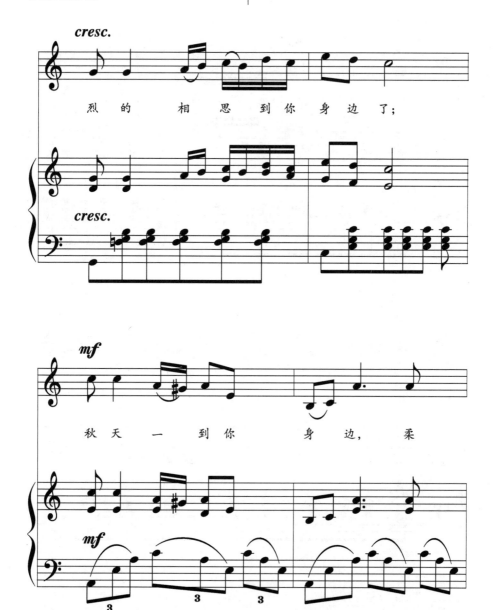

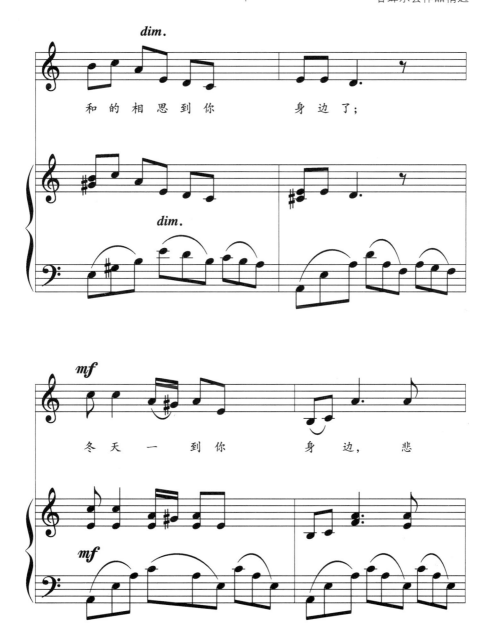

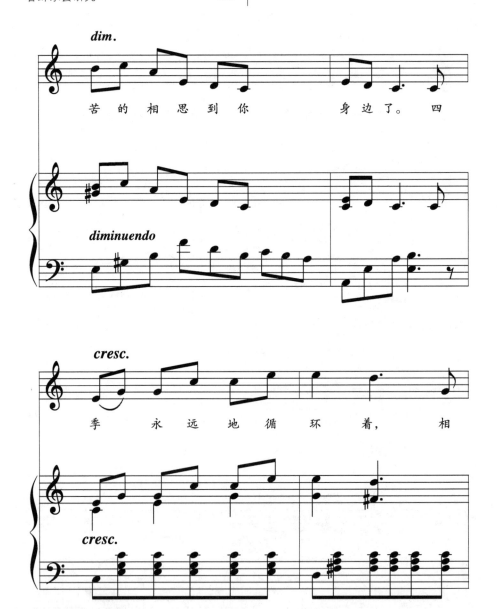

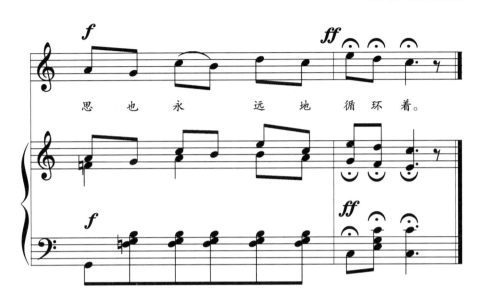

附录二　春蜂乐会研究系列成果

［1］杨和平，苏振华．"春蜂乐会"创始人——钱君匋研究［J］．中国音乐，2020（05）：81-92．

［2］汪静一．沈秉廉儿童歌舞剧《五蝴蝶在花园里》研究［J］．音乐探索，2020（03）：113-120．

［3］杨和平，蒋立平．学堂乐歌的回响——钱君匋儿童歌曲研究［J］．星海音乐学院学报，2019（03）：33-43．

［4］杨和平．"上音"三位音乐家吴梦非、邱望湘、陈啸空研究（上）［J］．音乐艺术（上海音乐学院学报），2018（01）：153-164，5．

［5］闫兵．陈啸空儿童歌曲创作研究——以《和平花》为例［J］．音乐探索，2018（04）：44-48．

［6］汪静一．春蜂乐会儿童歌舞剧研究［D］．长沙：湖南师范大学，2021．

［7］李梦思．春蜂乐会《摘花》歌曲集研究［D］．金华：浙江师范大学，2021．

［8］刘涛．《新女性》杂志中的音乐史料辑录与研究［D］．金华：浙江师范大学，2021．

［9］杨红彦．邱望湘抗战歌曲研究［D］．金华：浙江师范大学，2020．

［10］孙如雪．邱望湘《小学唱歌教材》研究［D］．金华：浙江师

范大学, 2018.

［11］陈瑞瑞. 沈秉廉《复兴音乐教科书》研究［D］. 金华：浙江师范大学, 2018.

［12］葛兆远. 音乐家钱君匋研究［D］. 金华：浙江师范大学, 2015.

［13］王晨. 音乐家沈秉廉研究［D］. 金华：浙江师范大学, 2014.

［14］常沛娴. 陈啸空歌曲创作研究［D］. 金华：浙江师范大学, 2013.

［15］姜莉莉. 邱望湘古诗词歌曲创作研究［D］. 金华：浙江师范大学, 2013.

［16］杨和平. "上音"三位音乐家吴梦非、邱望湘、陈啸空研究（下）［J］. 音乐艺术（上海音乐学院学报），2018（03）：104-124, 5.

后 记

经过4年的努力,浙江省哲学社会科学规划一般课题"春蜂乐会研究"(18NDJC265YB)、浙江音乐学院科研项目"春蜂乐会艺术歌曲创作研究"(2021KP003)终于完成。当我们重读春蜂乐会的相关材料和了解有关研究现状后,既觉得春蜂乐会是一座宝库,但同时囿于史料有限,感到研究难度较大。可愈是这样,便愈发觉得对于春蜂乐会的研究还有继续深入之必要。通过弄清历史真相与细节,为后来研究者提供可参照的依据,加深对春蜂乐会的历史意义和史学价值的认识。现在呈现在大家面前的这部书,就是我们几年来坚持春蜂乐会研究探索的成果。我们认为,对于历史事件、历史人物的研究离不开具体的、细部的真实,这样才能使历史事件和历史人物更鲜活、更真实。

正如美国历史学家卡尔·贝克尔所言:"历史是说过和做过事情的记忆。"历史是一面明镜,其中映照的是人类以往的经验与智慧。"修史以资政,存史以育人;以史为鉴,照见未来。"春蜂乐会作为历史中产生的音乐团体,正是近代中国音乐人士宣扬中国文化并力求创新发展的结果。从选题的角度来看,春蜂乐会属于近代音乐史领域,但它反映的是20世纪近代中国音乐乃至整个社会的发展情况,涉及领域广泛。资料方面,由于20世纪上半叶战乱频仍,再加之春蜂乐会的活动时间离现在较为久远,导致相关历史资料碎片化现象较为严重,这让春蜂乐会的研究在史料发掘梳理和考证等方面具有相当难度。为还原历史本真,揭示春蜂乐会的存在、发展与价值,数年来我们花费大量时间,无

数次去上海、浙江、江苏、北京等地图书馆查阅、抄录、复制各种资料，同时四处搜集春蜂乐会音乐家们散落的音乐作品、教材、歌集等，以找寻文献记录之外的原态，凸显历史深处那些过往的、现实的偶然中之必然。通过不懈努力，我们发现了未曾发掘过的材料，补充了民国时期音乐史料之阙漏，阅读了亲历者的撰文与笔录，这为我们还原历史情境提供了基础。《文心雕龙》曰："文果载心，余心有寄。"尊重历史，致敬经典是本书的写作主旨，作为浙江省哲学社会科学规划一般课题"春蜂乐会研究"及浙江音乐学院科研项目"春蜂乐会艺术歌曲创作研究"的最终成果，本书旨在全面客观地论述春蜂乐会的音乐成就。限于笔者水平，纰缪之处在所难免，敬请方家指正。